加州陽光 十 純情青春夢 ㄚ 國 阿嬤的話 被遺忘的時光 She 加州陽光

無字的情批 把握 那一夜，我們說相聲 不回首 心痛的感覺 把自己嚇一跳 京戲啟示錄

桂花巷 可不可以不勇敢 你是我的眼 海波浪 看見 綠光

原來的我 未央歌 我帶你回家 宣誓 戀愛 賢一郎 天黑黑

人生的歌 子夜二時，你做什麼？ 我懷念的 See You 阿羅哈 無眠

無言的歌 在你背影守候 風箏 然而 候鳥

恰似你的溫柔 未曾面 第一天 夜夜夜夜

變態少女想人記 一樣的月光 是否真心如我 狼 牽手

馬不停蹄的憂傷 恬恬 白蘭 今生愛過的人 太平天國

阿嬤的話 被遺忘的時光 純情青春夢 加州陽光

哥訪的不是音樂是人生

狄安

黃妃
齊秦
蘇芮
李國修
黃舒駿
蕭煌奇
張清芳
潘越雲
蔡琴
黃乙玲
孫燕姿
ASOS
陳昇
費翔

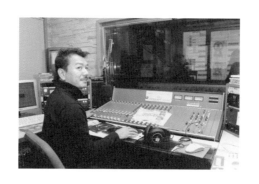

我不掩飾當年的珍藏就是為了
今天的淚光。

目錄

推薦序

認識狄安是這幾年的事

關於我所認識的狄安，多數是透過跟他一起共事過的年輕一輩口中轉述的，他是她們的狄安哥。她們總是說著，狄安哥以前……怎麼樣的，敘事的內容多數是一起工作的時光，那是一種帶著崇拜的口氣。

一年後，終於見到狄安，一個打扮體面，談笑風生的模樣，著實一個舞台型的人物，不像書中提起自己年少時那樣臉皮薄膽子小，言談中洶湧澎湃的話不少，很適合說出一段又一段的故事，而他的DJ人生，也正如電影《一代宗師》提到「世間所有的相遇，都是久別重逢」，每一次的訪問過程都成為了他探尋成長故事裡珍貴的線索。

聽廣播，一直帶給我幸福感，曾經，我也想要成為一名廣播人，想帶給人們幸福。透過廣播傳遞的聲音，像是有人陪著你，又不會打擾你，總是透過廣播聽別人的故事，在廣播裡尋找自己的世界，也在廣播裡認識大明星及他們的故事。

從狄安的書中不單能一窺大明星，在只聞聲不見影的電台訪問裡最自然的一面，透過手指輕輕翻閱紙張，彷彿像是轉開收音機聽著廣播電台，在空中DJ與你閒話家常，傾吐心情故事，尋找相同的經歷，透過字裡行間的話語，帶你穿越時空回到那段屬於你的記憶，重溫記憶中的美好。

這些感覺、共鳴，大多是裡面的某個細節，與自己生命中記憶的重疊，如同狄安於〈我愛甜姐兒：黃妃〉裡寫了一段話：「不管誰給機會或幫誰抬轎，終歸還是得靠自己」。

這是一段回首青春過往才有的感觸，年輕的時候我們總是託付，卻忘了誰也不曾為我們停留，青春的記憶與奮鬥，飛逝流過，直到驚覺青春不再，歲月已經把我們帶到了這裡，成為另一個自己。所以，哥訪的不是音樂，是人生。

已經擁有豐富閱歷的狄安，我相信有更多值得跟我們分享的故事，期待有一天，可以持續聽到或看到狄安分享他的音樂及他的人生故事。

——陳玉秀（松山文創園區總監）

說到別人很想聽，聽到別人很想說

跟狄安兄已是認識多年的好友了，原本以為他只是我優秀的同行而已，哪裡知道……讀了他的文章以後，才發現他真的是被廣播耽誤了的作家啊，那種質樸敘事娓娓道來的文風，確實令人驚艷啊。

還記得「羅輯思維」和「得到APP」的創辦人羅振宇先生說過的一段話，他說……他說的有道理，因為……如果沒有清晰動人的文字書寫和口語表達，都別說當不成社群平台裡的網紅了，就連職場中需要的企劃簡報，生活裡必備的溝通表達，都會困難重重的。

在未來的世界裡，人有兩種能力是最重要的，一個是寫作另一個則是演講，是啊……他說的有道理，因為……如果沒有清晰動人的文字書寫和口語表達，都別說當不成社群平台裡的網紅了，就連職場中需要的企劃簡報，生活裡必備的溝通表達，都會困難重重的。

而狄安應該就是擁有這兩種能力的極佳案例吧，而我猜這大概也脫離不了廣播這一行，給他的魔鬼訓練才對，因此……當生命裡許多不期而遇的考驗降臨在他的身上時，他才能不負所託使命必達，並且，將它們淬鍊成字集結成書。

然而……狄安並不僅僅只是一個舌燦蓮花的主持人而已，他更是一個誠懇細膩的傾聽者，因為……他不只可以說到別人很想聽，也能聽到別人很想說，所以，他與來賓們的對談永遠都不是針鋒相對的爭辯，也不是插科打諢的嬉鬧，更多的……還是來自人文的關懷

與靈魂的激盪，就猶如這本書裡的故事一樣，值得您細細的品味。

——柯俊任（Hit FM 中台灣廣播電台台長）

知道他做 DJ 很會說，沒想到也很會寫

還記得剛出道時，發片的宣傳工作都會讓我緊張，不管是電視或是報章雜誌，就只有廣播電台專訪讓我最開心，因為可以不用梳化打扮，少了那份緊張，透過廣播可聽歌、介紹專輯還可以認識許多電台 DJ。

在歌壇能有今天，我其實要感謝好多好多的貴人一直護著我，狄安是其中一位，他就像個大哥一樣，對我這個剛出道的新人呵護照顧，他不但在電台特別為我專輯介紹播歌，在中部宣傳時，也幫我主持好多場簽唱會，跟著我跑宣傳，他的幽默風趣台上台下都是一樣，有他在其實就讓人很放心。

不管是電台或是簽唱會，他是芋頭蕃薯功課做得比別人足，讓我感受他的用心，且每

隔一段時間遇見他身分都不同，後來在樂園遇見他時是公關發言人的身分，活力十足認真的模樣一點都沒變，現在他出書，把他多年的人生經歷與專訪幻化成文字，充滿驚奇，現在也才知道他做ＤＪ很會說，沒想到也很會寫，我已經開始期待他的下一本書了。

——黃妃（金曲歌后）

狄安是我創立的黑膠會社的黑膠音樂同好

狄安是三年前加入我創立的黑膠會社（以推廣黑膠音樂、優質音樂、優質歌手為宗旨的社團）的黑膠音樂同好。

他給我的感覺是，乾淨帥氣，穿著得體，像個雅痞或像紳士。

有時靦腆，有時幽默，但講起話來斯文中卻有條有理。

多才多藝，多斜槓的他，若要說在娛樂圈除了不是歌手之外，大概影視各層面領域，他都涉獵了（新書自序他提過，不再贅述）。

聽到狄安出書，很是驚訝！

認識他超過十五年，同是廣播電台ＤＪ，他的身分越來越多元，原來在他看似安穩的外表下竟藏著不安的靈魂。某個層面來說，我欣賞他的「勇敢」，他敢於嘗試，體驗人生各階段的不同挑戰。

閱讀狄安的文字，我也跟著情緒牽動，尤其李國修老師這一篇，特別有感。或許是和

我很羨慕狄安能藉工作之便與各個大牌藝人近距離接觸暢談。

《哥訪的不是音樂，是人生》這本書是狄安從事電台主持人生涯以來，訪問過的歌手，點點滴滴細心誠意寫下的每位受訪歌手藝人的酸甜苦澀。

這本書，讓每一位喜好的偶像歌迷群，更能貼近每位喜愛的歌手經過的心路歷程，跨界作者狄安都已幫您一一記錄下……

——張文謙（黑膠會社社長）

狄安有相同背景，看到描述回江蘇老家的那幾幕，生動的讓我對著電腦螢幕大笑出來，忽然也想跟著我老爹回江西看看，體驗書中所說的每個畫面。

閱讀狄安的書，很有感覺，彷彿也看到了一部份的自己，當廣播ＤＪ，可以天馬行空和聽眾分享心情，更可私心選播自己想聽的歌。某個部份來講，我們真的很像，不一樣是，原來狄安是個愛哭鬼！

狄安哥，恭喜你出書，一步步累積自己的身分，希望我也能學你的勇敢，更能同你一般「頭銜換新，年年加薪」。

── 小倩（大千電台ＤＪ ／ 臉書粉專：ＤＪ小倩）

自序

小時候老師說：「長大後，你會站在你自己的舞台上，發光發熱！」就看到許多小朋友臉部表情都神采飛揚了起來，全都在那幻想自己的「鵬程萬里」，沒想到長大後，我就真的常常站在「舞台上」。

這輩子沒換過幾個工作，是膽怯又無才的性格影響，若能一靜就不動，不愛交際本是怕麻煩，卻老事與願違，在誤打誤撞進了廣播電台之後，人生突然就像彈珠台般，旋轉跳躍撞擊成好玩的、好笑的、好哭的、好忙的、當然還有好開心的我，會這樣感知是因為，我多了些別人所沒有的「身分」。

我進了電視台擔任攝影助理、電視節目主持人，進了廣播電台成了電台主持人、也成了購物專家、還籌辦了演唱會，又跳進遊樂園擔任媒體公關發言人、拍攝實境節目，這些連結讓我學會了——活動企劃、活動公關、行銷企劃、媒體公關、企業發言人、記者會晚會主持人、婚禮主持人等等，這些緣起只是因為我喜歡聽音樂。

第一次的電台節目主持、首次訪問歌手、第一次的商業主持，還有現在很少看見的簽

唱會、第一次成為購物專家、第一次承辦售票演唱會，第一次在電視媒體上發言、第一次的水樂園選秀活動、第一次玩熱氣球活動，好多好多說不完的初相見，真會讓人誤解我是過動兒的活潑外向性格，其實我真的不是，我只是不想讓人失望了。

但我有一點是確定的，就是我「少根筋」，要不然我根本不會講台語，怎會跑去應徵「講台語」的電台，原本一大票同事都離職了只剩我，還膽大的接下白天重點時段，而訪問歌手也是在糊里糊塗的情況下，然後回家才覺得不妙躁腳，只好乖乖閉門練功做功課，直到今年我才問電台同事 Angel，當年哪點看出我可以訪談藝人？「因為我覺得你可以。」嚇！

其實我是不想看見失望的神情，我這樣基因的人，聽到人家幾句鼓勵跟讚美，愚公都可以移山喔！難怪小時候我都是在幫人抄作業。

經典的漫威英雄——蜘蛛人「能力越強、責任越重」，「能者多勞」這看似褒的形容，讓我在工作職場忙得認不出自己，工作了十多年，父親走了、家人老了、我也病倒了（也醫好了）。

這警報讓我回頭看這些年，我好像跟家越離越遠，我換了遊樂園工作卻沒帶家人去逛過，我換了車想帶倆老遛遛，卻只能在醫院的窗台邊，攙扶著父親告訴他，樓下第二排第

三輛金色休旅車就是我的新車了，他看了許久認真仔細的看，我說等你出院我們就坐那台回家，但當我從台灣藝術大學修完學分，卻只能把我剛領到的畢業證書放在後座，原本他要坐的位置，對著空氣，「爸！我們回家！」

我的前經紀人在職場快屆滿二十年退休，孝順的他這些年帶家人旅遊不曾喊累，他說對家人哪會累，工作所得全都給了爸媽，他交友廣闊是朋友心中的小叮噹有求必應，從不給人失望，也時常慧眼給人諸多建言，公益活動邀我主持，我降價挺他，網站需要人邀稿寫專欄，我二話不說的挺他，他想幫我出書我笑他瘋癲，去年幫我洽談新書的合約，他老嫌我難搞，我嫌一切都還沒定案，他突然在一場活動中倒下，一句話都沒說的走了。

從三十歲進電台成了DJ，被推上舞台拿起麥克風，至今每週每月仍舊持續的主持邀約不間斷，離開電台一段時間了，我老嚷嚷想學人家封麥，但電話來我還是接，他說：「你會說、會寫、會介紹，為何不做？」

以前在節目上，開了「音樂人聊天室」歡迎大家來聊音樂、打歌做宣傳，不管新人或是巨星，商業或是非主流，台灣流行音樂輝煌時期我躬逢其盛，多少人來去不再有星光，也見證新人出道就拿金曲獎，還有天王天后大明星從樂壇走下來，進到聊天室讓我膜拜，當年我做足功課才留下許多珍貴的音檔，不同時期的流行樂，有的撼動樂壇、有的

仍是當下的模樣，聽他們介紹自己的作品，我也樂得跟他們交換自己的人生。

我不掩飾當年的珍藏就是為了今天的淚光。

01

我愛甜姐兒

：黃妃

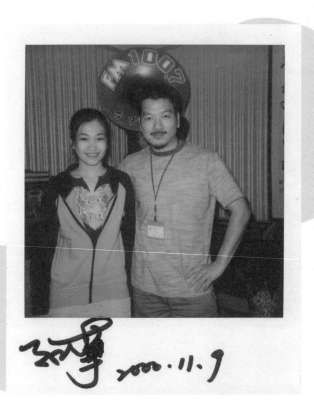

我若沒進廣播電台我會去做啥工作？

我曾問過齊秦，他說如果沒成為歌手，他很難想像自己可以做啥，可能現在應該不在了吧？黃妃若當年沒去布袋戲幕後代唱，沒跟陳明章老師簽約，黃妃會在哪裡？應該還是在家裡幫忙洗頭吧？我以為只有我會在人生的路口旁徨，後來有機會專訪名人後，命運抉擇的時刻似乎每個人都碰過，來的時候還真不知道那就是個契機，天生的優勢需要經過測試、刺激，才能開啟那股能力成就自己。

二〇〇〇年她發行首張專輯，那時身分已是廣播電台DJ的我，任職剛滿一年正全心投入「台語歌」的世界，一向喜好國語流行、追求西洋音樂榜單的我，台語歌手只知道江蕙、洪榮宏，自從接了白天的時段，除了要依循公司訂定的音樂屬性，節目更要分眾所需，做出收聽習慣上的差異，也因為如此開始將電台資料庫中的專輯分批借回家，沒日沒夜的惡補自己不熟悉的台語歌，邊聽邊學勤做筆記，漸漸地台語變得溜了，連台語歌手也認識得多了，訪問國語歌手一段時間後，電台要我嘗試訪問台語歌手。

那幾年華語市場的榮景也帶動了台語歌壇的多元，像是國語歌手嘗試發行台語專輯，搖滾樂團專輯出現台語歌，或是從戲劇界中找尋新的聲音，黃妃首張專輯一出現，像是平地劃破一聲雷的那種，原本布袋戲幕後代唱已經夠讓人驚艷了，拉到幕前才知道她有多無

限可能。

首張專輯的專訪是與黃妃的第一次見面，我聽完新專輯欣喜台語歌壇又出了一位歌姬，之後我們更是因為專輯發片而常常見面，像是她換新的唱片公司，我跳槽新的廣播電台，主持她的中部簽唱會，而後她悄悄地去結婚，我離開電台轉進休閒遊憩產業，在遊樂園場合又再遇到了幾次面，我可說是看著她出道、走紅、嫁人、拿獎、生子，前前後後我跟這位愛笑的台灣歌姬認識已經有十八個年頭了。

在台灣要成為歌手其實很容易，成名卻很難，參加歌唱比賽是一種管道，公開性的表演並等待挖掘也是一種管道，進入歌壇成為歌手也意味著成為藝人或明星，在身分被包裝之前，不管是素人或是名人，都依然是當初的自己，我覺得黃妃給我的就是這種做自己「鄰家小妹妹」的感覺，隨著時間歲月的洗禮，每個人或多或少會有些許的不同，儘管遇見的場合已不再是電台，久久重逢在與她眼神對上的瞬間，就知道她依然是我熟悉的黃妃。

離開電台是近幾年的事情，我帶著一身功夫轉進休閒遊憩產業，用我熟稔的行銷企劃開創自己的新局，也為自己掙來每年「頭銜換新、年年加薪」的好運氣。黃妃入圍多年也拿下金曲獎最佳方言女演唱人，是年度的榮耀也是歌姬自己的努力，拚了多年終於得子，現在滿口都是媽媽經，兒子可愛極了。我們幾次電台外不經意的偶遇，開心對方在各自的

領域中發光發熱，幾年前我開始寫網路專欄，當商演場合的聚會跟她站在後台時，我想起歌迷與記者給她的封號頭銜，非常女、台灣歌姬、布袋戲歌姬，不管你給她冠上哪個頭銜，出場總引發熱烈的迴響與歡迎，這些頭銜我也曾在節目活動場合上將她連結過，但私底下其實我更喜歡叫她麗華。

二〇〇〇年她首張專輯於魔岩唱片發行，在正式出道之前，她因為愛唱歌，家人幫她報名參加歌唱比賽，拿回第一名的大獎電視機一台，隨後在小規模的唱片公司發了幾張口水歌，也因為這幾張口水歌的緣故，她被借去為布袋戲擔任幕後演唱，布袋戲女角那蒼茫又孤冷的嗓音，透過電視螢幕果然引起布袋戲迷的討論，更讓知名音樂人陳明章老師感到驚為天人，曾經南下好幾次找她簽約上台北發片，這反而讓她猶豫了。

所以當我接到黃妃的專訪通告，再看到是陳明章老師親自帶她來的，我還嚇了一跳心想「母雞帶小雞」？師父帶著徒弟闖江湖的情況，以前歌壇不是沒有，受到的關注與反應頗大，就像當年劉文正帶著徒弟「飛鷹三姝」的方文琳、伊能靜、裘海正上電視，後來這三位都發展得很好，而因為有陳明章老師陪同的貼心舉動，黃妃演藝圈的路才有勇氣走，我倆熟悉後黃妃有稍微透露她其實是懼怕演藝圈的，也很怕離開高雄太遠太久，那不是距

離的問題應該是安全感，還好現在有了高鐵她都是當天來回。

專訪那天，陳明章本就一副流浪到淡水的隨性，草根味十足的棉質衣料休閒裝扮我不意外，倒是那時的新人黃妃，竟也是全套棉質運動服，我差點脫口說出：「是配合老師嗎？還搭了白布鞋進來，這是洗頭妹的造型？」但我相信陳明章老師的眼光，首張專輯幫她寫的〈追追追〉紅遍大街小巷，紅到許多人上KTV必點來唱，當年歌曲火紅程度的連結點是來自布袋戲，許多戲迷一聽就知道歌手是誰，但跨出布袋戲界？黃妃說當電台在播這首歌時，她那幾天在店裡幫忙洗頭，聽兩個歐巴桑在爭辯歌手是誰，其中一位一直堅持是布袋戲歌手西卿唱的，她在心裡頭暗笑：「原唱就站在妳面前，現在手拿洗髮精搓著泡沫在幫妳洗頭啦！」問她擔不擔心不認識她，她回說不會啊！我希望大家聽歌就好不要注意我，聽到她濃厚的台灣國語可愛親切。對於不諳演藝圈的她，可以看到師徒倆的默契是天然草根，陳明章要她專心唱歌做自己即可，單純聽話的她用歌聲為自己迎來近十年的「黃妃風華」。

她的「群眾魅力」與「親緣好逗陣」的天性，很難用科學方法去解讀，坦白來說就是順眼又討喜，這還不打緊，她通曉著彼此電台上的默契，專訪完全不用擔心她會詞窮，甚至於還會自己開話題，不計形象說自己的糗事也沒關係，她歸功常跟客人在店裡聊天練就

的好功力。幾年前見到她與前輩級的台語女歌手上知名的訪談節目，那位前輩個性很強，歌會唱但想不出歌名，她總老搶在前頭「幫幫唱」，有如在 KTV 裡搶唱副歌的淘氣鬼，鋒頭全被她搶盡，幾次下來看得出前輩稍許不悅，後來黃妃也看出來了，話少也謹慎安靜些，難得在當紅的節目上有露臉機會，藝人間的較勁總是不分情面，才剛發第二張專輯的她，節目上看得出她的直率熱情，那位前輩也就是我所說的，發台語專輯上我節目，卻全程以國語對答的那位。

後來一有作品唱片公司會安排黃妃來上我的節目通告，陳明章為她量身打造、細心琢磨的兩張專輯，淬鍊出有別於江蕙、黃乙玲的另一種「台灣氣口」台語歌，而陳明章老師對黃妃的苦心栽培與成果有多滿意？可從老師把之前寫給黃妃的歌曲，收錄在他後來自己的專輯中並重新詮釋，想來是自己鍾愛的音樂作品，也更肯定黃妃的功力。

有一年在參與知名企業尾牙宴現場活動，席開五百多桌並找來陳明章唱壓軸，雖然台下已經酒酣耳熱地吆喝，眼見他手抱著吉他笑得瞇瞇眼的跟台下說，接下來我要演唱黃妃的〈追追追〉，隨即現場歡聲雷動，瞬間變成 K 歌大包廂。

我常想，千里馬與伯樂之間，洞悉長才與展現優勢是如此的契合，而他倆的確有最佳

的默契，當年我問陳明章為何三顧高雄非簽黃妃不可？陳明章老師先是得意的笑然後以國台語摻雜，給予她高度評價說：「我就是覺得她的聲音，有我很喜歡的口氣，她唱歌的轉音細緻又漂亮，她天生唱歌穩定是別人很少有，跟江蕙一樣，我是真的喜歡而且想幫她寫歌，不像有些歌手是模仿其他人唱腔居多。」

想起有次在歌唱節目《超級星光大道》上，她為選手伴唱江蕙的〈無言花〉，儘管只是幫襯也能知道她聲音完美無瑕疵，毫不費力的優雅轉音技巧，和聲襯托主旋律讓這首難以超越的〈無言花〉有了新的風貌，黃妃第二張專輯也有一首〈猶原愛你〉，真假音的轉換還有特有的滑音，同樣詮釋出愛恨難平、欲恨不忍，心碎了無痕的悲傷。

演藝圈就是典型的「師父領進門，修行在個人」，不管是誰給機會或是幫誰抬轎，終歸還是得靠自己，我想起我當年誤闖招募電台DJ的機緣，開啟了我的第一扇窗。

節錄歌詞 〈猶原愛你〉

恬在這個世間　我攏找沒一個所在

無奈的等待　恬這個茫茫渺渺的人海

恬在沒你的日子　生活攏過得無意義

暝日的暗暝　我越想越稀微

只是我想的攏是你

無情的風吹散我的相思

我猶原愛你愛你愛甲　真心變無情

隨你越頭去　不願擱提起　但是我　猶原愛你

幸福的通知

那天接到老媽的電話，跟我說有一家廣播電台在徵DJ，這樣的訊息按照我以往臉皮薄、膽子小的性格應該不敢踏出去，但在歷經了被合夥人坑了關店、電視台的攝影助理不穩，雖說進入廣播電台或許也是從基本開始，不過兩相權衡並思考一夜後決定試試。

九點前帶著履歷進到了廣播電台，卻被告知因為遲到錯失面試資格，明天再來！我納悶問不是九點鐘嗎？綁著馬尾鵝蛋臉的秘書小姐跟我說，是九點鐘開始面試卻需要八點整報到，嚴格的讓人卻步，但也沒看到其他應徵的人啊？她打開了一道門，只見一個教室內滿滿黑壓壓的人頭，少說也有二百人，我心想哇靠！只面試三天，這真要是能選上，肯定是會吞劍噴火變魔術，或是吟詩唱歌文武雙全的奇葩了，鼻子摸摸第二天我又去了。

隔天在指定時間前報到，號碼牌搶到第三，第一關是資深DJ的面試，秘書領我去錄音區的最後一間，看來是間小型規模的備用錄音室，這位資深女DJ正在試聽音樂，見到我拿著履歷也沒要接手看的意思，就問著不著邊際的話，後來才知道這位資深女DJ正在辦離職，過兩天我在錄音室，她看到我特意走進來說了幾句奇怪的話，說是來這家電台沒前途，薪水不多公司對人不好，要我好好考慮考慮巴拉巴拉的，沒多久就聽到她在另一家電台開新節目，成了競爭對手。

當天下午接到秘書通知複試，我禮貌性詢問是否需要再準備些啥資料，以為聊過天猜想她會說，結果秘書小姐神秘地啥都不說，複試階段入選的有七位，男女皆有，還記得與其他競爭對手坐在同一個房間，沒人說話面面相覷，氣氛詭譎的讓人猜想，誰會有錄取的勝算，我想到我啥東西都沒帶，前兩位進去後出來，大家開始七嘴八舌地問，被問了什麼

話題？有人說被問了一堆話，也有人說沒被問這些問題，這時人啊就會互相下斷語，哎呀你肯定被選上啦！巴拉巴拉之類的話互相探底促狹，那種很想被錄取的心境，在言語中顯露各自的不安。

輪到我時是最後一個，只記得進到最大的辦公室，大老闆斜眼勾著示意要我坐下，老花眼鏡掛在鼻樑上正在批閱著公文，沒開口說話的意思，只見他拿著鉛筆逐字逐句地看著，過了大半天才拿起我的履歷資料瞄了一下，然後遞給我說聯絡地址寫得不夠完整要我重寫，修改完便可以出去了，也沒有要再問我話的意圖，我想起剛剛外面的那些對話，心慌地差點改錯履歷欄位，這過程讓我覺得錄取無望了。

出來一看大家都還沒走，全都急切地追問我被問了什麼，這太過於明顯的盤算，都想恬恬自己在大老闆心中的份量，因為面試過程關卡多，經過淘汰產生的贏家，大家都想證明比其他人強，霎那間我發現大家露出的不只是好奇，還多了一副不能輸的表情。

我自嘲說我應該沒希望了，臉色故意顯露出懊惱，看似無法欺瞞，只見大夥還真的同情地望著我，只差沒說你完了吧？你沒希望了！秘書小姐這時進來，對著我們說今天面試就到這，以及大家錄取結果只會個別通知，不在今天這個時間點上公佈。

下午接到秘書電話，結果是七選三，她馬上直言說她看好我會選上，留下的人還需要

經過訓練跟試用期，不一定會全部錄取，全然看個人資質跟緣份，至於是否可以從事廣播DJ的這條路，她巴拉巴拉地說了一大堆，大聊特聊她看好我之類的話，後面沒聽仔細，想到自己被錄取，要是以前讀書考試有這樣的好運氣，不知該有多好，人一輩子都在競爭、被比較，只求過上好日子，本來只想考上做個「兼職」，但實習時間重疊到有線電視台的工作，想了半天決定辭了電視台進電台。

二男一女的新人訓練不到一週，就被要求深夜節目的跟班實習，後來乾脆將深夜一點到五點的節目交給我們，我單身一人當然無所謂，也許其他人總有考量，我們三位其實都有些底子，加上深夜以音樂性為主，我不覺得有啥難度的，但是第二天那位長相斯文的男生就消失了，昨天還在盤算三位實習DJ如何分配兩個節目，眼看今日局勢有人不戰而敗，「心中竊喜」繼續與另一位女生熬夜做節目，坐在龐大的錄音室與機器前我其實玩得非常開心，有如迪士尼電影《幻想曲》中的米奇，才過一個禮拜那女生突然傳簡訊說，這份工作與她的期待有些不同，她不來了要我好好加油，然後就失聯了，雖然我不知道她期待的是啥？但我確信自己的，距離報到後的兩週不到，我開始調整生活作息，每天晚上十二點帶個兩瓶蠻牛跟咖啡到電台，開啟了我的廣播生涯，成為夜間DJ一次主持兩個

節目。

很多前輩對夜間節目的主持有不少疑問，這時段讓給一個新人可以嗎？晚上一點到凌晨五點，對於自己接手四小時，我傻呼呼地認為因為那個女生翹頭，便覺得該扛起她的時段才算負責，其實電台節目主管有問過我的意見，是否有體力再接下三點的節目，其實半夜要再找個有經驗的ＤＪ不容易，既然眼前這位年輕人興致勃勃，就放手讓他去玩玩，若有偏差即刻修正即可。新人對電台經營者來說當然是不放心，只不過原本就將深夜時段設定為音樂性為主，主持人工作其實只負責報時、報台呼、天氣及路況，以「陪伴者」的角色讓夜晚還醒著的人不覺得孤單，再加上當時電台主管都認為夜間時段，應該不會有太多的收聽群眾，影響不了太多的收聽率。

因為可以挑選自己喜歡的音樂，經過編排設計播放，是我覺得最有趣的地方，可以天天有不同的主題，隨著主題更換節目的情緒，我特意以不經意的語氣介紹音樂背景，不著痕跡地提點歌手相關訊息，我讓自己成為配角不想搶了音樂節目的流暢，每天四小時的節目沒人知道我做了多少功課？幾乎都沒休假的通過試用期，知道還可以繼續上班，我開心找到自己熱愛的舞台，如同黃妃熱愛的歌唱讓她出道首張專輯就入圍金曲獎。而廣播電台新一季的收聽率調查報告出爐，全電台是中部地區收聽率第一名的電台，而台內冠軍時段

落在午夜一點到三點。

風在透

黃妃帶著第二張專輯來時話匣子全開，因首張專輯就入圍了金曲獎，她整個人興奮的在節目上不待我問，就自己開了話題，自爆頒獎典禮當晚，她緊張得肚子疼，是壓力不是真的腸胃炎，卻讓唱片公司嚇壞了，說著說著又突然聊她愛逛賣場的日常，以及她如何被欽點演唱的八點檔主題曲。這段當年留下來的節目存檔音頻，我只不過丟個話題像引信，她就爆炸般的聊起全都不是專輯唱片的宣傳內容，我笑她攔不住她，她邊說邊笑地忽然想起了什麼，原本手撐在桌面的她坐直了起來，音調高了些問我知道嗎？民視的老闆聽過她的專輯想找她演唱八點檔的主題曲，像孩子般的她感覺好榮幸，卻莫名在錄音前感冒嚴重失聲，眼看上檔的時間迫切，老師還是要她北上試試看，還好一切過關，她努力珍惜那樣難得的機會。

陳明章老師的慧眼讓她首張就紅了，她想起走紅後的不習慣，愛吃燒烤串物的她有回上街忘了變裝，發現攤位老闆、路人都對她一直笑看著她，還問她也喜歡吃燒烤喔？她當下羞得飛奔逃離。

我倆閒聊話家常多過介紹專輯，她也無所謂，有時怕她過嗨我會引導回到專輯上，發片後還會去美容院幫忙的她，後來歌手身分漸漸被認出的機率多了，她突然想起啥笑了起來。

「狄安！你甘災，我現在每天就在家幫我姊帶小孩啊！就去年陪我來上通告的那個，她結婚生子耶，有空在家我就幫忙帶，小 baby 好可愛好好玩喔！我真的覺得我不唱歌，我可以天天帶小孩，我一點都不會覺得膩。」她說著說著語調跟節奏都慢了下來，原本想碰一下調整眼前的麥克風，一抹笑意又飛在臉上綻開，「小孩子不但可愛然後全身都香的，手跟腳也是，你跟小 baby 說話，他還會咿咿呀呀的回你勒！哈哈！好可愛喔！」

那是第一次我發現她喜歡小孩，祼姆帶出了她的母性與渴望，後來結婚一直沒傳出她懷孕的消息，我以為她想在歌壇先闖出點成績後再當媽媽。

陳老師要她配唱新歌時想著男友，也不怕聽眾知道，在她出道前就認識了男友，她說光想著就會噗嗤的笑場了，很鄰家女孩的回答，我問何時會嫁？她說也許明年吧，我一連

串地在節目上開她玩笑，她咧嘴撫臉揮揮手哎呦哎呦地害臊了起來，二十多歲的她終究還是會打算的，關於談戀愛、結婚、生子、心頭默禱、許願、規劃成事於心。

後來訂婚結婚來電台時幸福掛在臉上藏都藏不住，我忍著笑問她，婚後還唱歌嗎？當然啊！若有了小baby呢？她好似頓了頓地說：「我也不知道，就順其自然吧！」當時我還亂臆測以為她想多深耕歌壇幾年，所以延後自己的計畫，多年後我才知道，當時夫妻倆花了許多的心力就是為了要擁有個孩子。

夜市買燒烤、店內洗頭妹、照顧小baby、規劃結婚，這些事都是她的日常，演出後當天一定回家，有了高鐵更是一日生活圈，這些日常也都是在高雄，當初陳老師要她做自己，她信守這點沒有迷失在舞台或是大都會，雖然需要面對不同的媒體做宣傳，有時還不知道要說啥？但唯一喜歡的媒體就是電台，不用刻意打扮也能夠暢所欲言，每年發片時固定跟DJ們見面聊天，也難怪她每次來都異常開心。

See You 阿羅哈

黃妃離開魔岩加入亞律唱片後，有幸能為她主持簽唱會，簽唱會也是宣傳管道兼賣專輯，銷售數字將印證一切，唱片公司通常會選擇人多的聚點，像是百貨公司、夜市、商圈、觀光景點，幾乎都是在假日午後舉行，百貨商圈也樂得合作，明星一來人潮自然就聚來，逛街路過可以聽歌看明星，喜歡的話掏錢捧場還幫你簽名，主持人的功能就是銷售專輯唱片，內容包括有：預告簽唱會活動、介紹專輯、銷售唱片、訪問歌手、簽名會場的掌控、與歌迷互動等等，看似簡單但許多的環節相扣之下，都會影響簽唱會當天的成績展現，「天時、地利、人和」很貼切的說出了影響簽唱會的要素，等到歌手到場上台是簽唱會的高潮，專訪介紹專輯打歌，當紅的歌手唱兩首，新人歌手可再唱兩首，讓觀眾多聽也多點曝光度加分，音樂喜好有時是很主觀的，就怕主打歌沒唱到你喜歡的，多兩首期待有一首能打動你掏錢。

舞台上簽名桌擺好專輯早已開賣，台下拉出簽名動線依序上台，這時主持人就像網拍專家上身「沒買專輯就沒法近距離親睹偶像風采喔！」語氣要略帶可惜加嘟嘴，專輯介紹的銷售詞語不同於介紹商品，我在簽唱會的優勢是熱情不斷電，可以說上一小時不停歇地

介紹與炒熱氣氛，看著長長排隊簽名人龍不斷，有時歌手簽名簽到手會痠，再加上我攬客、打情罵俏撩撥招式多，一場簽唱會基本三小時跑不掉，儘管累，銷售成果卻讓唱片公司開心了。

商圈及夜市屬鬧區常常沒有舞台，靠的就是鋼管花車舞台（當然那天不會有鋼管），燈光、音響、電視、卡拉伴唱一應俱全，通常舞台車架好，波斯菊般綻放展開，霓虹燈一亮，台下就會有觀眾自動拿紅膠椅佔位，若你問台下觀眾今天的歌手是誰，端著大腸麵線在等的觀眾也只會對你傻笑，但有時還真會給他們矇對。

黃妃的歌迷各年齡層都有，追星的迷哥迷姐之外，更多的是布袋戲迷，在她未發片前做幕後代唱時就已擁有一批戲迷，隨口問他們還記得她唱過哪些歌曲？一群人像鯉魚般地爭相搶答，哪年、哪部、哪個角色都回答得出來，熟悉程度讓我這主持人汗顏，所以每次出場她都先跟戲迷們打個招呼。

黃妃很聽唱片公司的話，打歌服場場穿，天氣再熱白靴也不換，很敬業地保持最佳狀態不生病，跟著中部簽唱會主持的我沒見過她對嘴，不但如此她還很會滿足歌迷的要求，我見過歌迷要求她唱布袋戲的歌曲，有次夜市人潮眾多又遇上禮拜六，舞台前左右人潮全佔滿了，在開場前的熱場介紹我稍微先維持一下夜市的動線，請大家別擋到了逛街路口，

順便引導待會簽名的路線，當她上台唱完第一首，夜市也擠爆了，全都是聽到她的聲音而停下腳步，我見機不可失順勢要求她清唱幾句她最紅的招牌歌，這個當下其實很像公益義賣場合，需要點刺激喚起大眾對她的印象，但簽唱會從來只有唱新歌是不成文的規定，我這突來的要求讓許多人為她停留期待，清唱尤其可聽出她的實力，她明白我的用意與默契，毫不推託馬上原音重現，你可以想像一唱完的盛況，掌聲如雷，很多人是第一次聽到瞬間融化變鐵粉，不騙你很多人開始低頭掏錢買專輯。

主持簽唱會最大的享受是可以聽她現場演唱，那麼多場跟著跑主持下來，我從沒見她對嘴，這個好習慣就如同出道多年，她完全沒有在舞台上迷失自己，依然奉著「唱歌就好」的行事紀律，而簽唱會期間她對自己生活紀律嚴格並跟著公司的規劃走。我曾見識到她的「鐵嗓」是在一日趕兩場的情況下，與我在台上對答如流並唱起歌來，我常說現場歌迷有福氣，她精準呈現ＣＤ的音質一模一樣，她跟江蕙應該是我看過若有微恙或感冒，唱歌卻完全讓你聽不出瑕疵的歌手，在舞台演出前總會一同商議演出內容，每次簽唱會出現的未知狀況，都會是訪談間與歌迷的互動，她不是那種節目綜藝咖的藝人會討好歌迷或是自己提話題的歌手，她跟宣傳對我的信任常常讓我不由得加強火力地銷售叫賣來回報，會太己提話題的歌手，她跟宣傳對我的信任常常讓我不由得加強火力地銷售叫賣來回報，會太商業嗎？簽唱會本來就是商業行為很難歸納為表演節目，其實唱片公司每場都會有「低

標」業績，整體結算業績與成果效益。

後來當黃妃穿上翠綠色的套裝站在車門迎客，是我看到〈See You 阿羅哈〉的ＭＶ，我笑她說「車掌小姐」很適合妳又多了個外號，黃妃的聲線唱抒情歌或快歌她都可以勝任，仔細觀察台語女歌手，很多幾乎是唱快歌但難駕馭抒情歌，唱慢歌而快節奏的拍子就不行，她音域寬廣收放自如，這歌的「阿羅哈」唱來更多了份甜酸滋味，好久沒有「公路歌曲」這樣朗朗上口的讓人想學唱，也因為企業識別明顯，我跟唱片公司電台宣傳說：「這麼厲害的品牌置入是誰想的？順便連企業歌都有了。」因為我本身也熟悉是歌曲完成之後才去想到宣傳卻跟我說：「狄安哥！這首歌當初沒有想找阿羅哈，不騙你是歌曲完成之後才去找對方提案，沒想到一拍即合！」好作品若是萬事俱備又有獨創性，很難不被買單。

節錄歌詞〈See You 阿羅哈〉

一個癡情的人　一對無緣的伴

一句心內的話　一路依依難捨

一場夢最後無輸無贏

沿路擱唱著惜別的歌

車站內的播音聲　聲聲句句 See You 阿羅哈

再會我的愛人　再會就欲拆散　不甘嘛是同款要上車

恬恬送你離開我　最後一聲 See You 阿羅哈

外面世界彼大　你著認真打拼　我永遠會為你等置這

無眠

我剛開始的廣播節目是深夜時段，主持兩個節目，電台位在台中最繁華的交通樞紐上，隔壁是知名的百貨公司，因為在二十一層樓高，萬籟俱寂的夜異常地寧靜，居高臨下的都會夜景全都盡收眼底，長長的台灣大道沒了白天壅塞景象，只剩幾部零星車輛跑著，隨即又消失在下一個路口，望著望著有時會恍惚在這夜深時刻，世界只縮小到錄音室的大小，唯獨我與外界的溝通，除了按下麥克風會亮起的那盞紅色燈泡之外，再來就是閃著綠燈不滅的傳輸線，因為我要確保通到頂樓的訊號不斷，透過廣播塔將訊號傳送出去，有時

我會以為我是地球上最後一位守護員，維繫著地球的永生，看來夜班作息不正常，人也開始變得不正常了。

每週一次的節目部會議，與其他ＤＪ碰面也是件新奇的事。

我常常自喻為深夜「暗光鳥ＤＪ」（台語），只不過開麥克風次數不多，感覺好像沒人知道我的存在。台中廣播有許多電台自有設定規範，其實每個電台都有各家遊戲規則，它除了可維持電台的風格與完整性，也樹立在競爭的市場上擁有不敗的佳績，既像是校訓又像是家規。

電台的節目名稱一開台全設定好不再變，也就是今後節目主持人換人節目名稱也不變，會如此設定的電台需在一開台即定位音樂風格、屬性、語言，接著順位才是電台ＤＪ，白天以「資訊」、晚上以「陪伴」為主，初期節目主持人被限定說話時間是九十秒大約是一百八十字，「報時、台呼、資訊」重點精簡不讓聽眾有壓力，語言初期以台語比例較高，漸漸修正為都會型電台，需要以國、台語自然方式為主，也就是國台語流利運用甚至客家語也不排斥。

夜間一點「夜半路燈」，三點「早安！還沒睡」唸法全都以台語發音，那節目內容呢？

還記得當時我一直問要播啥歌，問不出一個答案也沒人告訴我，資深ＤＪ說不要太吵的

音樂就好，現在想起來其實並不太關心我節目的內容，可能潛意識認為我撐不了多久應該會放棄主持？我很想反駁但追究似乎沒啥意義。

雖是主持兩個節目但我私心地想扮演兩位 DJ，所以這兩個節目沒有相關連的節目內容，「夜半路燈」完全以爵士樂、輕音樂及世界音樂為主，而在這裡提供的資訊與主持方式，我完全化身文青知性 DJ，說話的氣息都是沉穩感性，陪伴晚睡的夜貓子；「早安！還沒睡」前一小時以快節奏舞曲為主，為許多夜間工作者仍需要上班到早晨加油打氣，後一鐘頭等待漸漸甦醒晨起的人們，讓一天的晨夜有了自然的交替。

不管在哪個工作圈子都會有一個檢討制度，越嚴厲越能激發潛力。

每週三下午三點是電台的節目部會議，一方面體恤夜間 DJ，另一方面也配合主管及老闆時間，節目對於公司如同產品，產品好壞完全反映在收聽率上，在台灣媒體競爭的環境裡，檢討閱聽眾數字為便捷的考核指標，每週的節目部會議對剛新進的我來說憂喜參半，喜的方面是我可以與其他 DJ 交流，從各方前輩中瞭解這家電台的文化與台性，憂的是檢討節目是毫不留情地檢討，不管主持人是資深還是新進人員，參加會議的人員有正職 DJ、特約 DJ、假日 DJ、節目助理及業務助理，起初覺得新鮮，心想：「原來其他時段的 DJ 長這樣啊？」慢慢認識後開始發現，電台 DJ 的個性真的會影響節目風格

的走向，我認為非常明顯尤其是在說話上，通常一開口此DJ的特質就出現了，這讓我發覺我要學習的東西可多著呢！

節目不是只有檢討聲浪，依然有加油打氣，像是亦師亦姊的總經理文真姊，所謂提攜也就是懂得在適度時間，給予適當的讚許與加油的激勵，這比謾罵更贏得人心，深夜節目主持了一段時間，並在某週三開會時，辦公室撞見了她，她突然拍拍我的肩說了幾句「節目不錯！不錯！」原來她有幾個晚上特意起床收聽我的節目，這樣的舉動叫人意外，我一個新人何以讓老闆級的她半夜起床收聽？原是擔憂我非科班出身懷疑我是否能勝任。

其實我就僅憑著一股熱愛音樂的傻勁，對廣播生態與聽眾模樣完全不知情的情形下，摸索午夜節目應該設定在無垠的星夜中，漂浮在宇宙黑洞裡，運用微弱的聲音在傳送似有若無的音符，一不小心連上太空人手中的頻率，透出的音符就留在這個空間，這樣的虛幻現實交替，難怪會受到公司主管的鼓勵，也曾在公司長廊遇見了廣播界前輩，曾服務於中廣四十年的他，聽了我的深夜節目卻一直沒機會碰頭，這回原以為他要指點我修正節目，他卻在會議上跟其他DJ說「他做了一個好聽的節目」，以我這樣資淺的人被廣播前輩肯定何德何能，如同黃妃受到陳明章老師看重的那份榮幸是一樣的，不到半年老闆希望我接手白天時段的節目，問我有沒有興趣考慮？

節錄歌詞〈無眠〉

今阿日月娘那這呢光　照著阮歸暝攏未凍眠

親像彼時底花園

你甘知阮對你的思念　希望你有同款的夢

咱兩人做陣返來那一天　互相依偎的情愛

底你的心肝內　是不是還有我的存在

永遠攏底等　有時陣嘛會不甘願

想講要作伙飛　去一個心中美麗的所在

所有的一切　攏總尬你放作夥

希望你　會當瞭解

若沒愛你要愛誰

有次宣傳期剛結束沒多久，黃妃唱片公司就送來一張好大的結婚喜餅，古早味肉燥內餡的中式喜餅，說要與我們分享她的喜氣，還叮嚀可千萬別包紅包啊！

她在節目上經常用流暢的台語與我對談，她是高雄人自然聽得我這外省掛的汗顏，她偶爾會有不經意的河洛語助詞，沒有江湖味卻有爽朗的豪氣，相較之下曾有台語歌手帶著自己作品卻不是以台語介紹專輯，她實在好太多了，當時有人嫌她講話老土，墨水素質不夠，我倒覺得黃妃挺可愛的，真誠有啥不好？

我後來離開電台轉進休閒產業，幾年後她終於得了金曲獎，得知那年暑假她將蒞臨園區演出，當晚特意探班，她驚喜開心卻氣若游絲，詢問宣傳人員說她身體微恙感冒，問她坐下休息她搖搖頭說，她現在不動比較舒服，我雖感覺失落又怕影響她演出，拍完照後就在台下聽她演唱，那年她的身體正在承受某種身心煎熬而我不知，看著那時我們的合照，熟悉的她原來不是瘦了而是異常地憔悴。

二○一七年一月中部樂園 outlet 開幕，開幕當天是由我與主播李文儀搭檔主持，結束後趕高鐵準備出國，拖著行李擠在人群末端，最後一個擠進電梯，因為還有些許的主持妝

殘留在臉上，怕被別人看到就轉身低頭縮著身子窩在門邊，剛剛往前走的女子突然變成在我身後，而我聽到她用短促疑惑的聲音叫我：「狄安，你要去哪？」，沒唸錯名是狄安不是安迪，媒體工作多年正確唸對我名字的人少之又少，我很少推銷自己也不愛發名片，因此唸錯我也不會糾正，那誰認識我？一轉頭看見黃妃外旁還有位男子正盯著我瞧，換我開口：「麗華？妳怎在這？妳要去哪？」雖然只有一層樓的時間，卻覺得全電梯的人都在看我們，進入車站確認班次竟還是同班北上車次，她介紹她的新經紀人給我認識，也告訴他我以前的電台身分，經紀人驚訝說她連我名字都沒叫錯，她說怎麼可能會忘都記得，開心之餘又再大大地擁抱了一次。

我恭喜她當媽媽了，算了一下年紀，想說之前還以為她不想要小孩，她急迫地說：「我超想要孩子的，我是生不出來啊，以前懷上也保不住啊。」這話坦白的我鼻酸地想哭，想起上次在遊樂園碰面的虛弱樣，幾乎是風一吹就倒的身子，我愣愣地邊回想邊看著她，問她是不是那次也是沒保住所以氣色那麼差？她點點頭說起這幾年很累，一次又一次的希望落空，重複在這個循環緊箍咒中，她好想請人解開這咒語，緊繃與壓力到達了臨界點都想放棄了，因為希望的背面總是失望，後來懷胎時她躺了好一段時間終於如願得子，回想那過程，是女人應該都會崩潰吧？何況她來自那麼傳統的家庭？

打從她在節目上跟我說，見到姊妹的小孩多可愛多好玩時，早已流露出對自己小孩的期盼與渴望，想起她有時很怕會聊到這樣的情緒，我說我不太會安慰人，「但！天啊！這些年都是這樣子過的喔！」她點點頭說了些過往畫面想來就難受，心疼她竟然忍受如此多，我說：「妳這個媽媽也太了不起了，將來有機會見到小朋友，要跟他說你媽咪付出了不知多大的心力把你帶來這世上來，可要好好孝順。」她眼角微潤說現在都過去啦！

還要再拚一個嗎？像金曲獎那樣成雙？

她的靜默使我趕快岔開話題，那不拚了不拚了，身體要緊比較重要，不然給我小巨蛋吧？她瞬間像朵綻放的山茶花笑成了瞇瞇眼。

「我可以嗎？我夠格嗎？你會想看嗎？」

「當然！別跟我說演唱會這事妳沒想過，江蕙封麥了，放眼現在台語歌壇，妳最有資格站上小巨蛋，妳要有信心啊！」

「好！那給我點時間，半年！至少一年！我是認真的啦！」她一秒變回甜姐兒！

所有的偶遇還真都是久別重逢，這位台灣名氣最高的洗頭小妹，後來唱進了小巨蛋，認識時我不到二十五歲我也才三十歲，都各自找到自己喜愛的舞台盡情演出，就像先前說的，高鐵上看著她隔著玻璃狂揮手道別，圈起來的嘴型好似在說謝謝，對她點點頭我好似

看見那位，當年說她唱歌好聽，她瞬間羞紅了臉，眼睛還會瞇成一條線的黃妃！

節錄歌詞〈囍〉

一支香　求一家伙的平安
一陣香　隨一蕊花來相送
未來啊　阮的手恬恬交乎伊來牽
柴米油鹽　一路風雨兩人行（未驚惶）
有眠夢　就不驚過去黯淡
有承擔　就不免日日操煩
父母啊　請放心慢慢將阮手來放
恁的不甘　阮會偷偷拿來藏

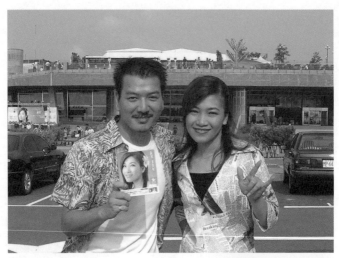

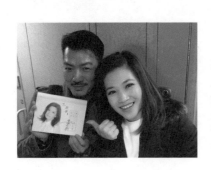

甜美之間，是不想讓人知道有多努力的撐著。

02

往事隨風

：齊秦

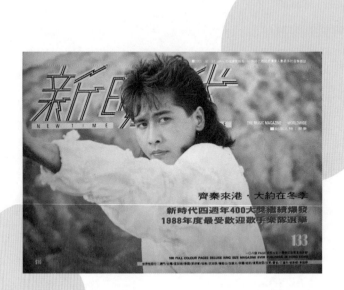

他走過自己最壞的曾經，也成就自己最好的年代。

「台灣流行音樂是個被低估的行業，人人都能玩可是成功的標準很高。」

這是一位資深的音樂製作人，對台灣流行音樂的未來提出的憂心。他之所以憂心是因為他發現，台灣流行音樂在進入一個影音高端極致的世代、曲風多元脈絡成熟的音樂市場後，「音樂創作」反而是這個環境最弱的一環。

反觀在八〇年代，客觀環境都沒有現在好的時候，造就了許多流行音樂的經典與傳奇，八〇年代的環境，有主觀的音樂審查制度、單一思想的約束，枷鎖鬆脫萬籟齊發，不受箝制的創作羽翼，而成為巨星需要的是天份，齊秦不可多得的嗓音以及獨特的抒情搖滾，成為華人音樂世界裡的一匹孤狼，不管在哪裡，許多人均視他為啟蒙的先師，如同那英模仿蘇芮出道，劉歡翻唱齊秦金曲受到矚目。受邀拍電影因而認識王祖賢，螢幕佳偶的戀情轟動海內外，「小倩與狼」的八卦傳得比說得還快。

正因為市場上好長一段時間沒聽到他的新歌，加上流行音樂受到網路音樂平台的衝擊，造成實體通路的榮景崩盤，除非暢銷歌手有銷售保證，唱片公司不再隨意發行專輯，所以當我聽到能訪問到齊秦，可說是一點預期心理都沒有，而齊秦那幾年給台灣歌迷的印象，幾乎都是在大陸舉辦演唱會居多，他受歡迎的程度，當年香港有四大天王，是港媒記者取的封號，而對台灣也頗多關注的港媒，把「齊秦、王傑、童安格、周華健」封為台灣

的四大天王，不單單專輯銷售破百萬，電影拍攝、演唱會、廣告代言、得獎紀錄等等，都狠甩其他三位歌手。

王傑的竄起是幾年後的事了，他倆在歌壇各自有各自的擁戴者與標誌，齊秦是「狼」、王傑是「孤鷹」，當年他一頭披肩的長髮、緊身的皮衣皮褲、綴滿銀飾的手套，再加上雷朋的拉風墨鏡，這樣的形象可說是驚世駭俗的狂大，那時的電視台對他這樣的穿著不肯讓他上電視，覺得他敗壞社會風氣，更怕引領青少年效尤。

但他當年的專輯唱片橫掃各大排行榜，蟬聯八個月冠軍，盜版商愛他愛得要死，也因為他的火紅，許多觀眾一直寫信到電視台，央求電視台讓他上電視綜藝節目，在那個老三台壟斷媒體的年代，要看明星也只能透過電視才能看到，原是被拒於門外的他，後被以重金邀請上電視，只不過初期仍是要求他西裝筆挺頭髮梳起戴上帽子，才准許上節目，一、二次後覺得憋腳他索性不去了。

在男歌手劉文正退出歌壇之後，齊秦迎來了他自己的黃金世代，地位不容小覷，不只是音樂他散發出叛逆、狂傲的氣息像是一種符號，流行音樂之於他的開創性更多來自靈魂，他的嗓音清脆高亢沒有太多顫音或裝飾音，也沒有東洋派華麗的尾音，直白的滄桑又孤傲，多年來歌迷追隨者眾，如同周杰倫的地位不相上下，許多樂壇評論家將他推崇為華

語歌壇上的神殿級歌手，歷史脈絡難以超越，我想都沒想過這輩子會與他有所交集。

還記得那天，他快步走進錄音室，黝黑的膚色讓人一下子就聯想起小白球，媒體說他對高爾夫球的喜愛，像時下有些年輕人熱衷於手遊，或是日本郎著迷柏青哥一樣，雖說這是玩笑話，但當我提起他在推杆的姿勢很獨特，很像王貞治的稻草人打擊姿勢「單腳獨立」時，他很驚訝我怎會知道這事，笑得跟孩子一樣。

李宗盛曾讚譽說他有個「鑲了金邊的嗓音」，當年聽完王傑的試音還說：「這樣直白的唱腔已經火了一個齊秦，其他人很難超越了啦！」因為夠紅才會被比較，在當時火紅的聲量不僅僅在台灣，大陸以模仿齊秦而受到矚目的歌手劉歡，發了二張專輯仍是沒沒無聞，現今都當上了歌唱節目的導師，不都是因為他才受到關注，他和姊姊齊豫在歌壇享有視，後來直接拿著齊秦的唱片，模仿他的歌聲與穿著，才受到許多人的注意開始受邀上電「天使與狼」的美譽，姊弟倆當年首次攜手在「中華體育場」開三場演唱會，每場一萬人的票全賣光，結果前一家租借場地的直銷商在體育館內放煙火引發火災，導致演出前夕體育館付之一炬，唱片公司只好將三場觀眾集中在戶外體育場地舉辦，創下那年代戶外演唱會人數最多的紀錄。

原來的我

齊豫、齊秦這兩位姊弟情誼，堪稱是台灣歌壇最值得稱羨效法的對象。

以前的藝人喜歡取藝名，齊秦剛出道時我也以為那是藝名，他說起他跟姊姊名字的由來，父親以山東地名發想說是為了紀念老家，山東有條「濟水」所以他父親叫做「齊濟」，這濟水發源於山東，古名「魯」所以他的哥哥就叫做「齊魯」，接著濟水流經河南，古名「豫」所以他姊姊就叫做「齊豫」，緊接著再流經陝西，古名是「秦」所以給他取名「齊秦」，他說這是父親對於家鄉的一份遙念，我聽了頗動容，讓我想起了自己的名字，也是有段來源的。

中國在西晉時期發生五胡亂華之亂，這些邊境上的異族，被漢人當成外族的「戎狄之邦」，我父親逃難到台灣後，不再奢想回大陸，所以為我取其名，如同外族來到台灣後落地生根，希望安居樂業。

節目上為了帶話題，我跟他談起我們以前小時候的事，發現都有著相同的童年往事，我說我小時候被父親管教打得很兇，他說他也是，我們都是吊起來用藤條皮帶抽打的，外省家庭處罰教訓孩子可說是往死裡打那種。大家一聊起來才發現，彼此都有個嚴厲的父

親，我國小有一陣子老愛往「電子遊戲間」鑽，在那認識的孩子慫恿我偷家裡值錢的小東西，給他們變賣換取遊戲代幣，後來父親知道後，把我吊起來狠狠地用皮帶抽了一整晚，不讓我吃飯睡覺，我也哭了一整夜。

後來聽老媽說起，以前我幾乎天天被打，我的挨打哭鬧聲過於慘烈，傳遍了整個村子，經常三天兩頭聽到我的哀嚎聲就知道，我又挨打了，還為了這事搬過一次家。也因為打多了，心生恐懼反抗心擴大，終於在一次父親拿著藤條死命地抽著我時，我回身抓住藤條大吼別再打了，父親一愣丟了藤條進書房，從此以後不再打我，我卻開始萌生離家翹家的念頭。

齊秦說他父親對他是軍隊式的管教，嚴格管控他的生活，小時候只要偷跑出去玩，回來一定先毒打一頓再罰跪，上國高中更不受控的打架鬧事，直到進了感化院，問他被老爸打到何時？他說從感化院出來後，為了朋友跟人幹架還受了傷，回到家翻過圍牆看到老爸還在客廳，他進了門只好乖乖的先去老地方罰跪，卻只見他老爸沒有生氣的跟他說：「又闖禍啦！」便要他先去洗澡休息，他說從此以後開始約束自己衝動的個性。

齊秦父親把所有的錢都留給齊豫去美國，跟他說他需要用錢就去找姊姊，大他兩歲的齊豫對齊秦沒少過姊弟手足之愛，我說齊豫真的是像大家說的對你那樣的照顧嗎？

「她其實有好些面你沒看到，哈哈！我以前沒錢時就去找她，有時姊姊還沒有下課，我就在宿舍外面等齊豫，等待變成一種儀式，不管等多久，齊豫總是會出現。」

我問他在感化院那段時間也是？

「對啊！我還記得我在感化院時，齊豫還在念台大，你想想看大學生禮拜天其實可以跟同學出去玩，可是她沒有，她就每個禮拜天自己坐車，一個人拎著小包包，裡面裝了些要給我的日常用品，先坐車到台中、再轉車到彰化田中、再到感化院來看我，等到天黑她再坐車回台北準備隔天繼續上課。」

齊秦說到這段，我知道他在媒體上說過這樣的故事，依稀仍能感覺他對姊姊的感謝，這些過往都記得如此清楚，因為等待她而有所依賴，乃至於出感化院後，齊豫就要出國讀書，他還不捨地在機場掉眼淚，他笑說他記得，我不知道喚起他多少回憶？但他始終微笑頷首。

外面的世界

若說年輕時的蹺家逃家，是因為自己的個性乖張，想逃出父親的嚴格管教，母親也聯手戰線的箝制我，搞得我連尋求庇護的管道都沒有，讓我終於受不了，高中一畢業我就逃家了，大學窄門我自認為扯不上便提早放棄，我也害怕家裡大人的眼光，我無法承受那種愧疚就逃了，逃到離家百里之外的城市，想不受約束的玩樂放縱，想見見這個世界，自己一個人過生活。

上台北全都是一個衝動，沒有任何的準備，一晃神我就已經站在台北街頭了，嗅著這車水馬龍燈火絢麗的光影氣味，儘管陌生竟也無懼生存上的風險，急著想脫離城鄉投入時尚之都，懷著不想成為過客的心境，找工作落腳成了初期的重點。

服務業居冠的台北，夜生活比其他地方都精彩，我像進了大觀園的鄉巴佬，以為跟這個城市睡了幾晚，就儼然以為自己是台北人了，索性就從夜生活，燈紅酒綠中找工作，那份工作就在林森北路上，我自認沒其他專長，因為朋友的引薦，所以就從服務生做起。印象深刻的是，在台北最繁華的地段，當時算是酒店林立，日式小酒館因為日本觀光客的關係，六條通、九條通整晚都是燈火通明，儼然是台北不夜城中心，換上新的身分，我是地

下舞廳的少爺。

「快樂谷舞廳」隱身在五光十色林森北路的地下室，幾十年前台灣流行跳「翅仔舞」也有人叫「場邊舞」，兩兩相對沿著舞場邊緣而得名，舞曲有像是「恰恰、吉魯巴」、探戈、圓舞曲」等如同標舞一般是真正的社交舞，因為以前的娛樂消遣選擇不多，「翅仔舞」流行是在酒店居多，因為酒店小姐為了讓男酒客有進一步的遐想，這種「肉貼肉」近距離的交流，不但可四目相視勾魂攝魄一番，酥軟男人心的手腕全在這。所以在台北說要去跳舞，那定義要先知道，是去迪斯可舞廳，還是跳「翅仔舞」國標的舞廳，那時台北有非常多的舞廳以及夜總會，林森、南京、三重、萬華都有，「快樂谷」堪稱規模不算小的地下舞廳，舞池大小有如一個籃球場那般大，舞池邊的座位區上百個座位成U型排列，挑高兩三層樓的空間是它一大特色，因為挑高的場地，加上燈光變化新穎，人潮不算少。

來「快樂谷」的人，有一半是來交朋友的，所以在舞廳裡跳社交舞不一定要帶舞伴。

男男女女幾乎都是單身前來，然後按照自己對舞曲的喜好，邀請現場的陌生女性賓客跳舞，白話說～就像上酒吧見到喜歡的女生，想認識請她喝杯酒，在「快樂谷」這裡換成「請她跳支舞」，這舞廳其實是正規的娛樂場所，每天從中午營業到隔天早上七點，可能是因為它林森北路的地點，難免會被蒙上一層酒廊文化粉色的面紗，說起來也不足為奇，台灣

最喜歡聲東擊西、掛羊頭賣狗肉的產業，就屬酒國情色居多，要不然「理髮院」真是去理髮？「按摩店」也許不是真按摩。

一開始我是上午夜場的少爺，「少爺」是酒國文化裡的稱謂，其實也就服務生，那是因為附近的服務業，不管做啥生意的全都叫少爺，大家習慣也就跟著這樣叫，在地下舞廳少爺的工作，基本就是端茶跟遞毛巾，因為進來的舞客都是買票進來的，一票到底並非吃到飽，中間會有個清場時間，想繼續跳那就再買票進來，附贈的也就只有一杯茶，還是熱的。從那時起我才知道怎樣端茶端托盤，如何單手端茶遞毛巾，因為清潔另有阿姨處理，少爺的工作光是端茶來來回回這樣就夠忙一整晚。

在快樂谷點酒是不會被拒絕但也絕不提倡，老闆將它定位是間「舞廳」而非「熱炒店」，雖說如此，少爺們還是有小費可拿。

來舞廳的男女絕大部份以三十歲到五十歲年齡層居多，從服裝上可看出～有不少白領階級收入中上的男性大叔，女性客人則各年齡層都有，但與男客比例明顯有許多差距，男多於女的情況下，舞廳老闆考量地點跟客層喜好，其實特別有聘請好幾十個「舞小姐」，她們的功能就是坐在舞池邊，等待男人們的邀約一起跳舞，雖說沒特別佯裝成為顧客，但其實大家都知道，一開始上班我還搞不清楚狀況，還會給她們遞茶送毛巾的，每次舞小姐

都跟我說不需要，其他少爺告訴我，公司規定「舞小姐」可以不必送茶，這樣的默契也讓男客們知道了，知道如何分辨在場女性的身分，現在想起來，原來在不同的世界，人會對其他人「貼標籤」，有「舞小姐」、「酒女」、「恩客」、「少爺」……跟「壞孩子」。

你會問，舞小姐真只有陪跳舞嗎？據我所知看到的僅是如此，至於其他台面下的，有沒有出場續攤吃宵夜，外加性交易或其他，也只有當事人知道了，當少爺的就是要在舞廳現場「耳聰目明」反應要快，常有人要少爺遞紙條傳話，畢竟還是有害羞的客人需要少爺出馬幫忙，這一來一往小費就越收越多。

少爺其實也有一個功能，那就是圍事，以前在港片看到「古惑仔」一經大哥吆喝，賣魚丸的、打雜的、服務生通通都捲起袖子加入助陣。我記得當時我應徵工作，主管有簡單地說了工作內容，在快樂谷很少因為喝酒而鬧事的客人，但仍是會有打架鬧事的場面，這時少爺們就要主動上前幫忙，不能推託，那時年紀輕輕沒搞懂「幫忙」這字眼，其實就是等於「處理紛爭」，後來開始上班，前輩明白地說棒球棍跟其他物品放在哪，我暗中深呼一口氣，禱念永遠不要打開那個小門。

有一天某位年輕的股東先把經理們叫了去，囑咐說要我們注意點別讓人鬧事，當晚幾個老資格的少爺要我們留意陌生的客人進場，就在接近午夜時分，一樓舞廳門口傳來聲

響，經理要少爺們上去幫忙，上去後門口圍事的警衛已經擋在那了，對方人不多，砸了些東西也執意要下樓進舞廳「休息」，彪形大漢的警衛說怎麼樣也不肯給他們下樓，折騰了好一會兒就見資深少爺棍棒提著就上前打了，混亂中他們上了兩台車，那駕駛還用急煞狂甩尾的想撞人，少爺們順手拿起路邊貨物筐往車上丟，然後就在三字經咆哮聲中呼嘯離去，我其實膽怯地一直離最遠，走在最後面，當大家嘻嘻哈哈地回到崗位上，我心仍狂跳不已。

隔天大半夜四點，夜班少爺們在下班之際，一出舞廳門口，就見有人喊打的全亂了，咒罵聲與酒瓶齊飛，全都炸裂了開來，少爺們包括我在內，沒任何棍棒傢伙防備，胡亂反擊後，大家也只能拚命的跑，分開跑了好幾個巷口，躲在暗處不敢回去，想抽根菸壓壓驚，一摸背包，發現包包被利器劃開了好大一個口子，肯定是在剛剛用包包去擋時，被對方用扁鑽捅的，這要是捅偏了，我的腸子可能就會跑出來了……我在林森北路一所國小校門口，一直待到早上才回去。

節錄歌詞 〈外面的世界〉

在很久很久以前　你擁有我　我擁有你

在很久很久以前　你離開我　去遠空遨翔

外面的世界很精彩　外面的世界很無奈

當你覺得外面的世界很無奈

我還在這裡耐心的等著你

我拿什麼愛你

齊秦上節目挺能聊的，聽聞他的親和力一點都不假，想想他在演藝圈這樣多年，這一路走來也都讓人前呼後擁的，因為很早就到大陸開演唱會，一飽大陸歌迷的渴望與耳福，我跟他說多少人捧著他的音樂在模仿，想走著他孤傲的路，越是這樣越讓人覺得齊秦只有

一個，我細說給他聽，他笑說不敢當！

「說起來我真的要感謝當年姊姊送我的那把吉他，是她參加歌唱比賽後用獎金買給我的，那把吉他對我來說真的就像是塊浮木，我真的就抱著吉他在感化院裡命地練，我不知道為什麼，開始愛上了唱歌還有創作這事，如果沒有音樂我不知道我還能做什麼？我不敢想！後來出感化院也曾找了許多西餐廳，想要在裡面某個角落裡駐唱，哎呦！我找了好多家西餐廳，少說也都有二十幾家，最後終於有家老闆願給我機會駐唱，也是在那遇見了我的經紀人，也才有了後來出唱片的機會。」

〈外面的世界〉就是在感化院時寫下的作品，至今仍舊不斷地被翻唱，包括莫文蔚。

我說他有非常多首歌總是能引起聽眾的共鳴，問他有無哪首是一直聽到人家讚許的？他想了想說〈大約在冬季〉吧，這是他常在大陸演唱會上，必唱的歌曲，也是許多歌迷對他的印象與喜愛，他原本不解這才花了他十五分鐘創作的歌，怎會有這樣大的迴響，多年後他自己明白了，這首歌其實說的是「別離」，因為任誰都不愛別離，所以思念才會那樣的苦。

齊秦的聲音在歌壇是少有的高音唱腔，也有些孤傲離世的真實感，可以解讀那是年輕氣盛的青春，然而在經歷生活的體認後，愈有所體悟，當我說他聲音一點沒有變一如以往，他輕笑了一下，「怎麼可能聲音沒有變？隨著歲月聲音都有痕跡的，全都刻在唱片的音軌

裡了！我一向都是自然的唱腔，當然每次定 key 都免不了的頭痛，因為演唱會如果定 key 定得太高，幾首歌唱下來，免不了一陣頭痛還會忘詞。」

他跟姊姊齊豫之所以唱歌好聽，他認為應該是遺傳了他的母親，「我的母親常會在家燒飯時，會哼上一些歌曲，印象中我沒見過我父親唱歌。」

看著他這些小事都記得牢，《呼喚》的記者會上記者問他感情的事，他直接說與王祖賢目前是緣盡真的分手了，之前他倆分分合合的消息達三次，其實都是故意放出的假新聞，他其實都沒有真正的分手，只不過想移開媒體的目光，問他這十五年的戀情是真的斷了？他是否是真的感到難受？

「在我看來我最低潮的時候，是生活上一點錢也沒有的時候，偏偏某天打開報紙看到自己喜歡的女人，跟別的男人在一起，那時真的覺得，心裡好像有樣東西不斷地在萎縮變小。」

光聽這段話覺得他的坦白會讓我不忍往下問，感情的事除了他們自己，外人也無從評論起，但想到聽眾也想聽，我還是拐彎的問了，他揚起眉說：「你是要問我成家立業的事吧？」他挑了眉，我愣了，挖靠！齊秦大叔用字也太老派了吧？

「其實這幾年感情是真的沒有，我想一切隨緣吧，之前我去了趟西藏接觸了宗教，也

發現它給我許多力量，有些事強求不來，就自然發展，我還是不會就此停止追求感情。」

看來是真的放下了，也如他所想，大陸的演藝事業又風生水起，緣份也到了他結婚了。有媒體問他有沒有跟王祖賢說他要結婚這事，「沒有！我不覺得需要跟她說，畢竟分開久了也各過各的生活，我覺得不該去打擾對方。」

我覺得這話說得很得體，用平常人的心思考慮事情，不見得公眾人物就需要受到高度檢視，聽著當年的專訪，我完全沒提到女方的名字，是我對齊秦的尊重，常見到採訪媒體咄咄逼人，我擔憂受教育的孩子看到仿效，這幕前幕後的專業人士，存在著一定的影響力，不能用「公眾」隨意去踐踏。

節錄歌詞 〈懸崖〉

再一步　愛就會粉身碎骨　墜入　無盡的孤獨

世界太冷酷　夢太投入　早習慣不能回頭的付出

風在哭　當我走到懸崖　停駐

發覺　淚也有溫度　生命太短促　痛太清楚

才讓你　讓我　愛到無退路

我不管愛落向何處　我只求今生今世共度

天已荒　海已枯　心留一片土

殘酷的溫柔

當年我逃家不是為了混黑道做小弟，是想「找自己」。

但在地下舞廳無論是啥人都需要認識哈啦一下，一方面掩飾自己的生嫩，再來出了啥錯事多少會有人可罩你，從少爺、領班、客人到舞小姐。舞廳的「舞小姐」由一位媽媽桑帶著管理，小姐們在舞廳其實穿著沒有像酒店那般的浮誇，酒店小姐是以晚禮服登場迎客，自然露肩露背加露溝，能吸睛就別放過眼球，看像若有似無的，在歡場文化那就是「勾引的美學」，每一道程序都是「性」。

但舞廳舞小姐不同，露太多在這裡顯得低俗，因為絕大部份的男人都是來跳舞的，在這裡找小三或尋芳似乎也搞錯地點了，所以展現曲線的服裝受歡迎，最適宜，像是蓬裙或是花裙，展現腰身特別好看，好讓男人有一手掌握的幻想，在舞池中旋轉的裙擺特引人注意，每個舞小姐頂著半屏山的頭髮外加高聳的墊肩，頭髮依舊吹得誇張蓬鬆，有些還會灑上金蔥亮粉。不知道什麼是「半屏山」，也許可以去找江蕙早期的唱片封面，那幾張唱片封面的造型，可說是引領台灣酒國文化的穿著指標，所以說啊！別再說二姐的穿著有著風塵味了，是風塵裡的姊妹模仿追隨她。

當年或許是因為舞小姐生活喜好相同，有時連用的香水牌子好像也都差不多，對少爺的使喚態度也都同樣顯得輕蔑，不曉得是哪來的舊習腐規。曾有次我正準備茶水區的環境，舞池對面座位區一陣騷動，就見男客人拿小費遞給正在整理桌面的少爺，新來的舞小姐竟一把搶回還給客人，叼著煙的舞小姐還說「你錢多喔幹嘛給他小費」，看來客人跟舞小姐熟識，原本想替她擺擺闊氣不成，少爺沒說話默默轉身離開。過沒多久媽媽桑知道了，先在休息室給了舞小姐兩巴掌，要她向那位連她都得罪不起的少爺磕頭道歉，那位有點背景的少爺，則是冷眼看這一切。

要說舞小姐資質都不一，漂亮的女孩不一定會有多好的氣質，長得不正的舞小姐心地

不一定善良，不論是手腕、撒嬌、攻心計這些，逢迎拍馬屁更是大多數都會的，因為舞小姐不是酒廊的酒店小姐比業績的，在「快樂谷」這兒，我還是認識了一位大美女成了朋友，之所以如此，是剛到台北幾天就上班了，木訥害羞的個性，根本就不會跟人找話題聊天，加上初期舞小姐給我印象不太好，自然不會刻意搭理攀談，前輩還叮嚀別跟她們亂來，亂搞男女關係，除非客人要我們幫忙邀請，但機會不多，也曾因為這幫忙傳話的動作，吃過一些舞小姐的排頭與白眼。

她是店內少爺們口中的頭牌，姑且稱她叫「惠美」，惠美長相有如日本明星，有人說她二十七歲，笑起來有個酒窩也有彎彎的眼睛，感覺有些混血模樣，來自單親家庭，她對於在舞廳上班做「舞伴」，把它當成是在一般公司上班，她會這樣想說起來也沒什麼不對，所以任何男客邀約她都不會拒絕，也讓有些男客誤會，以為有機會所以天天來報到，為的就是跟她跳上一支舞。

她高挑的身材跳啥舞都好看，唯獨不跳快舞，有人問過她理由，她只說她不愛，每天晚上十一點鐘準時下班，來接她的有時是她男友，有時是她母親。我跟她會搭上話是因為舞廳太大，服務區被劃分十多個由少爺們輪值，舞小姐被規定需要坐在靠舞池邊的桌號，以觀眾視角習慣往舞池看，都會注意到舞小姐，舞小姐坐的區域是黃金區域，幾乎都是有

經驗的少爺負責，菜鳥剛到不太會輪到那區，一個多月過去我才排上黃金區。

有次把客人帶去舞小姐座位區，跟她對上眼後，她開口問我是否為台北人，開起了話題，但工作場域少爺與舞小姐聊天是被禁止的，所以基本上不太多機會。她說之前看到我剛來不愛說話，以為我不是台灣人，卻老覺得在哪見過我，對我特別感到熟悉，知道我們都來自外省家庭後，更是乾脆的說想認我做乾弟弟，我這輩子常遇到年紀比我大的女人，老是要認我作乾弟弟，所以聽到這話我已無感，心裡其實沒啥想法。

幾個少爺知道後，在那起鬨碎嘴的研究，說像這種「某大姊」之類的情愛關係，到底是我算計、還是她心機？鬧得我尷尬，當時我想她應該只是單純聊天，也沒想太多，加上我正熱衷一段遠距離純純的戀愛，但也曾想過「這歡場女子會有真愛」？

身強體壯的我感冒了，不敵舞廳的空調，加上場所又在地下室，但我雖然頭暈發燒仍想繼續上班，惠美知道後跟媽媽桑說起，兩人把我叫去休息室旁的通道。媽媽桑說我身體虛不是感冒，是這環境不潔讓我染上怪東西纏身，要對我進行「米卦」驅邪。通道上沒啥燈光、堆滿了雜物，日光燈在那頭，只見媽媽桑拿出加持過的米裝在香囊裡，謹慎的點上香，要我閉上眼睛，然後就像龍山寺為人「收驚」的神婆一般，嘴中唸唸有詞如點穴般地為我趨吉避凶，整個儀式一完馬上問我有沒有好一點。

我不太敢動，心中疑惑不少，但我還是緩慢地張開眼睛，深長的吐出一口氣，嘴巴說出我自己都不相信的話，「我感覺好多了。」只見媽媽桑咧開嘴地笑說，是不是？頭比較輕了喔！我回應著同時看到惠美如釋重負。我為了不願傷著兩位姊姊的心，硬撐著疲憊的眼皮直到下班，急診室打了一針退燒，人就舒服了。

看到溫度計燒到快三十九度，我跟醫生都嚇了一跳，他要我以後別亂吃成藥，我問醫生，媽媽桑要我喝的那碗「符水」算嗎？

因為不想當少爺小弟混黑社會，我換去附近一家二十四小時的西餐廳工作，別懷疑這二十四小時提供牛排簡餐的西餐廳，要說去燈紅酒綠的世界，可隨時隨地都會有人餓著。

我刻意挑了下午的時間上班，雖只是隔幾個路口，仍舊是在林森北路上，隔壁棟高樓層是「欣欣戲院」也就是後來「秀泰影城」的前身，樓層四樓有間迪斯可舞廳叫「黛安娜」，當年混過舞廳的一定都知道，台北的青少年男女把舞池擠得像炸開的壓力鍋，隨著音樂節奏擊狂放有別於快樂谷舞廳，室內裝潢時尚前衛五光十色，震天音響敲狂舞不歇，像是脫去制服般的假面，露出被禁錮已久的靈魂，青春橫慾沾黏得滿坑滿谷。

不管是快樂谷或黛安娜，跳舞都能喚起體內約束的靈魂。

跨完年的某天下午，剛到西餐廳，同事就說有客人找我，我心想我哪來的朋友啊？靠景觀窗的座位上，我看見她了，只見一個少爺跟一個極漂亮的文靜女人說話，她頂著及肩

的法拉頭望著窗外抽著煙，荳蔻鮮紅色的指甲油似乎不太襯她的年紀。我走向她，「很久沒見到你了，

來了？她跟旁邊的少爺說，我們以前是同事，少爺看了我一眼後離開，

怎離開都沒說一聲。」語氣平淡的沒有怪罪任何人。

空氣凝結了半晌，她問了好幾個少爺都不知道我去向，我靜靜地聽她攪動咖啡杯產生

的碰撞，想起有次舞廳媽媽桑帶日本客人來西餐廳吃飯，也許是那次告訴了她。她問我過

得如何？一個人一切都好。不知道這是不是她想聽的答案？午後的陽光很大，她瞇起了

眼，帶起了嘴角的一條弧線。

我問她想來點下午茶點心嗎？她說不了她要回去了，晚上還要上班？她慢慢地啜飲杯

中剩下的咖啡。還在舞廳？她說她現在換到酒廊上班了，是私人招待所那種的，人少比以

前單純，我倆都知道這招待所很難單純，尷尬地一起看向窗外。這時她低頭拿包，掏了掏

拿出張名片遞給我，我笑說我可能沒機會去，拿著名片我納悶想，這就是她今天來的目

的？之前的事她提都沒有提，就這樣？送她到店門口，正想開口問她，她似笑非笑著轉過

身來，「知道你過得好就好，有緣再見！希望你別忘了我這個乾姊。」

她身後自動門開了，風撲了進來，是那股熟悉的香水味！

往事隨風

我喜歡齊秦不同時期的音樂，他的音樂沒有主流或非主流之分，就是主流。他的創作脈絡有著自殘式的療傷法，像〈無情的雨無情的你〉、〈愛情宣言〉、〈我拿什麼愛你〉、〈懸崖〉都是往死裡喊的愛情，淡然的專情則有〈袖手旁觀〉、〈花祭〉、〈請你別對我說再見〉，人生如歌，真的如同音樂的分類。

我在節目結束後跟他說，當年他剛出道的首張專輯《又見溜溜的她》，市面上一直沒有專輯復刻，他馬上說我複製一份給你，然後就請助理記下這件事。過了一個禮拜我就收到唱片公司寄來的CD，其實我挺感動的，話說可能因為我工作身分的關係，才發現他從節目專訪一開始到最後，都維持大明星特有的謙遜；曾在不同的媒體上看他的受訪，我終於明白了一件事，他始終都在滿足任何人，這讓我頗意外的，許多環節上不見得能做足一百分，但他清楚知道自己的身分，許多人見到他也許就這一次的機會，所以大多數人都希望抓住機會，不管是拍照或是握手，他都一一滿足，甚至連訪談都是，我僅能抓住節目廣告的空檔，跟他討論接下來要訪問的問題，這些問題他全然接受，沒有任何需要修正或調整的題綱，他一概點頭微笑說好沒問題，然後再接下來的節目，他認真詳實的回答我每

個問題，沒有絲毫含混帶過，尤其這些問題都挺私人的。

一個人若有混過幫派、進感化院的前科，或是有醜陋的感情糾葛荒唐事，一定會想辦法掩飾或隱瞞，何況是偶像歌手，雖說現在是狗仔年代想瞞都瞞不住，他也說過他不是個完美的歌手，但這樣的不完美比較真實，喜歡或不喜歡你可選擇，這些年仍舊見他活躍在媒體上，傳遞著當年那頭狼對音樂的熱血。

因為開始寫專欄，當年留下的節目音頻，反覆聽才發現，我與齊秦都是外省第二代的小孩，不一定是家中最小的，但絕對是最受寵的那一位，光「取名字」這意識形態的符號，便讓我常常提醒自己，要不作惡、不負人、正直不欺即可。

我跟齊秦可說都是被藤條「餵大」的，我們的父親都是以嚴厲的方式管教我們，一直到我們成為人父的階段，才瞭解那「恨鐵不成鋼」的揪心，打也不是不打也不是，其實還不就是我們都是被寵過頭寵上了天，鬼靈精怪的天天玩樂不讀書。每個老師對我的評語都是「桀驁不馴」，若真要我說的話，我是舉雙手贊成「打罵教育」的，在我們家做錯事，打一頓才能記一世，父親作為老師更看重品德以及家庭教育，我曾想過應該是那些藤條板棍約束了我，否則我一定會走上歧途。

齊秦高中換了五個學校依舊沒畢業，關了三年出來馬上又服兵役三年，他說曾經因為

學歷，自卑一段時間，用了幾年急起直追。我則是落榜沒成為大學生，那個結果對父親來說，等於一個希望滅了，我把希望毀了更不敢回家，後來當兵出社會，每次回家僅留一頓餐的時間，我當然知道走出門後，依然有對熾熱的目光在背後看著我。後來有機會再考上了大學，我開心的跟兩老說，我看得出他比誰都開心，卻沒能等到他參加我的畢業典禮。

也許這就是人生，當一切都正在往好的路上前進，便越是不會樣樣都給你滿分，但這些並沒有隨風散去，因為我記得。

節錄歌詞 〈請你別對我說再見〉

還記得你說過的話　你要和我一起走　無論是海角　還是天涯

雖然你有你的方向　不願和我一起走　無論是今天　還是明天

請你別對我說再見　我的心也和你一起走　無論是海角　還是天涯

請你別對我說再見　我的心也和你一起　無論海角　還是天涯

請你別對我說再見　我的心也和你一起走　無論今天　還是明天

趕潮似的.追求外面的世界.
長大後.家才是歸去的方向.

03

窗台上的月光

：蘇芮

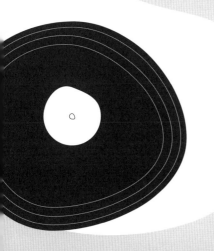

天后她出道那年我國中畢業，
因聯考失利也想獲得一個重生。

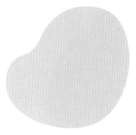

廣播生涯曾換新東家的我，新節目的第一個大牌通告，我心目中的搖滾天后，她來了、好兆頭。

她的首張專輯在台灣流行樂壇的地位不容小覷，刮起的音樂旋風影響的不只是台灣，鄰近的香港樂壇更是大為震撼，專輯中所有的原創音樂全來自台灣頂尖的音樂人及作家，以電影原聲帶的方式推出，改變了台灣流行樂的新風貌，匯集成一片新的江海，從此引領台灣音樂進入新的殿堂，也創造了一個新樂壇天后的誕生。

《搭錯車》電影描寫台灣最基層的小人物，在討取生活中尋求出頭天的勵志故事，當中的電影原創音樂找來了許多相當厲害的音樂人、作家一起創作寫歌，更找來了當年在美軍俱樂部駐唱的歌手蘇芮，她高亢的唱腔為電影增添情緒的張力，親情之外有街頭抗爭、貧富權貴對立的畫面，對處在戒嚴時期的台灣，這影片提出了許多的批判與省思，虞戡平導演拍出了一部擲地鏗鏘有力的作品。

電影跟專輯一同上檔，一轉眼好多年過去，專訪她那年，豐華唱片為她舉辦出道二十年的演唱會，推出一張精選專輯，本來不易緊張的我，正在適應新電台未全然熟悉，這多少讓我開始焦慮，因為我面對的巨星是天后蘇芮，她可說是華語歌壇的傳奇——「天后中的天后」，在等待她來到之前，硬是喝了許多咖啡。

沒有大明星排場的她親切極了，招牌的笑容透露出她的好心情，作為她的歌迷陪了我讀書這樣多年，「我其實也沒想過，一轉眼已經二十年了，印象中好像還在美軍俱樂部還在錄音室唱歌的事。」她也欣喜自己這二十年有許多回憶，我告訴她不單單是回憶而已，這些年的精彩有她，是我們這些歌迷的福氣，因為是現場節目，我所播的歌曲她都會全程聆聽，我說我為了她今天的來到，挑出我心目中的蘇芮金榜，編排了一小段的「串歌金曲」。

她沒想到我會為她準備這樣的驚喜，而許多歌曲也很久沒聽了，動容之餘她問我是否有哪些歌讓我想起當年，我笑說很多歌迷真的是聽妳的歌長大，希望她別生氣，尤其是她的前三張專輯，不但影響了很多人，更讓她正式踏進歌壇開啟新章，而我在那年參加高中聯考失利，成了一個落榜生正徬徨該往哪去，現在看來當年那個孩子，直接脫離青春期，提前長大。

冷的記憶

「萬般皆下品、唯有讀書高」這我從小聽到大，是經常掛在父親嘴邊的話。以前沒考上高中的，我想比比皆是，但在那個升學率才二十多趴的年代，如果連老師的孩子也沒考上！這多適合街坊鄰居茶餘飯後，剔牙瞎聊的八卦一番。

我上國中後讀書便有了障礙，只顧著玩是每個成長期孩子的通病，我的玩是近於封閉自己尋求音樂上的新奇，有些同學是會玩又會讀書，那我就是會玩又不會讀書的，但課外讀物倒是讀得不少，漫畫武俠看得最專精，曾有機會聽到侯孝賢導演說起他小時候，也是喜歡漫畫愛武俠，只不過我再看幾本，也無法像大師那樣拍出一部曠世鉅作《刺客聶隱娘》。

終究我還是誤了功課，原本該把時間放在課業上，但世界新浪潮出現了「八○年代」，那個不管是國語還是西洋流行音樂皆全盛的黃金時期，還真讓我碰上了，現在想想其他同學真的比我還有克制力，而我卻像中邪似的，被帶領到一個新世界，著迷的無法自拔，完全就像伊藤潤二所描寫的漫畫人物，被催眠、被激勵、被誘惑，直到聽到聯考鈴聲，人才大夢初醒，面對人生第一次大考，交出了低標的分數。

還記得高中聯考放榜那天，相約去國中母校看榜單，知道上榜的機率本就不大，還是跟同學一起去，榜單上真沒我名字，大家開始有話沒話的聊起將來，夏天的蟬聲好大、太陽好烈口好渴，我沒聽清楚他們在說啥，心頭一股腦直衝「怎麼辦？」一路從校園圍牆邊的小路走回家，剛進門見到父親，我便哭了出來，是懊惱羞愧的那種，明知道上榜率很低，卻硬要參加那場考試的懊惱，也是明知那年夏天過後，我便沒有學校可讀的窘境，一進家門就沒志氣的哭了出來。接下來的一年，聽從家人安排，展開令人害怕的重考人生。

那年代考不上學校的也還有所謂的專科學校可讀，但我其實對於自己的未來並不清楚，根本沒去考專科，國中剛畢業若我有明確目標的話，或許我的未來真的就不是夢。偏偏十五歲的我，根本就沒有見過所謂的大城市，老爸徵詢了四方友人的意見後，決定送我到台北補習班重考，當時我跟他應該都還沒發現，在學習的這條路上，我不屬於這樣正規的路線，或許讓我直接踏進社會的那個江湖，那才是。

國四重考班是聯考制度下因應的時代產物，也是台灣教育體制外獨特的補習風氣，在各個領域中「考試晉級」通常是獲得進階，最直接的認證方法，公職的高普考考不上，先去補習，語言級別沒過關，先去補習，證照證書想擁有，先去補習，才藝數理不及格，先

去補習。以前台灣的青少年，一天有四分之一的時間花在補習考試上，以為將自己丟進池中，幾經翻攪捏塑渲染，就有了一身闖關的能量，而不是知識的力量。

是否

蘇芮在「飛碟唱片」時期，短短兩年發了三張專輯，首張專輯《一樣的月光》因應電影而生，原聲帶少了任何一首歌，都是殘缺，偏偏台灣在當時，還有一個歌曲審查單位叫做新聞局，未解嚴時娛樂事業完全不被鼓勵放縱美學，更嚴禁批判思想。像是那年羅大佑出的第二張專輯，有些歌詞硬是被改掉，有沒有淨化心靈，或是影響社會風氣，都是審查的重點，原來當年的新聞局一直很想把台灣搞成佛光山，常常專輯拿起來一看，不僅是改歌詞而已，是整首歌直接就把它給禁了，經過了多年我終於跟蘇芮說，妳看妳當年要不紅也難，首張專輯直接挑戰禁忌，台灣版的專輯硬生生少了〈酒矸倘賣無〉，關於被禁的原因有一說是，寫歌的侯德健投奔大陸去了，而台灣當局就認為這簡直逆了天，請唱片公司

把歌抽掉後才能發行。

專輯跨海到了香港，當年香港版保留了這首歌成為了完整的電影原聲帶，這幾年我蒐集黑膠唱片就特別收了當年的香港版本，而我問蘇芮當年為何香港對於這張專輯這樣驚艷？許多人也許不知道，蘇芮當年的演唱會是先在香港紅磡體育館開唱，再唱回台灣的，

「因為專輯中的靈魂、藍調、搖滾，這些音樂曲風實在是太強烈了。」讓音樂市場跑得比台灣還快的香港，大讚她音樂的爆發力。現在想起來，專輯中梁弘志寫的那首〈把握〉把那靈魂藍調的旋律，如同繞指般的舞動聲線一氣呵成，原來像《La La Land》歌舞式的電影，台灣其實早就有了。

而那幾天前的新聞發佈在台北，她自己告訴媒體她第二段感情已經結束，為了不想成為一個「見獵心喜」的主持人，我觸及個人感情的部份不多，其實訪問到一半，相較於談論感情，聊靈魂樂跟她在俱樂部的演出，蘇芮的聲音明顯高亢了起來，我問她兒子聽不聽媽媽唱歌，兒子會知道媽媽是大明星嗎？她接下來一連串的談話，讓我覺得好像是按對開關似的，照得滿屋子幸福暖烘烘。

「我兒子其實以前很排斥我唱歌，在他小的時候只要看到媽咪在電視出現就會馬上轉台，不想看到我在電視上唱歌或是表演，因為他覺得我應該是屬於他一個人的，怎麼好像

有很多人也喜歡媽咪，他不愛這樣，有時候我跟他說我要去表演，他就會跟我生氣，他希望可以天天張開眼睛就看到我，希望我就像是早餐店的阿姨，每天做早餐給他吃送他去上學，所以啊！有段時間我為他推掉了許多演出的機會！」

雙子座的女生，在結婚之後工作不再是她們的重心，有了家之後一切全都是老公孩子。

「那現在他漸漸長大了，已經能夠慢慢地體諒我的工作，知道我喜歡做音樂，現在看電視看到我不會再轉台了，這幾天他還告訴我說，電視上有我二十週年演唱會的廣告，像是那天他就突然跑過來，依在我旁邊跟我說，媽媽！我現在好像是青春期喔！天啊！我聽了就會想掉眼淚，我好開心他終於知道了，因為他覺得現在正處於青春期，所以會有些叛逆的舉動，他特地跟我說謝謝，體諒他青春期還為他做得這麼多！哎呦光聽到他這樣講，我不知道有多安慰，又想掉眼淚了，因為我也不好跟他說，有段時間還真不知道怎麼跟他相處，他之前的叛逆期都讓我快招架不住了！」

別說她在聊這段兒子的過往有多動人了，光聽我就覺得這溫馨指數破表，為了兒子減少演出這點我相信，有個聽話的兒子，她滿臉的笑意藏不住，眼睛都瞇得彎彎的，聽她這番掏心的話，也難怪我聽說過蘇芮她在演藝圈的好人緣，出道這樣多年沒見過哪個記者對

她下過重筆，或是寫她的負面新聞。

而她兒子主動地化解之前的尷尬，年輕的孩子在自省與坦誠間，有著極好的親情關係上的修補，回想起我的青春時期，因為叛逆所引發的錯事，是否該勇於認錯，我始終都做得不好，當年父母對我的愛，若我能多點回應少點沉默，可否讓兩老也開心多點？

蘇芮非常經典的〈心痛的感覺〉，收錄在她《驀然回首》專輯中，這麼多年過去了，你會發現這歌寫得多好，曾經在一次演出的後台，遇到創作人邰肇玫老師，我問她對這歌的印象，她哈哈兩聲說這是當年跟男友吵架後，那腦子一下子詞曲就跑出來，而她也有自己的版本，與蘇芮演唱的方式截然不同，然後她輕搖了搖頭說：「沒有一個人可以唱得比蘇芮好。」

這首歌原先就設定主打嗎？蘇芮說沒有，當時也不知道，她想了想說有些歌到她手上，她會開始想像一些畫面，因為她非常喜歡節奏藍調音樂，所以在聽歌時會發現，她將情緒撐滿後再慢慢釋放，臨界點時感情又收得不給看透，高亢漸收的情緒，滑半音觸及心坎，這是蘇芮她厲害的地方，這些細膩的感觸也唯有掛上隨身聽後，一個人才能聽得明白。

隨身聽這科技產物出現的年代，適巧發生在我的青春期，在那個想擺脫許多約束的叛逆期，掛上耳機就如同關上世界的窗，進到自己的世界都不會再被干擾，只有自處時，耳

機裡面所有的情緒都是自己的，這卡帶是我在台北唱片行買的，那天從補習班出來正準備搭車回家過春節，當時國光號車站全擠滿了人，想起也才沒多久之前，我跟著父親在這個車站踏進台北，這是離家後的第一次回家。

「國四重考班」就是國中三年課業的複習、死記、熟讀、運算，一切的一切都是為了「鯉魚躍龍門」般的到來，那個以考試掛帥成為人上人的年代，十個畢業生不到三個上高中，無怪乎那些擠進高學府窄門的人放榜時，會繫上長長的紅鞭炮，在鄉里間放得漫天乍響，尤其是身為老師的孩子，樣樣都在被比較，某老師的兒子進了建中，某老師的女兒進了北一女，某某老師的孩子成了醫師、律師、設計師，從幼稚園比到出社會，像是碰觸到警鈴每一年被提醒著好幾次，因為我也是某某老師的孩子。

節錄歌詞〈心痛的感覺〉

是什麼留住了我的眼淚　是天上的星星還是霓虹燈

又一次要和愛情說再見　揚起頭不流淚

是什麼忍住了我的傷悲　是街上的行人還是夜色太美

我獨自穿過了匆匆人群　一個人不流淚（一個人不傷悲）

請跟我來

當年父親不知哪聽來的消息，國四班北中南到處都有，也只有台北某家「軍事化管教」的補習班，專業出了名，更有名校保證上榜的美名，也因此七月的蟬聲還沒有唱完，便被老爸拎著北上，繳了昂貴的補習費，剃了個大光頭，穿上有如工廠作業員難看的淺綠色制服，排在隊伍之中跟著要進教室，心裡頭已經不是只有緊張與忐忑可以形容，看著身旁跟自己一樣大的孩子，日後將要和他們一起生活。

猛然間我想起了父親，失魂慌張地尋找，一轉頭只見父親跟其他幾位家長還站在補習班門外往內望，見到我回頭，他揚起的手揮了兩下，朝我點點頭，就被補習班的綠色鐵門哐噹的隔在門外，幾年後路過猛然想起，補習班前的那條長安東路，他一個人孤零零的走

去車站，搭上回程的國光號，那一路以及接下來一整年，他都要跟我一同倒數，身為重考生家長那一整年所背負的壓力與眼光。

「國四重考班」只收男女各一班，不到兩百位學生，補習班位在台北最繁華的黃金地段——復興北路與長安東路口，樓下是台灣國產電器的龍頭「大同公司」店面，正對面是當時百貨界的傳奇，也是台北流行時尚的地標「中興百貨」，現在已經成了KTV，而補習班的後方也是台北饒富盛名的「遼寧街夜市」，補習班不在補習街上或學區，竟是在繁華緊鄰、百業環伺的商圈中，不明就理的人應該會擔憂，這巷裡行間的燈紅酒綠，殊不知在這裡生活過的人才知道，這五層樓高的綠色建築物，隱身在大同公司霓虹燈招牌的包覆下，就像一座孤島無聲無息的，靜悄悄的立在這台北首都的黃金地帶，它隱形的令人驚駭，近兩百位孩子在這吃喝拉撒睡，生活作息與行動管制嚴謹，這有如離世般的修行，就是為了拚搏自己未知的明天。

北市以外的孩子，全都要住進宿舍方便統一管理，寢室是長長的房間，左右兩大排靠牆的上下鋪，跟軍中的床鋪是一模一樣的，我們的舍監其中有一位剛剛才自軍中上尉退伍，說起話來真像是在傳達命令，外型酷似楊一展的舍監從沒見過他笑，凌厲的眼神更是他的長項。

剛進補習班初期為了要讓這些孩子拉緊神經，開放式的體罰密集而嚴厲，才一星期真的就讓每個人繃緊神經，別說聊天了，連說個話，大家都開始流行寫字傳紙條，這裡的規矩全靠板子告訴你。

在補習班因為效法「鐵血紀律」，實施「打罵教育」，更厲害的在這還有所謂的「心理羞辱課程」之類的，先剃光你的頭換上醜爆的制服，剃去你外在的形象，也就不會在放假期間到處亂跑，然後就在九月份各級學校都開學的某一天清晨，全補習班整隊男女分列上車，也沒告訴我們要去哪，車在八點前剛巧就到了目的地，下車一看我的媽啊！我們來到建國中學大門口，雖說上課鐘已經打了，仍見到許多建中生慢慢走，在進校門前歪了一眼瞧見了我們。

但我們接下來的行為才該叫他們吃驚吧！班導跟兩位教官將我們男生整隊，就站在台灣第一高級中學建國中學的門口，然後要我們喊口號「我要進建中、我要進建中、我要進建中」一整班六、七十位的光頭男，穿著難看的綠制服，不過據說建中的同學們已經習慣了，很多補習班也是如法炮製，但光是那口號，多年後想起仍是讓人羞愧想鑽地洞去，還真不知道是哪個補習班老師想出來的，這激烈的喊口號方式，站在隊伍中說有多古怪就有多滑稽，雖不知道這方法能激勵出多少建中北一女的，但想來老師的用心，是撕裂你的自

尊心才能激發你的羞恥？那天坐我旁邊的男同學跟我說，這的確給了他很大的激勵，我狠狠地看了他一眼，也難怪他嗓子都喊啞了，而另外二車則是到了北一女，聽說回程哭花了一堆女生。

七月考試、八月放榜、落榜、報名、註冊、考試、激勵、考試、考試，進補習班一個月了，規定還要再一星期才能放假，那天晚上舍監讓我們提早就寢，因為隔天是每週一次的晨跑，關燈後不到半個小時，就聽到有人在被窩裡窸窸窣窣的鼻涕聲，有人在想家了，那個抽泣聲在冷氣機的聲響中，顯得很細微卻像根針一樣，撞擊在每個人耳膜上，說不想家是騙人的，一屋子全都才十五歲的孩子，一半是來自中南部求學的孩子，都還是第一次離家外宿。

補習班寢室那台冷氣運轉得轟轟響，久了也就習慣了，屋內沒有窗沒有陽台，一關燈就幾乎像全暗的密室，只有留兩個排氣風扇的小洞，窗外的霓虹燈夜深時，透過風扇一紅一白的搶拍閃。而想家情緒是會傳染的，隔著棉被的吸鼻聲夜裡格外的清楚，甚至猜想會是在哪個通鋪的哪一張床？

睡不著的夜晚，心裡頭胡亂的繞著，想著課業模擬考，想著老家想著爸媽，想著以後，想問自己「這一次還行不行？」

不回首

蘇芮銷售破百萬是在第二張專輯《驀然回首》，專輯卡帶 B 面還有一首我自認的經典歌〈不回首〉，我把這首歌當成一種激勵，激勵在被自我及外界否定的時候，沒有放棄的自己，那天我認真的感謝蘇芮蘇姐，感謝她在我無助失落時，給了我很棒的音樂陪伴我，她則感謝這一路走來的許多貴人，成就了她也給了她最好的音樂環境，她應該也是我訪問過那麼多音樂人，少數會在節目上頻頻感謝的歌手，貴為天后卻如此謙和。而我問她這二十年光陰在後五年幾乎沒見到她在歌壇上有消息，她轉而跟我提到，受到恩澤的同時卻也讓她體會到失去的滋味，她失去了她生命中最重要的兩個男人，一個是她的父親，另外一位是她的前夫，也是她的經紀人，而父親是離去，前夫則是失去。

她說她的父親也愛唱歌，經營傳統產業的父親算是家裡非常重要的支柱，只是後來產業轉型漸沒落，我問她這是在發行《牽手》那張專輯的期間嗎？她眼神閃了一下說對，我原以為那兩年的時間夠療傷，她糾正我說其實是三年，她快三年的時間走不出來，頓了頓語氣卻沒嘆氣，雙子座的她很重家庭也很重視家人，當所有的事情撞在一起時，雙子座絕對以家庭為優先考量，儘管她紅了，父親仍要她「不求名利、盡力而為」。

她解釋這句話給我聽：「天下所有的為人父母，都希望子女走得長長久久的。」原本在切換歌曲的我，突然想到這幾年她恢復單身的新聞，也是在父親走後，趕快抬頭認真地跟她點了一下頭，怕被她誤解我想問八卦的事，我其實沒那麼愛聽娛樂版面消息，尤其是對面坐著的是歌壇天后，但天啊！這好難抉擇喔！思考半秒鐘時間後，我脫口問她的竟然是：「曾有跟爸合唱過歌嗎？在舞台上公開演出的時候？」

「那倒是沒有，不過演唱會他有來，我特別唱了牽手給他聽！」

許多年輕人對這首歌其實不陌生，甚至有人還會哼唱，這幾年是戲劇八點檔的片尾曲，八點檔很愛播這種情緒很滿的歌，再搭配劇中男女互甩耳光的畫面，我當然是覺得突兀極了，但我想電視台高層或是編劇，應該會喜歡這樣的設計，對他們來說「煽情的狗血」才能呼應現代社會，沒有暖度與長度的人生觀。

邊播歌邊聽她告訴我生命中重要的兩個男人，提到離婚後，近五年的歌唱事業幾乎整個停擺，婚姻觸礁對雙子座的她，是很大的打擊，任何人遇到都不好受，也難免停擺任何娛樂性的演出，有些人真的做不到強顏歡笑這四個字，包括我在內，那太難了！

當年的《牽手》觸及了生死議題，她預料會受到市場的忽視，自然導致銷售數字平平，沒想到～大陸卻大賣了一百五十萬張，讓她商演邀約不斷。在她最愛的父親走後，她則把

自己隱藏起來，她更不願意出來見任何人，聊到這時她說，要不是豐華唱片將她當年出道的歌集結成──《蘇芮20年特別選》以及舉辦她出道二十年的演唱會，她還真的不會再出來唱歌，她一直一直提及在這音樂的路上，生命中許許多多的貴人，尤其是彭國華先生，豐華唱片的老闆，甚至彭先生走後她也沒再發專輯。

節錄歌詞〈不回首〉

不回首失去一切雖不能想透　向前走忘掉過去絕不再停留

琴瑟的弦已斷　擊鼓聲已亂　破空而起　嘹亮的歌不再有　不再有

只有在馬蹄揚塵處　依稀尋得當時路

只有在歡樂後的沉默中　彷彿見到此時苦

一樣的月光

後來到台北上國四重考班，也把隨身聽卡帶偷偷地帶著，有機會就偷偷地聽，雖然說喜歡音樂無傷大雅，但在重考時期怕影響讀書時間的分配，真的很難拿捏，平時很少聯絡的表哥，知道我上台北，特意跟我父親要了補習班的地址，跟我書信往來給我打氣，邀我到舅舅家吃飯，順便再帶我四處走走，怕我一人在台北放假無聊。

還記得收到信的那天中午，我輪值便當飯菜人員，當我跟另外的同學把大家的便當洗乾淨、整齊裝籃的搬上四樓教室，這時全班全都趴著午休了，只留下兩盞日光燈，我就突然看到那個長得像楊一展的上尉舍監走過來。一抹意味深長的笑容，跳在他的左邊酒窩上，然後說有我的信，交給我後問誰寫來的？我看到信的寄件人以及已經被拆開了的信件，當下我其實沒有表情的，在那個歌曲都還要新聞局審查通過的年代，個人私信被舍監打開，那真的沒有什麼，他沒廣播我信的內容算不錯的了，說是自由國度其實還差一些，這事要是發生在現在的時空背景裡，肯定先上爆料網站再轉貼給各大新聞台記者。

我告訴舍監是表哥來信，還沒看到信的內容，想待會細細看，不料，舍監還有問題，

「他要你這禮拜天過去找他，順便帶上『蘇芮』的卡帶？蘇芮是誰啊？」

雖然我知道他大概在說啥，但我還是沒有回答他，因為之前的通信有提到我最近買的新專輯卡帶，表哥要我帶過去分享，也想聽聽看，對於剛踏進歌壇的蘇芮，消費者對剛出道就大賣的專輯，仍舊是會保持觀望的態度，一百二十元的卡帶不便宜，那時陽春麵一碗才二十元。

當年卡帶比黑膠唱片便宜也普及，原因是播放器材方便，卻也是「轉拷貝」的幫兇，因為照常理來說，多數人不管好不好聽先備份一份留下，再慢慢欣賞，不好聽的話就省了買原版的錢，真的好聽但已有拷貝版本了，經驗值告訴我，不到一半的比例會再去支持原版，當年智慧財產權口號喊得大聲，實際是啥很多人都不知道，那時台灣不只有音樂，許多有品牌的商品還沒進到台灣，仿冒品早就落腳在夜市搶購，像鞋子、包包、服飾、所有能想得到的都能仿，還記得當年政府還會自己嘲笑自己是「仿冒王國」或「鸚鵡王國」。

不過當年的蘇芮可真的夠爭氣，她先前的專輯因為無法在大陸發行，所以在大陸盜版簡直賣翻了天，連內地天后級歌手都爭相模仿翻唱她的歌，包括髮型、服裝、乃至於唱片封面設計風格都抄得一模一樣。

補習班的日子不比在學校，從一進來就時間倒數，分數上的壓力都來自模擬考的分數，一鬆一緊不管是男生還是女生的青春痘都狂冒，而補習班在八月開班，規定一個月後

才能正常開始放假，等到九月開始可以放假時，時間點剛好是「中秋節」，我與幾位中南部的同學考慮後，決定免去舟車勞頓留在台北，也不敢到處跑，都還在宿舍留守，還記得七、八位同學在中秋節的晚上，剝完了有些同學家人寄上來的柚子、月餅，我們決定提早上床聊天，原本大家睡在不同的床鋪，那晚通通抱著枕頭全都擠到下層睡一起，那一刻大家又都像是個小孩子。

舍監有過來關心巡邏一下，看看我們在幹嘛！瞧我們沒事，就溜回他的房間了。聊天的過程，彼此才真的開始發現，每個人來讀國四班的理由都不一樣，追求的結果也都不盡相同，有些人希望讀專科學校學一技之長、有些人要讀建中升大學、有些人只想讀軍校替家裡省錢，重考後的人生大家都有數了，面對同樣一個未知的世界，我們卻未必走在同條路上。

這時有人跳起來在床鋪間跑了起來，開始把寢室的燈一盞一盞的關上，當他關上最後一盞燈，有人說這樣好嗎？不留一盞燈嗎？等適應了黑暗，我看到剛昇上來的月光，透過那小小的風扇窗，斜映了進來，我想不只我看到，其他人應該也都看到了，因為那個亮度是那樣的自然舒緩，雖然沒看到月亮，但那一段月光舒緩的映在牆上，沒過多久因為角度的關係，月光像魔法般地消失了。

對於那年國四重考班的印象，也僅就這些片段最清晰，其他的努力想也都很模糊，那一年我幾乎沒回家，除了過年之外，我其實很怕別人問我為何都不回家？

訪問蘇芮後隔兩個月，她所屬的另一家唱片公司，也趕上潮流發行了她在華納唱片時期的精選專輯，那些都是屬害的經典，她聲音高亢卻隱含著憂傷，以爵士藍調的靈魂，梳理最動容的情感，像被一張網覆蓋難逃脫。

〈不回首〉、〈心痛的感覺〉，多年後我跟蘇芮說起影響我深刻的那些歌，因為躲進她的音樂世界，像一種治癒的儀式，謝謝她讓我在歌曲裡找到，可以獨自的去面對我少年的悲傷，對於我這樣一個被寵壞的孩子，面對獨立與失敗是何等的艱難啊！難忘當年在補習班的中秋夜，看到那穿透風扇的月光，很短的一刻鐘卻印象恆久遠，就像當年不敢回的家，就怕回去看到父母親看著我的目光，像條細絲般拉扯出當年我是如何讓他們失望！

04

國修哥的淚灑舞台

：李國修

的

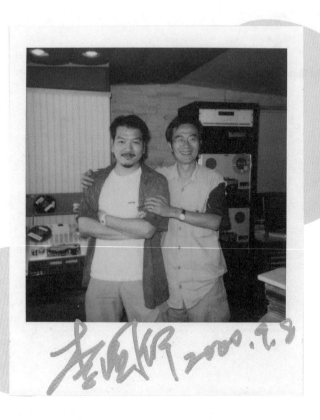

台灣只有他的舞台劇，
常常讓我想起父親。

我的節目專訪對象不單單只有歌手或藝人，「音樂人聊天室」常常會有許多表演藝術者、舞台劇演員或是導演。在中南部的宣傳管道，廣播電台是很重要的媒體，也是直接傳遞訊息的管道，親近聽眾最近的距離，畢竟許多舞台劇幾乎不會在台北以外的地方辦記者會，因為新聞曝光以台北首要，在中南部唯一能接地氣的就是電台。

早期舞台劇在中南部的售票行銷模式與台北不同，「秒殺」這個字眼是近十多年因為演唱會風靡才被媒體引用，若是在一九九六年左右，新的舞台劇一推出口碑好的話，在台北絕對是一票難求，但口碑效應還不至於影響到中南部，一來許多舞台劇巡迴到中南部時，已是三個月到半年後的事了，那時社群媒體影響力有限，所以會發現在中南部演出當天，演出地點的售票亭仍有許多人排隊買票，那是中南部人看戲的習慣，也才幾年光景加上幾檔大戲直接被秒殺，售票口當天排隊的畫面，已經很難見到了。

所有的舞台劇中，特愛國修老師的舞台劇作品，在他走後我進劇場的機會少了許多，除了對新戲碼不熟悉外，創作的思維也在改變，其實我喜愛的、感動的、回憶的，全都是那時國修老師的作品。

《那一夜，我們說相聲》演出後創立了「屏風表演班」，那是他的劇場夢，他的劇本加上他的演出總能引發很多人的哭點跟笑點，很多看過屏風舞台劇的戲迷其實都很清楚，

許多屏風的表演至今很難被超越，包括劇本跟演員，那些舞台劇演員現今看來也都是許多戲劇的最愛，像是曾國城、鍾欣凌、楊麗音、萬芳、郭子乾、杜詩梅、狄志杰、樊光耀、季芹等等，而我有幸能訪問這位傳奇人物，心裡樂歪了不說，往後幾年他來上節目，變成我個人很期待、也很開心的一小段時光。

我曾經訪問擅長以大型歌舞劇為表演形式的「果陀劇場」，以及由馮翊綱跟宋少卿雙人搭檔為主的「相聲瓦舍」，來賓的背景經歷與視野，常常會在訪談時撞擊出有趣的火花，有時表演慾一來即興演出，那些可遇不可求的，會覺得當天的節目異常的精彩。有天電台專門安排來賓上通告的 Angel，神秘兮兮的跟我說安排了一個特別專訪給我，要我好好用心準備，天啊！是舞台劇大師李國修老師，這突如其來的開心溢於言表藏不住，一九八五年的《那一夜，我們說相聲》舞台劇造成轟動時，我僅僅是個國中生，跟許多人一樣買了卡帶，戴著耳機反覆不斷地 A 面聽完換 B 面，許多表演的段子聽到後來都會背了，上了高中才發覺，許多同學跟我一樣的瘋「相聲」。

後來我有幸遇到丁乃竺老師來上節目時，聊起了劇團最早期的草創，曾是表演工作坊元老級演員，她是《暗戀桃花源》「雲之凡」一角的原貌，林青霞在那部電影中就是依著她的模樣揣摩，當丁老師一身素雅白淨不食煙火的仙女樣，優雅的坐在錄音室裡，還真讓

人輕飄飄的很不真實，說起話來輕聲細語的她，感覺任何事兒到了她跟前都變得沒事了，嫁給賴聲川老師後就不再演戲了，專職經營劇團，成了賴老師背後的那個重要的女人。

《那一夜，我們說相聲》是李國修、賴聲川、李立群三人「共同」創作的舞台劇，她說因為表演方式過於新穎，劇團有信心卻也都沒把握，她的聲音頓了頓，眼一垂，她說記得當年是在台北建國中學對面的國立台灣藝術館，首演當晚雨下很大，舞台前都還有屋頂滲下來的雨水滴滴噠噠，讓他們好擔心，沒想到首演大獲好評，消息在藝文圈炸開來，這表坊的創業作在台北轟動的場場爆滿。

《那》透過兩個人在舞台說相聲、換裝、變換身分，狀況多變，那個相聲不像相聲，舞台劇不像舞台劇的演出，原本只是要透過舞台劇表達對文化產業的流逝，與年代的更迭之意。回想起當時的娛樂文化產業，其實並沒有提供太多的庶民娛樂，除了電視綜藝節目之外，多的是東洋跟西洋的模仿娛樂，西餐廳也都是歌手登台唱歌，台灣當時沒有專職的舞台劇團，表坊、屏風、果陀都是在這齣舞台劇之後一一成立的，國修老師位在台灣表演藝術的開創歷史脈絡上，以及他編、導、演的專業高度開創出舞台劇的崇高視野。

懷著這樣的心情迎來與喜劇泰斗的初相見，讓人雀躍不已不說，我直接表達對他的崇拜與敬意，他一雙眼睛笑得瞇了起來，觀瞇的像個單純的高中生被稱讚了的歡喜，後來那

幾年屏風表演班的中部電台宣傳，幾乎都是國修老師親自跑通告，我也是開心每年都能有見上一次面的機緣，以至於後來他有次見到我，直言說我胖了，還問我上檔戲看了沒？我問他喜歡我們去看戲是帶著何種心情？每次他的答案好似都一樣「別帶任何心情進劇場」。

舞台上的鄉愁

二○○三年他帶著《北極之光》來上節目，我想起在那幾年看過的戲《莎姆雷特》、《三人行不行》、《女兒紅》、《北極之光》，印象尤其最深刻的是那年冬天我隻身前往看的戲《西出陽關》。

國共戰爭讓老兵落腳台灣，早把他鄉做故鄉娶妻生子，打算落地生根安生台灣，突然開放大陸探親，一下子兩岸都是他情感的繫結，不管在哪都無法割捨，這現況搬上了舞台劇，刻畫描寫這生活在台灣的外省人、糾結大陸的矛盾心境。

我還記得當時的舞台效果，真實的做出了滂沱大雨，營造出重逢與再離別的場景，我坐的位置離舞台很近，直接體驗到那舞台飄來的水氣。老兵當年與初戀情人正萌生愛意，戰爭迫使兩人分離，四十年過去思念也該有放下的一天，老兵與初戀情人再見面時下著大雨，兩人都遲疑，不敢置信眼前這容貌看似花甲般衰老之人，真的是當年的舊情人嗎？老太太試探問他兩人當年才知道的私密絮語……

「班長！你會不會跳舞？」老兵一口山東話：「跳舞俺不會，原地踏步我會！」像是通關密語一說完，兩人瞬間情緒崩垮，淚像止不住的大雨狂瀉，是的！就是他，當年本要彼此託付終生的，怎奈一別就再也見不著呢？太多的疑惑與不解在腦中，一道閃電劃破夜空像那晚，老兵突然氣急敗壞的跺腳問她：「那一年……海南島撤退，妳為什麼沒有來？」

老太太張嘴大哭卻無聲乾嚎，想說出這三十多年的日子，卻怎樣也說不出話來，她委屈他那種，看了令人不忍與椎心，「戰爭」還有什麼好說的呢？說了這一切也回不去了，正當情緒在沸點時，鮮紅布幕瞬間無聲急速落下，把大家拉回現實開始用力鼓掌，是很用力的那種，長達四、五分鐘都未歇，隔著布幕還能聽到些微的雨滴，像未拭乾的淚珠，當戲劇的情緒任由國修老師牽動，卻甘心受他擺佈，我想那是因為他懂！就見到觀眾席全都是擤鼻涕擦眼淚的聲音。

只有分崩離析過的人，才懂得那萬念俱寂的苦。

我永遠記得我躲在我的大衣下，哭到不能自己，是因為想到了父親，我父親每年寫了好多好多的信，拜託不知名的管道寄回老家去，小時候我從沒問過他想不想家，他也不會主動說，有次過年間起爺爺奶奶的模樣，他想了很久才剛要開口，憋不住的淚腺與鼻水先噴，沒人敢再問，那天他自己泡杯茶坐在頂樓一待好幾個鐘頭。過沒幾年跟他返鄉探親，回到那個因戰爭而逃離的故鄉，讓老先生激動的一路從台灣哭回大陸，那時我才知道作為異鄉人，他想家想得有多苦，也問自己為何沒努力的想去瞭解父親。

浮生千山路

退伍後那年就隨著父親返鄉了，父親還邀請跟他同鄉的唐叔叔一起，唐叔叔帶著大兒子也是我小時的玩伴，我們四人一起前往我陌生的中國，卻是父親熟悉的故鄉，那個印在身分證上的「江蘇省碭山縣」，這麼多年才知道它是在江蘇的北方，也就是靠近徐蚌會戰

的地點，那時還沒直航，所以我們先飛到香港轉機，再搭中國南方航空到南京，到了南京後還要坐八個小時的火車到徐州火車站，在南京就先跟唐家父子短暫分開，雖說都是同鄉但中國這樣的大，即便是同鄉仍隔好幾個山頭。

那趟火車買到普通車廂硬座位，大陸火車有分「硬鋪」、「軟鋪」、「硬座」、「軟座」，臨時買票的我們沒得好位置，搶時間的情形下就得要適應，所謂的硬座車廂是連海綿軟墊都沒有，扎扎實實的公園木椅，釘得牢靠的座椅還兩兩對望，只差沒擺張桌子就可以打麻將了，車廂窗戶都是大開，還好有開不然會被車內各種雜味給熏死，種菜的、運貨的、雜耍的、返鄉的全上來了，擠得連走道都要硬蹭才蹭得過去，站滿了人不說連畜牲也都來搭火車了，遠遠一看行李架上好幾隻活土雞腳對腳的綁著呢，我想坐在正下方的心裡挺忐忑吧？隨時要賭一把哪隻雞會先拉屎？

剛上車擠到自己位置旁發現已經有人坐在那了，搖搖手上的車票他起身，我跟老爸坐下，一坐下才知道尷尬了，跟對坐的距離竟然是膝蓋碰膝蓋的窄，我正對面坐著好似個痞子青年，單眼皮平頭豆腐臉，嗑著葵瓜子還一邊斜眼的瞅著看，偶而還要歪著嘴吐瓜子殼，一想到硬座要坐上八個鐘頭就覺得嗆，地板上全是瓜子殼跟垃圾，趁沒人看用腳踢旁邊去，一抬頭痞子青年兩眼直盯著我瞧，對岸瞧人的目光是不顧害臊的，怪就怪我自己的

穿著一看就不像本地人，也不像是南方深圳來的，我那條破牛仔褲竟也讓他看得出神，手裡揣著一把瓜子邊嗑邊吐熟練得很，感覺那嘴天生就是吐瓜子的，褲兜裡到底帶了多少瓜子啊？好幾次噴在我褲子上也沒見他動作，完全的吊兒啷噹模樣。

父親一上車就打起盹了，我挺直腰桿正襟危坐不打算睡了，想好好地瞧瞧南京市，正坐後兩腿間露出了點空間，對面這小子竟把右腳鞋子給脫了，一腳蹬在我兩腿間，我大驚抬頭就見他事不關己地望向窗外，自顧神情頗有挑釁意味，我正打算開口突然閉嘴，不行！這老爸開口說話還有地方濃濃鄉音，我這普通話雖然標準，但一開口全是濃濃的台灣腔，這整車的人聽見了不正是找自己麻煩，到時又會像動物園的猴子被觀看？我脾氣壓著突然咻一聲的站起來，把旁邊的人嚇了一跳，痞子哥愣了一下收了腳，我就再慢慢地翹腳坐下，不再讓他見縫插針。

看著窗外的南京好奇這塊土地上的人，打我下飛機進南京車站一整天的路程，我沒見到有人穿牛仔褲，沒有！完全沒有！我見到的都是藍棉布褲，深淺不一的百姓服裝沒其他顏色，我對這塊土地的初步印象就是顏色，沒有強出頭的紅黃白色彩讓人注意，好似那個年頭隱身在統一色調中，才是存在的保護色。

到了徐州先見到的是我二伯也是父親的二哥，兩兄弟多年不見，哭得老淚縱橫，更一度想跪下去，我站在旁邊跟著哭，才一抬頭，怎麼身旁多了個大叔，二伯才介紹說這是我大堂哥，而大堂哥看起來起碼大我二十幾個歲數，父親是流亡到台灣多年後才結婚，望著跟我同血脈的同輩堂兄弟，我找不到親人的頻率，覺得是「不」熟悉的陌生人。

徐州火車站並不是歸鄉的終點站，後來我們還包了個以前農村才見得到的鐵馬耕作車，就是前頭是機車，後半是拉板車的那種，又晃了快一個多小時，這途中還穿越了著名的黃河底；因為黃河從黃土高原流失下來的泥沙淤積多，河道下游窄，在歷史上發生好幾次自行改道的自然現象，故有「三年兩決口，百年一改道」的說法，改道後的黃河不見河水只剩滾滾黃沙撲了滿頭滿臉，沒預期會親眼見到黃河，當被告知車子已經在河底穿越狂奔了，當我眼前看到黃沙覆蓋，那意外見到的景象讓人驚嘆，沒去流浪卻見到夢幻的遠方。

好幾公里全都是黃沙，沒去流浪卻見到夢幻的遠方。

那感覺就像剛踏進南京時開始，一路上的不踏實，因為轉車換車不斷地移動但腦子卻好似沒跟上，心想著待會見到家族的人，我該做何反應？這一夜冒出來的親人，雖說也聽父親說了那麼多年，可我沒預料會跟他們碰面啊？最親的就剩下父親的姊姊跟哥哥，也就是姑姑跟二伯，我膽怯又緊張的想著，尋根之旅即將進入高潮，以前教科書上說的「敵人」

忽然要變成家人。

剛穿越黃河底後父親突然問我：「老家的鎮上有飯店，今晚我們可以在那先訂個房間梳洗住下。」我納悶不是到了老家了嗎？老家的鎮上有飯店，今晚我們可以在那先訂個房間不解地追問，他沒再說話，黃沙撲得我們每個人滿頭滿臉，還好黃河底只走了一小段，要不然那份蒼茫無邊際的峽谷場景，會一直讓我想到電玩裡的沙漠奇景。當車子快轉到老家村頭路上，才一個拐彎後，見到黑壓壓的一群，滿滿的好多人全擠在老家宅院前，我嚇了一大跳，下車後正想開口問，這回父親沒理我，因為好幾公里遠的遠房親戚朋友全來了。

父親家族在地方鎮上是有知名度的望族，還記得父親說過我的爺爺當過縣長的，我姓崔，而當地的舊地名叫做「崔趙樓」，整個村落幾乎都姓崔或是姓趙的，也就差不多是個中永和般大小的村落。因為都是同鄉，各方親戚就開始吆喝的喊起來了，我跟父親一下車，人潮就像簇魚群般湧上來，我們被簇擁著成了兩個圓心分開了，正當我想著我的輩份該是啥時，只聽得有些親戚開始「崔太爺」、「崔大爺」的叫著。

父親的輩份是依照二伯五代同堂推算，原來父親的身分已是如同二伯般的五代同堂輩份了，而我幾位堂哥他們都當了爺爺了，所以那些親戚大人小孩同一口徑似的，直呼我為「崔大爺」，因為他們叫堂哥都叫大爺了，同輩的我也就是大爺，連不知名的大嬸也這樣

叫我，尷尬的我只能咧著嘴笑，地方耆老全都擁著父親圍著他的乳名，一邊敘舊一邊跟著抹眼淚，他們一圈圈把父親圍在正中間，我被擠出自己也試圖往後退，村子裡的、跟村子外不相干的、沒擠進去的，全往我這邊瞧，好大的院子全擠滿了人，年輕的孩子還有婦孺也全圍著我打量，感覺我是稀奇的動物，尷尬的我當下只怪自己沒做功課，覺得自己穿得不夠樸素，當年我是佐丹奴T恤牛仔褲外加雙白球鞋的打扮，我只好笑著問村子裡很少有人從台灣來的嗎？幾個穿著灰布襖，曬得黑黑的光頭小孩，操著很重的鄉音搶著回我話：「有是有！沒見過台灣來的年輕人，長啥樣？」一個個平頭單眼皮、黑渣渣的孩子，全都瞅著眼看我，而我終於知道父親要我住飯店的原因，他知道老家實在是太窮了，怕我這個台灣長大的孩子會不習慣，但他忘了我已當過兵，男人最克難的生活我早捱過了。

那次探親約莫是一九九五年，江蘇老家仍是個很窮鄉僻壤的地方，雖是住著二層樓的磚瓦樓，但二樓的樓高少了一半，樓牆還是黃土糊的，房子像是拼湊組合商品先求齊全，黃土牆在大陸乾冷氣候下冬暖夏涼，一進宅院口左邊鐵鍊拴著一條大公豬，從過了黃河底後就沒有柏油路全都是石子路，這裡的路若是下雨天就成為了泥濘古道，房子是白色藍色木推門……為何會記得這樣清楚？那是我第一次去大陸，踩在父親長大的土地上，一切都

是那麼的不可思議，對父親的瞭解原來是有距離，這些成長的環境影響我後來的教育養成，他冥冥之中成為老師不是巧合，是來自書香門第的世家。

老家的孩子都等著六點鐘看卡通，這裡白天是沒有電的，屋內唯一的照明是顆電燈泡，瓦數最小的那種，這屋真的可用家徒四壁來形容，連幾個像樣的傢俱斗櫃桌椅都沒有，當下有想到是不是經過文革但不敢問，當晚堂哥主動聊起，跟老爸說家裡窮希望我父子倆別在意，破屋殘瓦的僅供棲身避雨，說起來整個村莊也沒見到哪家特別富裕，穿得就像紀錄片所見到的藍衣布襖，兩位堂哥是果農出身，果園是在文革後才分得的地上產業（大陸房地產買賣是地上物使用權，土地仍是屬於國家的），兩家子一整年所掙的錢頂多也才一千五百塊人民幣。

二伯憶起文革時期，因為家族是書香門第又是大地主，所以二伯跟姑姑兩個人被鬥得最兇，他倆被打入「黑五類」最底層，不但被剃陰陽頭遊街，紅衛兵容許任何人對他們吐痰辱罵賞巴掌，所有的家產全都充公了，以前的祖厝全被霸佔了，更別說值錢的書籍古董書畫，二伯說他是男人身體壯還挺得住，倒是姑姑吃了不少的苦，說完這話我看到原本寡言的姑姑兩眼放空的看著屋內的炭盆，老爸牽起姑姑的手眼淚簌簌的掉，已過八旬歲數的她，嬌小的身形留著國中女生般齊耳的髮型，還未到冬天卻見她臉頰像塗了胭紅暈透紅

潤，走路腰桿依舊挺得直直的，說是年輕時到現在，姑姑血脈裡留著的是這個家族最大的基因「一身傲骨」，姑姑笑著回握了老爸的手，二伯說文革時死了好多人，不是被鬥死就是無故消失不見，每次改朝換代就來一次，以不法粗糙的手法強佔別人土地、財產、家族產業，自古以來不管是在哪，都是一個樣的「順我者昌、逆我者亡」。

堂哥還翻出了許多文革時期留下的東西，我跟他要了本很稀有的《毛語錄》帶回台灣，還有一項文革時期的帽子，堂嫂緊張的直問帶回台灣不會出事吧？

正聊著，六點鐘電來了，孩子們很高興地窩在黑白電視機前看卡通，我因為一整天戴著隱形眼鏡難受，想藉著燈泡脫下眼鏡，才剛說完立馬引起騷動吵喝，這屋裡屋外的人開始全靠過來，想瞧清楚「隱形眼鏡」長啥樣？透著燈光的隱形眼鏡在食指上立著，我就像是個售貨員展示商品般，托著寶物來來回回的展示好幾輪。

江蘇老家天黑得快，那頓敘舊晚餐也吃得夠久，吃飽喝足走出屋外想透透氣，才驚覺這村莊沒啥電，一片黑襲來像全盲，等適應了暗夜頭一抬，驚呼！好美！這夜空滿天星斗璀璨閃亮，像張織繡鋪在半邊天，這⋯⋯這不會是銀河吧？許多人幫我解了答，銀河好似看整晚也不會膩，讓人想起了《紅樓夢》中的靈河，有女媧補天的璀璨寶石，還有岸邊的三生石跟絳珠草，在千百年後修得好福氣，每顆星最後都回到天上灑在天邊，爭奇不歇的

閃著數億光年，真的是太美了！堂哥說那晚的銀河比平時更耀眼更灼亮，可能是因為我們的到來，我張著口讚嘆的說不出話來，但信了他說的。

當晚要睡覺時父執輩們仍在炕上聊著，堂哥堂嫂引著我到房間端來洗腳水給我梳洗，屋內就那盞五瓦小燈泡，打在牆上渲染一屋子更暈黃了，整理房間鋪完床後，他倆拿個小板凳就挨著床邊坐著，我狐疑有事嗎？「沒啊！就想倚著叔說說話……」堂嫂稱我為叔叔，她們都大上我二十歲，大堂哥夫妻倆都是老實人，眼神騙不了人，那個嫁進來的二堂嫂眼神就麻利多了，聰慧知曉攀權附貴的，直白不拐、喜好不藏，有次外出購物她看到我的小牛皮零錢包說好看，我立馬送給她，二堂哥大怒要她歸還，「這叔送我的，為啥要還？」

得之不易的，總會理直氣壯的緊咬、不鬆手！

看著床上的新棉被花紅綠白的，說是知道父親要帶我回來，他們挨家挨戶去跟鄰居們要了洗臉用的新毛巾，能要幾件是幾件，然後再將它一條條縫製拼接成一張新的棉被套，我看著那花花的被套瞬間眼睛都糊了，想像他們都窮成這樣了還跑了兩個村，只為了這輩子只見上一面的小叔一床新被，當下鼻頭酸得怕掉淚立馬轉頭，堂嫂以為我不開心著急著說：「哎呀！叔啊！我們農村都這麼窮著過，你別介意啊！」

她這一喊又讓人情緒難受，不只為了顧家裡的顏面怕被人看窮，還有那份自己人的心，幾天後離開老家時我把身上值錢的人民幣、手錶、戒指、衣物通通留在那！

誰的眼淚在飛

二〇〇三年國修老師來節目上宣傳《北極之光》時，我聽他說在寫《女兒紅》，是關於他母親的故事，而回溯更早之前，他的《京戲啟示錄》是獻給他父親的故事，他用上一代的故事去尋根，去省思追尋一個外省第二代的身分，探索那年代四十多年來大江大海的顛沛流離，將過往脈絡情感的傷口，用戲劇去梳理跟彌補。就像許多人進劇場看戲或看電影，是抒壓的一種方式，國修哥說這就是情感檔案的戲劇治療。

國修哥說他是四年級末班生，所以在他的劇本裡都會有好幾個世代的情感，不管是愛情或是親情，曾聽劇場人說國修哥如何寫劇本，在他的書桌前有個屏風，他每次寫劇本桌面上會有好多個劇中人物的紙娃娃，他會拿著紙娃娃演戲、走位、說台詞，等他紙娃娃演

完一齣戲，他的劇本也就寫好了，無怪乎他的劇本生動又出眾。他演戲老忽少忽男忽女，可以鄉音也可以台灣腔，我說他在舞台上就像九官鳥，學啥像啥，他哈哈大笑跟我說，他可以看人說話看整晚，這讓我想到回到老家時，不管是老的小的全都捲著舌頭說話，一屋子就我呆坐著，因為北方的腔調讓我完全聽不懂。

父親返家最重要的自然就是祭祖祭墳的大事，當時二伯姑姑堂哥堂嫂們帶著我們父子倆，後面跟著村子裡少說二、三百人不知哪來的遠房親戚，說也要跟著一起去祭墳。堂哥是果農，他們摘種「碭山梨」，是江蘇北方非常出名的水果，大又脆的白梨甜度爆表，比甘蔗還甜，種滿一整個山頭，而祖墳就在果園裡，等到走上一段快到果園邊時，看到那凸起一個個饅頭樣的小山丘正疑惑著，堂哥說這是爺爺奶奶的墳，全都沒有墓碑，父親雙腳一跪撲在墳上放聲地大哭，嘴裡喊著爹娘我回家來了，你們怎麼沒等我，您不肖的小兒子回來了！我跟著父親一起跪哭，模糊的淚止不住，是狂湧止不住的流。

我看到一個當年才十七歲的少年，跟著學校一起撤退逃難，連跟老母親拜別的機會都沒有，原是家族最寵愛的小兒子卻離家最遠，那愧疚懊悔的哭聲瞬間變成孩子，邊哭邊懺悔他錯了希望爹娘快回來，誰都知道這不是他的錯！但那幾聲爹娘喊得心痛的難受，近六十歲的老先生扶都扶不起，忽然一陣風從那園林吹了過來，將祭拜的紙錢亂吹了一地，

大量白煙撲得我張不開眼睛鼻口，恍惚煙霧間我不確定那矮土牆上的人群中怎有個老婦人在對我笑，等我在乾咳中扶起父親，白煙冉冉轉頭再望去，一大堆人卻沒剛剛那個身影。

余光中詩人有首家喻戶曉的〈鄉愁〉，挺貼切的。

我在外頭，母親在裡頭

鄉愁是一方矮矮的墳墓

後來啊

每個墳頭都沒有墓碑，卻見二伯指著說這是誰、那是誰誰誰，沒有立墓碑是因為文革時期全被剷平，當時為了破四舊，說穿了就是要「剷除異己」，舉凡像是「思想、文化、風俗、信仰」全部要剷除，那方法就是搞出一場「文化大革命」先摧毀再建立，派出最容易被煽動的年輕人，挑戰階級尊卑，只要跟這些沾染上的全都推翻，然後賦予新的文化思想與政治認同，影響層面鋪天蓋地甚至於宗教信仰。

墓碑推倒了那怎辦呢？後代子孫每年就往墳上堆點土，或者就是在旁種棵樹，這日後要找方便些。突然二伯指著一個不大的墳跟父親說：「弟啊！那是咱娘的墳。」而後就說

不下去了。

父親的娘親也就是我的奶奶，其實就差那幾年可活著相見，卻還是等不到兩岸政策開放，在多年前撒手離世，二伯直到父親決定要返家前才寫信告知，要他出發前先有心理準備。父親在台灣已經先哭了幾回，更別提在徐州車站見到二伯時直喊「對不住啊！對不住啊！」後來知道這話暗指他自己不孝，這回見到了奶奶的墳更是哭得幾乎昏厥，直到姑姑去拉他，站起來後又再跪下去，又跪又仆的好幾回才止住眼淚，原本我也是跪著，聽父執輩們說著話，我不敢起身怕壞了規矩，堂哥們在旁也沒拉我的意思，我後來索性跪著燒紙錢，眼睛一瞄，哇靠！

村子裡少說好幾百人都跟來了，全都圍在果園邊矮土牆盯著看，心想這些人大白天的還真沒事做，正當我哭得頭發疼，抹去一臉的淚起身，就看見還真有人啃著饅頭直盯著我瞧，心想他還知道要點心呢？這人家祭祖哭墳有啥好看？我原以為湊熱鬧的心態多，耶！這不一樣，如果哭墳的是台灣來的年輕人「可能」就不一樣，你問他哪不一樣？「搞不好哭聲不同，要是這哭還夾帶點台灣腔，欸！你說這好不好看？好看啊！」日後閒話嗑牙也有話題，為了滿足他們，我只好跪下去又哭又磕頭的！

石牆上那個老婦人，也不知道她是誰，但那五官跟輪廓其實跟姑姑有些相似，這裡的

寺廟在文革時期都被摧毀殆盡，更別說信仰鬼神之說，下一代的孩子心靈不知交給誰寄託，我是相信那些冥冥之中，因為相信才會讓我謙卑地活著，希望能見到未曾謀面的親人，探尋我一直很想知道、卻不可思議的緣份。

台灣早是個大熔爐的社會，不單單來自早期的對岸，更多來自異國的新住民，卻不見得有更包容的心，人們來自他鄉各地，不管在哪裡落腳，不管是在哪裡養成，我自小在台灣這塊土地長大，以為會像即溶奶粉一樣融入這個社會，我也曾在年輕時當過兵，扛過槍的保護這塊土地上的人民，但好幾次不經意的發現，身邊有些朋友始終把我當成外省二代，說我是外省人，而當我隨著老爸返鄉探親，大的小的他們全都一致認定，老爸是這個家的歸鄉遊子，但眼光掃到我後，笑臉僵化尷尬，我可以解讀他像是看見一個外人在家，就差沒脫口說出「你是個台灣人」。

作為外省二代的悲哀是，班上同學很少主動跟我說閩南話，雖然自認無懼，但仍害怕看到那種眼神，那眼神最強之處就是會「把人分類」，為何如此？因為電視媒體的色彩，電視已經不具有「教化」的功能了嗎？反而更像是激進教派的一份子，堂而皇之的兩方都在謾罵樹敵與劃清界線，撕裂感情，常常會想問，我們還會是朋友嗎？每到選舉才痛苦的知道，要重新定義「朋友」是如此的艱難，人性老靠色彩選邊站，我寧願自己是個色盲。

孩童時老愛拉著爸媽問，我是打哪來的？那趟返鄉旅程我篤定了一件事，我開始敬畏上天，與順服一切安排的結果，舞台上的老兵因戰爭被拆散而椎心，我感謝上蒼讓當年我爸媽相戀沒有被拆散，他們對抗了世俗的眼光、磨合語言還有生活習慣，也牽手一輩子，若不是場戰爭，老爸不會跨了好幾千公里遠來到台灣，他倆的緣份不就是冥冥之中嗎？對我來說這是最美的重逢。

笑淚人生圓滿

訪問過國修哥好幾次，也只有那次跟他說我跟父親回家的情景，他說老人家你要讓他哭出來，情緒有出口身體也會比較健康，但那樣壯烈的哭喊場面應該不會再看見了，國修哥說得不假，後來我不曾再見到父親有那樣大的傷心。隔年父親自己又再回去幾趟，看著帶回來的相片，他們兄姊弟跑了許多地方玩耍，北京、杭州、蘇州、青島等等，三人拍照笑得像孩子，老人家的臉蛋笑起來顴骨上有紅潤的笑肌，那氣色真是好看，就不知有沒有

長壽的福氣。很多年後傳來二伯過世的消息，是堂哥打的跨海報訊電話，我看見父親紅著眼，坐在沒有開燈的客廳，母親跟我說了這事，那幾個晚上其實想跟他說上幾句話的，但我個人對於情感的表達本就壓抑，導致我成年後不懂情感上的互動，更不知安慰父親該說什麼得體的話。

後來每年臘八一過快到小年夜的早上，父親會在院子梳理花草、逗弄畫眉，然後總會哼上一段旋律，那時還沒注意他在唱啥？是有一年住在隔壁的老杯杯，「你聽聽看！你老爸又在想家了，他每年都唱你知道嗎？」，我那時依著他所唱的旋律，找到了那首歌。

節錄歌詞 〈母親你在何方〉

雁陣兒飛來飛去白雲裡　經過那萬里可曾看仔細

雁兒呀我想問你　我的母親可有消息

秋風哪吹得楓葉亂飄盪　噓寒呀問暖缺少那親娘

母親呀我要問妳　天涯茫茫妳在何方

兒時的情景似夢般依稀　母愛的溫暖永難忘記

母親呀我真想妳　恨不能夠時光倒移

當下聽八十歲的老先生哼這歌更想哭。我小時候很愛哭，長大後就不在人前哭了，而關於哭這件事我聽國修老師說過，他跟王月都是愛哭鬼，他經常受邀去些大專院校演講上課，推動在他情緒檔案裡的「流眼淚運動」，他說現在的人都愛裝堅強，要大家有淚不輕彈，卻不知內心有些情緒是需要宣洩的，他說起國外有位長壽老人一百多歲了，記者問他長壽的秘訣是啥？他懶得回答，旁邊八十五歲的孫女開口：「他哪有啥養生長壽秘訣，他就是愛哭啊！」

人有時候哭不見得是委屈或難受，情緒有時候不知道怎麼處理時，直接哭一哭就好。

我就說他的戲很好哭啊！但就怕旁人看，他就說：「怕什麼！以後哭的時候人家在看，就先給他一個衛生眼（白眼），然後說看什麼，我的眼淚又沒噴在你的衣服上，然後再繼續哭。」看他說完又笑又抹眼角的，他果然愛哭！

屏風表演班是第一個進入大陸演出的台灣劇團，國修老師此生創作近三十部劇本，劇碼一再以不同的版本推出，依舊場場爆滿、一票難求。《西出陽關》最後一個版本推出時，他人已經生病無法演出，老兵的角色由樊光耀上陣，原來的山東腔改為湖南腔，但仍不失整齣戲在舞台上的熱度。

「笑中帶淚、淚中帶笑」是他劇本超然之魂，看看他的創作出發點滿滿的都是愛。他為兒子寫《鬆緊地帶》、為女兒寫《六義幫》、為父親寫《京戲啟示錄》、為母親寫《女兒紅》，他曾覺得遺憾沒有幫王月寫齣戲，但或許兩人的故事還沒完。

很感謝他為台灣留下這樣精彩的舞台劇，做為他的戲迷很幸福，曾聽人說看戲也是種情緒治療，其實一點也不假，而作為台下的觀眾來說，那些都像是為我們寫的劇本，我們都在他的舞台劇裡看到自己，看到那個我們幾乎都快要遺忘的曾經。

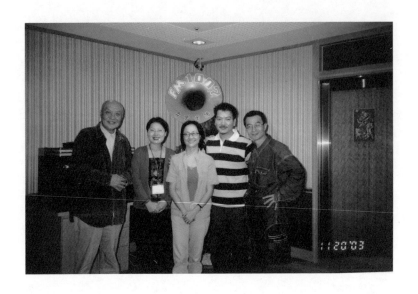

屬於那個時代的一切，都已不在了.

05

那年我們一起
當兵的男孩

：黃舒駿

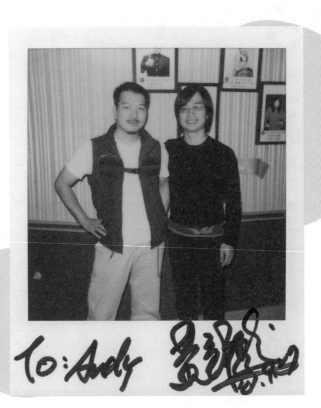

他曾經是我軍中學弟，
後來活躍兩岸成了音樂評審。

人生有時候真的是很奇妙，在不同的時期遇見的人，有了短暫的交集相處，在彼此階段性的工作結束後，日後再碰面的機會不多，而若又不是相關的工作領域的話那更是難上加難，除非原本就是暱交。

成為廣播人之後顯少主動提及自己的工作與演藝圈的朋友，一來怕旁人認為我們攀附權貴、自抬身價，二來其實自己也明白那些尊稱、名號也僅僅只是頭銜而已，我想絕大部份的人都明白這個道理的，尤其是在網路資訊爆炸的時代，要成為名人或是認識幾個名人，其實並不是那麼難。但如果把時間往前推到早幾年，能進入音樂圈工作的人是稀少的，因為入門的門檻很高，所以能堅持一路走來不放棄的，自然日後成為知名藝人的機率就大增，不管是歌手或是明星。

年輕朋友認識的黃舒駿是來自電視歌唱比賽裡的毒舌評審，或是幫天王天后寫歌的詞曲製作人，而五、六年級熟悉的黃舒駿，是唱著〈未央歌〉的台大高材生，或是那首唱經典的〈戀愛症候群〉。而我認識的他，是更早跟他一塊當兵，完全褪去明星光環的黃舒駿。

他在大學四年級跟歌林簽約發行了《馬不停蹄的憂傷》、《雁渡寒潭》，兩張專輯有非常明顯的校園情懷，〈未央歌〉是以鹿橋的同名小說為題的校園情歌，非典型的融合了

古典浪漫，讓他在當時被稱為鬼才音樂人，獲得高度的評價，不只是在台灣，像是在大陸有許多歌迷非常關注台灣音樂，追隨者也不少，如同我們當年追隨日本歌手，關注日本樂壇的新動向是一樣的，台灣新專輯一上市，大陸歌迷總有管道可以取得盜版的卡帶，盜版品質糟更別說還會有歌詞，因為當年歌手的咬字發音，都經過嚴格的要求與訓練，你幾乎可以不看歌詞就知道歌手在唱啥，但據說那時拿到黃舒駿的新專輯問題來了，對於他口中唱的大余、寶笙、藺燕梅，這些歌曲中的人名，可說是聽寫得一頭霧水，直到多年後看到原版歌詞才恍然大悟。

另外，那首〈戀愛症候群〉歌詞創下華語歌壇字數最多的紀錄，至今無人能打破，我當兵時就裝傻又好奇的問他，歌曲中的掌聲笑聲，你真的現場演唱錄音啊？他則是對我眨了眨眼睛，「進了錄音室什麼都嘛有！」這就是流行音樂精彩之處，是因為開創了許多的可能。

二〇〇一年他帶著專輯《改變1995 黃舒駿1988~2001 自選集》來電台，我問他是否知道要上我的現場節目，他說知道，只是不曉得我何時成了廣播人，他覺得神奇。這一晃眼退伍也十兩年了，在他退伍那年還曾一起在台中吃過一頓飯，就再也沒見面了，他倒是好

奇我何時進了電台。節目上聊著「一起當兵」，很多聽友不解，我年紀不是小他好幾歲嗎？那怎麼會湊在一起當兵呢？那時是大專兵跟一般兵，因為時間差讓我倆在軍中碰頭了，看著手中的專輯曲目，我跟聽眾炫耀說，專輯有首歌〈在你背影守候〉我應該是最先聽他現場演唱的人吧？他大笑說你記得啊？看著他的到來，讓我想起好多軍中往事。

改變的那兩年

我的兵旅生活是扎扎實實的兩年，因為考不上大學，北漂流浪一段時間後就被喚回老家，一個月後收到大多男孩都怕的兵單，中秋節過後不想要家人陪同，兵單帶著自行前往成功嶺，當時台灣剛剛宣布解嚴，我問他若知道發片後還是要去服兵役，會延後發行專輯時間嗎？男歌手有個軍中魔咒，兩年時間再回到歌壇，時空全變了，不只歌迷會忘，而且無法延續青春漾彩，轉型成功案例在之前並不多，「擔心多少都會有，但我想一切都會所安排。」

黃舒駿的擔憂絕對跟我不同，我害怕當兵是因為我是個胖子，從小到大，別說是跑步、仰臥起坐或是拉單槓了，就連基本的五千公尺跑步，印象中幾乎沒有完成過，運動細胞很差，不管是在軍中還是求學時期，胖胖的外型常常讓我吃了不少虧，不是被嬉鬧、被欺負就是言語霸凌，在成功嶺報到第一天，我原本只差兩公斤就可直接驗退不用當兵（你看我多胖），超後悔前晚拉太多隔天早餐又吃得不夠多，我想是老天爺覺得不能再放縱這胖子自毀人生，決定磨練我長大。

新訓後抽籤決定分發去哪當兵，所有阿兵哥都不想抽到金馬獎，也就是外島的單位，畢竟那個年代通訊不普及，交通不方便，放假又遙遙無期，但我超想抽到金門馬祖去，新訓兩個月早把我操得鬥志全無，乾脆讓自己苦到最高點，所有磨難都一起來吧！一想到老是長官找碴的標靶，不是天兵也被操成了問題天兵，也幾乎晚點名過後，留在連集合場趴在地上做伏地挺身的一定有我，體能不好每餐被指定去打飯菜的一定有我，就寢的時間站衛兵那個人還是我，曾經也怕自己熬不住。

我跟黃舒駿開始在節目上比較誰當新兵最慘，幼稚的你一言我一語，當過兵的都愛這蠢樣，才顯得自己像個真男人，後來他說他曾被下令全副武裝的在部隊交互蹲跳，然後唱了一個小時自己的歌，我馬上說你贏了。

我抽到守護台北市的「天下第一師」，部隊師本部在關渡，領域遍及台北、新北、北海岸及陽明山，部隊接納成功嶺來的新兵，會先集中在自家的大直新兵中心，等熟悉部隊的傳統規矩後，再下放到基層連隊，我在那一待又是三個多月，其他的弟兄幾乎沒多久就被接走，我一到新兵中心個人資料被調出，開始被調派出公差支援，一下子支援旅部文書，一下子支援營隊美工，這邊要寫書法那營隊要畫海報，全營說我這新兵很忙，忙得沒空下部隊，而我自己的部隊「第七連隊」，正忙著在新竹打「師對抗」，根本沒空理我這個新兵歸建（回原部隊），學長們是說大家都忘了我，是文書兵收到我的調派支援令才想起來，還有一個在外頭流浪的大頭新兵。

在新兵中心，我經常受營隊旅部政戰官指定，寫個毛筆字或是畫個壁報，「出公差」不管做到多晚還是要回營區就寢，公差出多了竟然出問題，還真始料未及，在軍中無心的盡責必達，卻被解讀為力求表現，惹來他人的側目，嫉妒性的閒語，正所謂「欲加之罪何患無辭」，公差勤務內容以書法、繪畫、美編、寫稿、漫畫、美術設計為主，接觸的層級都是高層，難免會被認定享有特權待遇，像是不用再參加部隊出操體能訓練，開始出公差一段時間，傳言已經說得誇張了，「摸魚」、「混」這樣的字眼，成了攻擊我的石頭，我以為是阿兵哥的不滿，沒想到是排長，新兵部隊的官。

委屈嗎？我白天出公差，傍晚回去部隊幫忙打飯菜，飯後還要幫忙洗碗筷，這其實是最菜鳥的工作，我依然天天被點名，半夜二小時衛兵執勤，三天兩頭的總常常輪到我，有天納悶去問了班長，他操著台語口音翻著報紙，「阿反正你白天也不用出操啊！你不是都去出公差！」說完盯著我看就認定我摸魚享特權。

「鐵頭」是新兵中心的預官少尉排長，他做事獨斷鐵血，新兵全交給他操練，連長也全聽他的，預官是兩年役職權有限，早年缺少軍中幹部，國防部開放大專生制度，隨著義務役越來越少，這類軍階已走入歷史，但鐵頭看來不單單只想做好排長，聽說他當時想往下續簽留在軍中，他嚴厲一絲不苟懲罰怠慢的新兵，更擔心沒把新兵教好，等下了部隊出錯，怪罪上來檢討他，這話說得好聽，更聽說在入伍前，他是北部頗有名氣幫派的一員幹部，這是旅部參一文書兵在我支援寫春聯時，提到火爆脾氣的他，抖出了他的背景。

他不怕阿兵哥申訴，然而卻在意有人跟上頭說三道四，操練出了名的他，積怨未必是出自於我，卻鎖定我與高層接觸多嫌疑最大，在軍中只要是上級交辦事情，都必須使命必達，所以當「上級」要我去出公差，沒人敢忤逆，一週過後旅部政戰官跟連長打過招呼直接要我天天報到，這讓鐵頭開始不是滋味，曾有幾次早飯後剛吃飽，部隊集合要出操，我準備出公差一抬頭，就見鐵頭在寢室口直盯著我，像狼盯著獵物的雙眼直勾著瞧，經過時

行禮他冷眼看我，我忽略了他這個心思，繼續去旅部畫圖寫春聯，偶而繞過旅部辦公室問，我部隊現在行軍到哪裡了？當兵把智商當低了，反正饅頭吃完一顆少一天，我沒心眼一副傻兵模樣，對即將而來的風暴與羞辱渾然不知，倘若知道，我可有能力化解這一切？我似乎也不知道。

部隊幾個班長不假離營，以及一些小辮子，鐵頭少尉疑神疑鬼的認為我做「抓耙子」，開始管控我回連上的時間，有時晚飯時間已過我才回去，見他正在訓話，他隨即當著全阿兵哥面說：「你還曉得回來啊？現在幾點了？你他媽的B你以為你可以來去自如，把這當是什麼？」

「大摳呆只會吃睡，你跑也跑不動，爬也爬不上去，他媽的B每天只會爬到旅部，中華民國有你這陸軍，操！還指望靠你這個棟樑勒！」

「你現在是出公差都不用報備了是嗎？你跟誰講？我還沒死我還在，你現在是有政戰官當靠山，他媽的B你忘了你是誰了啊？」聲音尖銳到歇斯底里。

一逮到機會便訓我一頓，我沒吭聲的直挺的立正站好讓他罵，久了變了質，訓斥多了個人情緒的字眼。以前當兵的資訊少，阿兵哥比較不知變通，不會利用申訴管道，被操得再苦也不認為那是不當管教，都是捏著委屈往肚裡吞，怕打了申訴專線還是會被秋後算

帳，加上學長前輩恐嚇，同儕間那句「忍一時風平浪靜」，正所謂「合理的要求是訓練，不合理的要求是磨練」要懂得低頭才不會吃苦頭。

終於有一天一早吃完早飯，他要班長跟我說不准我去出公差，要我跟上連隊出操，我其實明白自己的身分，只是沒人幫我傳話給政戰官跟文書，一天過去得知政戰官有來電，隔天鐵頭依舊不讓我脫隊，執意要我跟著一起去後山拆廢棄寢室。傍晚晚餐用畢，我一如往常收拾清洗餐具，在營區邊找個空間獨自抽根菸，享受那不被打擾的時光，等天色暗下來時，我的黑暗也在這時籠罩下來了。

那一晚這輩子要忘掉很難，晚點名前幾分鐘突然被告知，要求新兵全副武裝大操場集合，寢室亂成一團碗盆齊飛，我自認手腳不快但也不至於最慢，當班長哨子一吹大家原地靜止，我快走出門口後頭還有十幾個兵還沒出來，唯獨我被魔頭排長叫了回去，一開口便是：「你再出公差啊！你再混嘛！」聽得出他爆裂尖銳的聲音，說不害怕是假，他要我立正站好，我呼吸急促不敢看他，他問我話要我看著他，才對上那殺氣騰騰的眼，啪！一個大耳光甩了過來，完全沒預期聲音之大，震得我左耳瞬間耳鳴，下顎被甩得撞擊到上齒，眼眶也瞬間蓄滿了淚，我感覺到全連隊阿兵哥的目光，不及臆測又接著甩來一巴掌。

「你那是什麼眼神？謀裡是在看啥小？很幹啊？啊！很委屈是不是？我操你媽的

B！」說時遲那時快，只見鐵頭排長抬起大皮鞋一腳踢在我的腹部上，全副武裝的我直接被踢飛跪趴在地，頭盔水壺肩包撞擊得哐啷作響，那一腳痛得我抱肚無法起身一度昏厥，我還未搞懂這突來的發生，當我仍舊在地面上痛苦地喘氣，他手抱胸前兩腳大開的，站在門口低頭看著我，然後不等我站起來，直接在我鋼盔補上一腳。

「裝嘛！你再裝嘛！什麼不會就最會裝！你這個全中華民國最會裝的天兵，怎不滾去部隊，要死滾去你部隊死！」原來吃飽飯他差人找我去問話，找不到我終究暴怒了。

不知過了多久，班長在外晚點名後解散，我開始聽到耳邊有人進來的聲音，明顯的腳步先是一愣，再跨過我身體往後走，我慢慢起身只覺顏面盡失，從那一刻起如槁木死灰，走出寢室拐進沒有燈光的戰鬥池邊，卸下裝備把臉洗洗，想想該怎麼辦接下來？坐了好一會兒抽了兩根菸，隔天我直衝旅部，要求即刻下部隊，政戰官見到我問我還好嗎，原來出差支援接近收尾工作，卻好幾天沒見到我，才知道排長不理支援令，他把鐵頭排長叫了去，發生啥事我不知道，沒幾天文書兵就來帶我下部隊了。

節錄歌詞 〈未央歌〉

當大余吻上寶笙的唇邊　我總算了了一樁心願
只是不知道小童的那個秘密　是否就是藺燕梅
在未央歌的催眠聲中　多少人為它魂縈夢牽
在寂寞苦悶的十七歲　經營一點小小的甜美
我的朋友我的同學　在不同時候流下同樣的眼淚
心中想著朋友和書中人物間　究竟是誰比較像誰
那朵校園中的玫瑰　是否可能種在我眼前
在平凡無奇的人世間　給我一點溫柔和喜悅

想到就心酸酸

我跟黃舒駿說我們都是被人遺忘的，他笑著問為何這樣說？「我是被我自己部隊忘了帶回的新兵，你呢？你是被藝工隊遺忘的大頭兵。」

說起來當時我的部隊在新竹打師對抗，根本沒人有空來帶我，等到師對抗快打完時，才想起有個新兵還在大直新訓中心，也因為我執意馬上歸建，旅部請弟兄來帶我，離開那天政戰官來了，大我沒幾歲的政戰官直說對不起，他說他早該察覺的，與政戰官另有一緣他篇再訴，我被帶回時部隊正在竹北山區，要北返到陽明山，我加入行軍，鋼盔、大背包、水壺、雨衣、擔任迫擊砲手需要全副武裝，身上還要多背個砲擊炮筒，當下真想拍照留念，因為覺得我這輩子沒那麼帥過。

雨季完全沒有停歇的跡象，一身裝備幾乎都沒有乾過，剛加入行軍腳程沒有其他弟兄快，路程跟雨季彷彿是沒有終止的跡象，一陣大雨來襲部隊就地休息，許多阿兵哥幾乎練就了坐下就睡著的功力，或是開始掏起內衣裡珍藏的乾口糧補充體力，路旁山溝坐著一整排阿兵哥，看過去就像是電池全用光的全無表情，雨水從鋼盔迷彩布上嘩啦嘩啦地往下流，臉上偽裝的迷彩全都糊成大花臉，兩眼無神的盯著那不知是黃昏還是清晨的樹林，只

有打過師對抗行過軍的人才知道，在身心靈的雙重磨礪下，瞬間讓人成熟長大。

師對抗行軍結束後，回到部隊駐地據點，是在陽明山與基隆交界的山谷口，在半山腰懸崖邊上，平台唯一可日照的地方是連集合場，籃球場般大小，下方就是山谷，由於位在高海拔地帶，濃霧的時間比太陽露臉的時間還多，有時霧濃到只能聽聲辨位，這時站衛兵口令就很重要，尤其是深山野哨，是人是鬼直接靠口令搞清楚，所謂是人是鬼是因為，在軍中聽到許多傳言跟鬼故事，在那個山邊的野哨，傳說晚上某個小時的查哨都會出現兩次，就沒再發生了。

幾次後阿兵哥反應問了查哨官之後的十多分鐘，這讓阿兵哥害怕抗拒上哨，查哨官跟筊到表上也都只有顯示一次，而且時間點都是在查哨官，查哨官跟筊到表上也都只有顯示一次，而且時間點都兄弟，就沒再發生了。儘管是鬧鬼之處卻也有最美的風光，當午後暖陽斜照到營區，才兩刻鐘的時間過去，山巒卻已悄悄飄下來了，美的就像聶隱娘走去山上與師父稟報，師父站在山頭的盡頭。我喜歡那個據點，頗有松下問童子的意境，可惜我待不到二週，就被連長喚了去。

命運大不同的黃舒駿為啥沒進藝工隊？當年他其實不等我問就自己說了，沒能進「藝工隊」原因只能說是「人員滿編」，當年好幾位男歌手都像說好似的一起當兵，雖說是同年入伍也是有分前後順序的，像是滾石小生張信哲，發完了三張專輯入伍，同樣高亢嗓音

的張雨生，以一首〈我的未來不是夢〉震撼了台灣歌壇華語世界。

飛碟唱片的超人氣偶像張雨生、滾石唱片新男神張信哲、歌林唱片「文青歌手」黃舒駿，分屬不同的唱片公司，三人卻同一年入伍，國防部藝工隊在原本就「滿編」的情形下無法超收，再加上前期的學長都還沒退伍，對於一個到處巡迴勞軍的國防單位，舞台上偶像明星會創作歌手更吸睛，印象中黃舒駿比前兩位還晚幾天入伍，有缺的機會不大。

這是一九八九年當時最轟動的一則新聞，入伍後的張雨生人氣不減，幫國防部拍國軍形象廣告、代言募兵等等。同年「台灣區運動會」的閉幕典禮，與國防部商借邀請他去現場表演一首歌曲，國防部高規格地以直升機接送，直接降落在運動會場中央，只為了讓雨生演唱一首〈我的未來不是夢〉隨即走人，不得不說當年的國防部超有guts的，「有權就是任性」。

阮明明知道這個時裃　是你在擾亂阮青春

人生已經不夠用　為何甘苦那會這呢長

不是你跟我塊無緣份　還是緣份無咱的門

想到你就心酸酸　我的愛情兜塊放

暝暝等待天光　天光以後嘛是無人問

何德何能

在接下來的日子我調到隸屬師總部底下的政戰隊，編進了「美工室」部門的工作，政戰隊這個編制在關渡師總部是很特殊的隊伍，但國軍組織體制沒有「政戰隊」這個單位與名稱，說它是「幽靈連隊」也行，說起來每個軍中部隊都有這個編制，只是名稱有所不同，有些隸屬在福利社，或是政戰體系下，關渡師的編制不算小，這裡的組成有「官兵福利社、理髮廳、西餐廳、電影院、乾洗部、電視維修部、麵包坊、政戰美工部門」等等，全部人

員加起來不到三十人，基層單位挑出來的兵，全都擁有專業技術於一身，服務官兵的日常娛樂跟消費。

我到師部報到當天，才發現美工部門只有我跟我師父兩人，而我的支援令發得又急又快的原因是，除了師父不到半年就要退伍，同個時間我收到不只一張「支援令」，之前出過差的單位全都想調派我這個兵，像「三軍大學」、「師旅部」、「營部連」若再加上自己連隊「參一文書」的缺，一共有五個單位，師父說他一邊下支援令，一邊要師部部長官去擋其他的公文，現在想起感謝有他，這段師徒情誼終生難忘。

回想起在陽明山的最後一天我還在站哨，正覺得下午三點多驕陽沒那麼毒辣了，傳令兵說連長找我，在部隊還是第一次跟連長說話，一臉斯文白淨的他是官校高材生，在師對抗時他是「作戰指揮官」的身分，在部隊最前頭無法上前說話，只見他得知我歸隊，遠遠的一直望著看了我許久，而當我剛下哨全副武裝站在他辦公桌前，他卻不看我，就一逕的整理他辦公桌面上的公文、假單，他先是開口疑惑的問我到底是啥背景關係？親戚是誰？一連串問話讓我大氣不敢吭，他沒聽到他預期的答案，不信我沒背景沒大頭撐腰，更懷疑我的單純，但說到要動到關係是還真沒成，成功嶺的第一個探親日，我問老爸可有關係疏通疏通，我被操得受不了了，他一直跟我說辛苦點沒關係，重複好幾次，多年後才明白，

原來他早已跟我說過他「沒關係」。

連長把手上支援令翻看許久，就跟文書說他不會放人，倘若我是連長我應該也不會放人，先不管連上文書兵即將要退伍的空缺沒人補，先留人日後必有用「以不變應萬變」，但一小時後一通神秘電話打來讓連長直接把我放生，電話中指示若我隔天一早未報到，就換成他到師部跟政戰主任報到，他立馬要我收拾裝備，傍晚攔車下山坐公車到師本部。

師父說那通電話是政戰主任在他面前打的，因為他有看到我其他的支援令，他猜想連長不放人，但就怕外部單位無法攔，我依舊會被調出關渡師，想到軍中有這樣多個單位「肯定、需要、競爭我」，這輩子很少被強烈需要成這樣，邊聽嘴都樂歪了，這也算是當兵開始遇到好事，原來之前的磨難，都是為了今天。而接下來再聽到師父描述政戰隊，介紹美工部與日常生活，心樂得快飛起來了，這哪是部隊？這簡直就是阿兵哥夢寐以求的天堂單位。

入編政戰隊不用再拿槍、不用值勤站哨、更不用跟著部隊去行軍，只需要晚點名即可。

而政戰美工要做的事，像是師部大型活動的各場地佈置、歡迎紅布條、參訪貴賓海報、節慶氛圍佈置，也因為是隸屬在台北的部隊，常常有許多對外的參訪招待，也會安排到總部來，可說是一個部隊裡的美工化妝師。介紹完這些就換他笑逐顏開的表示可以安心退伍

了，跟他同梯的早就找好徒弟等退伍，就他挑兵挑得不滿意，美工事多繁雜，希望接替他的人要像他一樣通才，一人抵好幾個人用，在軍中通才比專才更重要。

在我師父退伍後政戰美工就由我當家，剛破冬有天接到大長官政戰主任的直達電話，政戰主任直接打給我實屬罕見，他其實有傳令兵可直接傳話，想來是有些話越少人知道越好，搞得我緊張了起來，電話中他問我美工單位目前有幾位編制，不待我回答就跟我說想安插一位歌手叫黃舒駿在我的部門，當時我已經有二個徒弟了，目前已算是足夠了，但軍令如山，更何況是大長官親自來電話。

隔天中午有隊員經過師部大操場，看到一個景象，回來順口聊了起來，他說師部連今天早上有十多位新兵報到，現在正在操場上「操練」這些新兵，而且是全副武裝著鋼盔、大背包、肩扛槍，已經曬了大半天了，我一聽心中覺得不妙，趕快自己先撥了通電話到師部連說我要過去帶個新兵，然後就叫徒弟去把黃舒駿給領了過來。

果然沒猜錯師部連正在磨練菜鳥新兵，才剛跑完操場五千現正在太陽底下烤著，尤其對黃舒駿更是不利，這樣一個明星落到班長手裡，這時不磨練更待何時啊，大家磨刀霍霍找他麻煩，那情節就如同你看到的大兵日記，「你是某某某吧？吆喝！聽說是個大明星喔，嘖嘖！歌星喔很了不起喔！」

政戰隊各部門工作分類，就屬美工部事多龐雜，重大節日常常趕夜加班，忙得頭昏腦脹的，但空閒時外人又會覺得頗像軍中老人的行徑，平日沒事就練書法或畫畫，我們住在師部憲兵班的後方，是個隱蔽的三合院大小的營舍，憲兵們很愛來這串門子，因為我們有幾位素描高手，會幫他們畫鉛筆素描，這招去哄女孩子最得分，這裡部門都有營業時間，像是理髮部、西餐廳或是福利社，晚上八點打烊後要回來晚點名。美工室有許多新奇的雜誌書報，空間寬敞座位多，大家都喜歡往我們美工室聚集，尤其是在莒光日。

「好雨知時節，當春乃發生」，想起軍中正逢雨季來時的場景。

梅雨已經下了好一陣子了，每週四的莒光日對阿兵哥來說，就是看看電視打打屁，營業單位通常歇息，美工們在工作室各做各的事，無聊地有一搭沒一搭的聊天，聊放假、聊退伍、聊過去、聊未來。

我不知怎麼突然跟黃舒駿聊起他的創作，我說我對他那首新歌〈在你背影守候〉印象深刻，那是辛曉琪在福茂唱片《在你背影守候》專輯主打歌，怎知他突然抽出一張紙，上面有好像是詞曲的鉛筆字，「是這首歌嗎？」那舉動讓我嚇了一跳，問他是何時準備的？好讓我抽問你嗎？原來他只是隨手把它夾在書本裡，雨這時仍舊滴滴嗒嗒的下著，聽他聊著故事，因為喜歡上學校的一個女生卻不知如何告白，怕被拒絕，便從背影遙望將暗戀藏

在祝福裡。

說完就見他從座位底下抽出一把吉他，把我嚇得立刻站起來，這美工室哪來的吉他我怎不知道？每條琴弦都走了音，也不知道是誰帶來的，應該擺很久了？而我想他早已伺機而動，就等人 cue 他演出，我開始緊張的觀望四周擺設，突然才感覺陌生是因為我的錯覺嗎？猜想這美工室牆壁或是地板一掀，其實就是個抗戰時的地窖或戰壕吧？

調好琴弦的他隨手彈唱了起來，我跟其他幾位美工就靜靜地托著腮聽，歌的旋律正是〈在你背影守候〉，後來也收錄在他精選輯中，雨水滴滴噠噠的落在一片綠蔭的關渡師營區，時間久了開始煙雨濛濛的水漾了起來，關渡營區像個與外隔絕的世界，每個人全浸在不同的綠樣中，軍服綠帽、營舍瓦牆、軍車戰甲、海報標語、藤蔓綠蔭等等，四周全都慢動作了起來，嗅著山裡的潮濕，聽著音符滑過雨霧，還有空心吉他迴盪的營舍，就好像崎駿《風之谷》中的景象，感覺不像被禁錮在這裡，比起其他的阿兵哥，心裡頭想的不全然是自由，等待退伍就成了像是某種約定，像極了王家衛電影《重慶森林》，夜雨微濛走在香港砵蘭街的石板路，前往那個還不到日期的約定。

軍中嚴禁隨身聽、收音機、呼叫器等私人用品帶進營區，唯獨美工室有台收音機可光明磊落的擺著，是上頭長官默許留下來的物品，而我師父把播音管理職權交給了我，也就

是說美工室內的音樂播放由我負責編排，所以常私心的播放我愛的潘越雲、蔡琴、陳淑樺，當起了「美工室ＤＪ」，後來歌單多了黃舒駿他的卡帶，軍中的日子像計時器規律而緩慢的流逝，看似都一樣卻有不同，而播著〈在你背影守候〉細細聽才發現黃舒駿的版本，竟然就是他當年唱給我們聽的原版，他說那才是這首歌的原貌。

節錄歌詞 〈在你背影守候〉

我要如何走入　你緊閉的心扉
從你的臉　從你的眼　還是你的淚
你的眉宇之間　鎖著深深的傷悲
卻也鎖著我對你　深深的愛戀
我要如何面對你　覆雪的容顏
但我　在你背影守候已久　守候你偶然　回頭的笑容

昨日今日永遠

我們聊到當兵時我倆印象最深刻的便是，每天的送報生工作。

政戰美工部門有項特殊任務，其他部門無法代替的也不能支援，更是全年無休，這傳統任務一代傳一代很多年，那就是每天早上六點的送報生工作，為何是政戰美工來做呢？

我問過師父，他說蒐集剪報是美工的工作，所以每天早上六點前要比別人早起，跟大門口的憲兵打過招呼後，將報紙整理放進郵差大背包準備開始爬山。

關渡師本部是在面向淡水河山坡陡峭的營區，不同的辦公室座落在不同的位置，所以也就有了上上下下的階梯，原本外人就難窺營區原貌，進來後才知道還有另外一片森林，師部營區常常會經過一些埋在荒煙蔓草中的辦公室，或是關閉的房舍寢室、彈藥庫，當建築物都爬滿了藤蔓淹沒在樹叢最深處，像一座座無人的防空洞，夏季日出的早還好，冬天在晨霧中及春日在梅雨季的覆蓋下更顯得荒涼，曾有那麼幾次經過總有說不出的詭譎氛圍，不曉得是不是自己嚇自己，老覺得後面的森林有雙眼睛一直注視著我。

一趟報紙送完大約一個小時，也像是做了個晨間運動，七點回到隊上剛巧趕上早餐時間，有時若沒能即時趕上，師父總會貼心的幫我留飯菜，山上冬天很冷被窩很暖，要爬起

來需要有點毅力跟責任心，有一次我病了爬不起來，只見師父他幫我送了報，等黃舒駿加入美工行列，送報成了他們的日常。

我記得剛開始是我帶他去送報的，主要還是他依舊是明星，在一個大軍營裡不被注意很難，雖說也被外調國防部拍攝軍教片，關渡師仍舊是他的部隊，所以由我帶頭跟每個辦公室軍官拜碼頭，大家見到我會調侃我這師部最紅的紅軍，所以至少不會給他臉色。這讓我想起他在軍中循規蹈矩，從沒有叫不動的時候，很少見他出錯，美工工作不純熟的他，隊上所有粗活他都搶著做。

在歲末的十二月，美工室工作量大增，為了處理高裝檢佈置的大事忙得不可開交時，突然接到前政戰官的欽點，指定我南下支援某軍事學校校慶，那陣子美工部門天天挑燈夜戰，下南部隊前，我們得先完成台北這邊的工作進度，加班成了常態，我常要其他美工去睡覺，所有人看我沒睡，他們也不敢睡，我曉以大義的說，白天仍需要有人接手繼續幹活，這才移動去睡，就見黃舒駿像個小助手默默的幫忙留得很晚，我總是把掛布條、貼海報等佈置粗活留給他去做，就是要讓外人看見他也是美工部門的一份子。

在政戰隊做事不像在部隊有體力上的苦，雖說總有趕不完的美工案件，點點滴滴的回憶發現美工部門與外頭公司行號無異，團結才能講求效率，親如一家人的美工們很少喊

累，僅存的感動是當年一起吃苦的努力。

節目專訪尾聲我大力的推薦了他的精選輯，是真心好聽用力推薦那種，黃舒駿寫歌不講求量產講求質感，畢竟他的音樂創作驚人，而許多情歌聽他說是以前喜歡追求高挑、漂亮的舞蹈系女生，卻總是被打槍反而成了他創作的來源，他自律甚嚴不卑不亢，外調到國防部參與電視電影的拍攝工作，與張雨生、張信哲同框，片子拍完又回隊上，印象中長官們不曾因為他藝人身分，而要求他在軍中活動上演出。

當他開始擔任許多大牌天王天后的製作人時，他帶著自選的精選輯來了，我在他身上仍舊看出那份自信的風采，他是注定活在舞台水銀燈下的人。還記得他退伍時，特意約我跟另一位弟兄吃飯，我能明顯的感受他對於軍中情誼相挺的感謝，三人在快炒店飽餐後正在閒嗑聊天，發現店內某一桌客人對他指指點點，可能待會要找他拍照之類的，他也知道卻用眼神示意我們別驚動繼續聊天。當下直戳他的偶像包袱，笑說我們什麼都沒看見。

關於偶包還有另外一樁，那就是雖然他每天出現都服裝整齊，但我卻從沒見過他在軍中洗澡。在我們隊上有個洗戰鬥澡的大水池，常見到有人帶著肥皂臉盆，光著身子就在那嘩啦嘩啦的洗起澡了，阿兵哥都不怕人看，不過那時覺得奇怪，其他人晚點名後就去洗澡了，唯獨不見他，倒也不是刻意想看他光屁股的模樣，我猜想他謹守偶像

形象，會不會是憋了一星期放假再回家洗澡也是有可能。直到有天我熬夜看書，見他濕著頭髮的走來，才知道這小子比我還行，跟營區其他軍官混熟了，跑到獨立隔間的軍官澡堂去洗澡，果然辦法是人想的，擔心都是多餘的。

他依舊稱我為學長，一如他在歌壇面面俱到，追求無瑕承襲上的傳統。

採訪那天我不忘調侃他，我說他英倫貴族般氣質都藏在歌曲中，但說起他簽名的字跡一點都沒變，依舊是龍飛鳳舞，他聽完瘋狂大笑，在節目上我又爆他的料，我退伍後還接到他的來信，是他退伍前寄來的，他像個孩子般狂笑還認真的想，還不死心的追問我說他信寫了啥內容，我說寫了啥我都忘了，也不好在廣播節目上說吧？他聽完大笑！

黃舒駿沒見過我的師父，卻知道我珍藏師父的來信，當年師父他退伍後準備重考大學美術系，這是他在軍中立下的志願，他難忘在政戰隊美工的時光，所以每隔一段時間我就提筆給他寫信，說說這裡的新鮮事以及其他美工們的糗事，而他的回信不單單與我對談，更一一跟隊上其他弟兄話家常，信的背面更讓人驚呼，是他退伍那天我們師徒的合照，他隨手寫意的素描躍然紙上，果然正如他鼓勵我們這些徒兒的一段話，「珍惜你們在美工室得到的，那將是軍旅生活中最美好的時光。」

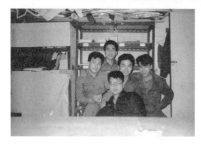
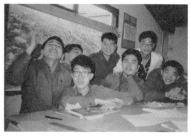

雨季，總讓人想起那段保家衛國的日子。

06

看見的模樣

：蕭煌奇

人的五大感官中，你最怕失去哪一項？

有個朋友去了越南，趁工作之便體驗了一家很奇特的「暗黑餐廳」，餐廳裡沒有任何的燈光，只有伸手不見五指的黑暗。約兩個小時的用餐時間，全在不安的環境中吃完。他一度抗拒不想體驗了，只因為「看不見」這個條件就讓人感到窒息，但結束時才發現，為他們送餐的服務生是個「全盲」的女生，卻可以在服務客人的過程當中，輕鬆的在餐廳裡不出錯的送餐、遞餐具、收碗盤，她不覺得有任何不便。朋友說明眼的人體驗在黑暗餐廳用餐，感受全盲的世界是那樣的恐懼與無助，他無法想像自己盲人時的世界將會是怎樣。

有人一出生就全盲，但也有人是漸漸地看不見，相較起來後者更讓人難受，很多人不曉得，蕭煌奇小時候其實是弱視，是成長的過程中，才慢慢的失去「看見」的能力，但他的世界沒因此而黯淡，反而擁有比誰都精采的音樂生活。

很多人因為聽了〈你是我的眼〉認識了蕭煌奇，台灣高音男歌手，張雨生是傳奇人物無人能超越，李聖傑、楊培安也是好聲音，但能創作又是國台語雙聲帶的再加上幽默風趣，蕭煌奇算是箇中難得的奇才，他愛唱歌，透過旁薦與自薦歌聲讓許多人聽見，甚至許多音樂人為他背書，第一次見到他時，個性風趣樂觀讓人印象深刻，那時還未有太多人知道他，而對於他的歌聲讓我驚為天人，我不但以專文介紹專輯，還以現場 Live 直播專訪他。

二○○七年林宥嘉選唱他的歌，好聽到瞬間引爆討論，吸引許多人搜尋原唱，簡直能用「火紅」兩字來形容。但我與他碰面是更早，在二○○三年他就以「蕭煌奇＋全方位樂團」來到節目中，在宣傳人員陪同下進到錄音室，他熱情的個性在當下就展露無遺。我說我很喜歡〈你是我的眼〉可否現場來一段，他完全沒有遲疑，直接拉開嗓門就唱，那種自信、自若絕不是因為他是盲人，我才給予這樣大的讚許。還記得他曾與李聖傑對唱〈看見〉，李聖傑高音本就美聲無瑕疵，蕭煌奇聲音厚實音域廣且飽滿，呈現在柔美與陽剛兩者之間，那次訪問我好奇他個人特質，因為盲人歌手在台灣出片的不多，所以在節目中我直接問他「失去看見」的過程。

「其實我生下來就是完全看不到，一直到四歲左右開了兩次刀，慢慢有了點視力，差不多是0.1的眼力，那時被判定是弱視，雖還不致於全盲但也無法更好，就是可以看得見一些，可以過馬路，視野很窄的，一直到上了國中因為愛玩電動，天天玩沒有節制，十五歲後就越來越糟直到看不到，所以要奉勸各位電動別打太多，哈！」因為知道他看不到我，第一次這樣直視來賓毫不遮掩，他低沉的聲音穩穩地說著過往，透過他面前的麥克風，我不忍打斷他的回憶，原以為會疼痛的難受到不想面對。

「你知道我國中時，其實還可以在球場打籃球，可以跟人家鬥牛的。」

我驚訝在即將進入全盲之前的事，他記得如此清楚，雖然這不是第一次說給外人聽，但感覺他挺掏心掏肺的，讓我明白全盲的前後過程，和他曾經與老天拉鋸的時間，他說得輕鬆但當時可沒人比他更痛。

「我最難過的時候，是高一要升高二時，某一天下午打籃球的時候，當球丟過來時，我竟然看到球變成很糊的黑點，我不敢去接，我頭一歪頭閃過那顆球，當下我就想糟糕，我即將要面臨完全看不到的命運，我那時是真的擔心，因為我第一個想到的是，食衣住行將開始在看不到的世界。」

會開始害怕跟別人不一樣，在那個時刻？

「我是很擔心人家怎樣看我，真的就是一個恐懼，就像是跌到谷底想躲起來，我不敢跟任何人講，我也不知道要怎樣說，當然也希望能大哭大叫，但我開始害怕我跟別人不一樣，我那時還想到我身邊的這些朋友，以前我還看得見都是在盲校靠我在帶領他們，現在我看不見我不敢說，我怕我說了他們離我而去。」

他一直重複「我不知道怎麼跟人家說，我不敢說，我不敢讓人知道。」儘管當時我坐在他面前，我想他只能聽到我回應的聲音，但我聽他敘述這段過程，微微地鼻音極端的克制，仍透露當年無助的聲音迴盪在錄音室中，多年後我再聽這段音頻，聽得清楚當下的恐

懼，連大哭大叫都不敢！我當年何其殘忍讓他再回想被老天剝奪的過程，你曾想過這天會來臨嗎？我聽到自己的聲音在問。

「是有想過，但我也不知道會在哪個情況下發生，後來很長的一段時間，我都把它當做老天爺跟我開玩笑，把我的視力收回去了，加上我都不太敢說，我會拿著吉他躲去樓上，自己用音樂大聲的吶喊抒發，我也不知道接下來會如何，甚至當時還產生了很不健康的想法。」

我按下播放鍵，前奏漸揚鋼琴聲，像搭起了音樂的長廊，閉上眼就看見他走來，娓娓的道出「如果沒有這一切」，這如同他自傳式的低吟，說的全是他的渴望，沒有懊惱、失落、難受，反而是感謝老天爺讓他看得更清楚，讓他明白要的是什麼。

他得過十大傑出青年，有了出書的機會，他將單曲放進書裡，歌曲讓人聽見也看見他，當年的聲音仍對歌壇有些怯懦，飽滿的張力已讓人亮眼，真誠的無以復加。

多年後我認真地思索，作為一個眼鼻喉耳都可運用的正常人，任何感官都不願意失去的我，能否明白何謂恐懼？我曾經在當兵時見識到「黑暗」，儘管一刻鐘的時間，卻也驚慌失措了何況是一輩子？而他始終沒提到「怨恨」，頂多就是心慌這樣的字眼，我後來看他歌壇的步伐，發現他是不輕易服輸的人，同時擁有一身傲骨。日後在商業演出中遇見他，

他依然用「老天開玩笑」來自嘲，就像是張保護網，阻隔了言不及義的安慰還有眼光，我能感受那一種既成事實的苦楚。

節錄歌詞 《你是我的眼》

如果我能看得見　就能輕易的分辨白天黑夜

就能準確的在人群中牽住你的手

如果我能看得見　生命也許完全不同

可能我想要的我喜歡的我愛的　都不一樣

是不是上帝在我眼前遮住了簾　忘了掀開

孤獨的和弦

蕭煌奇不是我認識的第一位盲人朋友，多年好友綽號叫小妹，有一天突然神秘兮兮地要我陪她參加一個飯局，對象是她在網路上所認識的網友，一位國中老師姓高，常約網友碰面的她，卻是第一次跟比她年紀大很多的男人碰面，還是個老師，怕冷場不知聊啥，找我幫忙鑑定，多個人聊天話題不冷場，重點是她怕大叔會亂來，我冷笑鼻氣一哼，「就妳這樣？人家是老師耶，我倒是替他擔心。」

高老師微胖不高的身材，穿著紅格襯衫搭牛仔褲的來了，臉上的絡腮鬍看似剛刮，自然捲服貼的短髮，近五十歲模樣的大叔，那頓飯他倆相談甚歡，我處在旁邊頗尷尬，還好高老師不以為意，他只在意自己過胖的體態，以及坦言左眼有視網膜剝離正在退化中，害怕動刀後會失去視力，單身的他原是想找個伴，再來決定要不要動刀醫治，聽起來像是為著婚姻交往努力，而把幸福當誘餌的大叔。

「那如果不如自己期待的那樣，就放棄治療嗎？」小妹話說得快。

「沒想那樣遠，反正一個人過就沒醫好的動力，治好的話也是一個人，何必呢？」難怪人家說信心是自己給的，因為需要有動力，他說見過了幾位網友對小妹好感度最高，「如

果說在交往前，我希望你醫好眼睛再談其他，我不是那種女人，我只是認為身體是自己的，幹嘛要掛在別人的身上。」

在兩次的飯局後，小妹再度邀請我參加，被我冷眼回絕了，也不知道後續結果如何？

直到半年後，小妹要我幫忙跑一趟，說是高老師家有東西要給她，我問是啥？她不肯說，我跟高老師約了時間問了地點，就開車前往，是在一處新興國宅，入門前全都是綠色植栽掛滿牆上還有地上，留一個小通道，是很溫馨的小公寓，房內擺設全都是沉穩深咖啡色系，也許是因為屋內沒有開燈，更顯得色調幽暗，陳設像是油畫一層一層油料壓上去的，凸顯主體的暗色調。

一進高老師家，寒暄了幾句，他邀請我隨意坐，遞上一杯茶水後，便說東西放在電視櫃上，用百貨公司紙袋裝著，順道還說了句「希望能幫上小妹」，轉頭便往他的書房走去，雖然沒有關上門，但似乎也不想再跟我聊天的意思，我腦中湧現好多個疑問，猶疑地要不要開口，因為看高老師的背影與步伐，詭譎的太讓人印象深刻。

高老師！高老師！高老師！我喚他依舊沒有回應，我在不開燈的客廳等著，若是要給我吃閉門羹剛剛就不會開門了吧？我推開未開燈的書房，看到矮櫃與書桌的幾步距離，這點空間剛才都仍讓他碰撞兩次聲響，我忘了他有眼疾，另外我更想搞懂這一切是怎麼一回事？就見

他坐在書桌前整理文件，掛著耳機聲音開得好大。

退回客廳好一會兒，我轉身去拿了那個紙袋，一看裡面有十萬塊現金，我更驚訝了，我張口再喚高老師沒回應，檯燈映著他的右臉看不見表情，高老師我先回去了！他嗯了一聲回應，我輕輕地關上大門，深怕自己粗魯的言行，有失禮之處，然後馬上飛車前往小妹家。

我把紙袋丟在桌上問為何有這十萬塊？「是我跟他借的，就店裡這幾個月生意不好，想頂一頂看能不能撐過去，你也知道每年就那幾個月，哪知我媽又來拿，我想不出來只好跟他問了，沒想到他會說好。」我更惱了，「妳跟人家借錢竟然自己不去拿，妳好不好意思啊？」

小妹皺著眉頭說她不好意思也不方便見他，我狐疑他們交往的情況？原來幾次飯局後，高老師提出結婚的想法讓小妹不知所措，小妹不乏追求對象，看在高老師眼裡，幾次熱情的邀約得不到答案，心裡也明白怎麼一回事！我嚴肅的跟小妹說，這錢的用途跟如何還錢及時間點？你有必要好好跟對方說，千萬不能有任何閃失，接下來我便不再過問後續了。

有場活動遇見銀行界的朋友，原來也認識高老師，因為太太的關係，曾與他們夫妻參

加遊輪旅行，「少說也有十年了吧？我太太因為熟識偶而會問問，他曾有個女朋友在一起很久，聽說還有一個孩子的，不知道孩子去哪？高老師很愛孩子，看見別人的小孩總是玩得很開心，這幾年聽我太太說他變得很胖，還有……眼睛看不見了。」

我一聽傻了，這事不知道小妹知道嗎？又過好長一段時間，銀行友人跟我提及，高老師走了！

原來他眼睛真的盲了，他在學校單位出了差錯，只好提早結束教書生涯，規律的生活在一退休後全變了調，友人說眼睛瞎了之後，人也變得怪了，經常自言自語說著「收我回去，要收我回去快收回去」，獨身的他屋子髒亂的自己無法整理，我一直以為沒跟小妹來往後，應該有認識其他女生，更詫異的是這輩子他只交過一個女朋友。

「妳很像一個人，眉毛額頭那地方真的很像。」高老師那晚吃飯時說，原來小妹跟他前女友挺相似的，是找影子還是找一個假裝？

除了眼疾的錢他還準備了不少錢，完全看不見的那天，彷彿是旅程到終點站他只有一張單程票，進退兩難，他給清潔的歐巴桑幾萬塊，給展望會可買一台車的數字，給老媽常去的廟宇捐了許多香油錢，給了小妹十萬塊，原以為她給了他一個希望，命運卻一個都沒眷顧他，他自知配不上，直接放棄了。

一天早晨他去便利商店買了早餐，回到家突然心肌梗塞走了，會勘的醫護人員說，他心臟漲大了兩倍多塞滿半個胸腔，聽來是多不可思議，旁邊另一位醫護說，「那感覺很像是心破碎的死去。」

當天我把這事轉述給小妹知道，她哭得淅瀝嘩啦的，醉得一塌糊塗，一直說對不起，整晚這話縈繞在我耳邊，我知道這話不是說給我聽的，原來兩人真走過一段，高老師的情她是知道的，卻仍舊傷透他的心，我想起高老師轉身說的那句話「希望能幫得上小妹」。

我要小妹好好的去道別，有緣無緣朋友一場，原來那天他已經快看不見，無法再武裝

深怕被我看見！

治療眼疾的話是假，治療寂寞孤心才是真。

愛作夢的人

盲校在很早就要求孩子們擁有按摩的執照，但從小蕭煌奇知道爸媽喜歡資深歌手的台語歌，除了模仿也希望能唱自己的歌，他自組樂團「全方位樂團」，受訪時成軍七年的樂團，表演一路跌跌撞撞的磨練著，到後來慢慢有很多貴人的支持，有企業、學校、社團的幫忙，讓他們可以到處表演，那樣正向與樂觀的蕭煌奇惜福且珍惜，讓我這個四肢健全的人感到汗顏。

我還記得我問他樂團巡演艱苦的地方，這孩子卻說辛苦的他全忘光了，只記得「有趣的」，印象深刻是去某高中表演，因為沒有用過耳掛式麥克風，更不知道開關在哪，麥克風開了沒有，不知道出場前該「噤聲」，當校長在前台正式介紹他們出場時，他因為東西掉了，反射性隨口說出句「靠X」，掛在嘴邊的麥克風直接傳了出去，全校師生笑翻，唯有當時的校長因為過於專注介紹樂團，還不知道為何全場大笑。

蕭煌奇演唱合作邀約眾多，對象也堪稱跨界的翹楚，因為他也是難得一見的發國台語專輯的藝人，分別獲得國台語金曲的歌王肯定，光看與他合作的這些歌手：黃小琥、鄭秀文、陳昇、李聖傑、詹雅雯、張信哲、楊培安等就可得知，大家總喜歡跟有才華的人一起

工作，尤其在演藝圈更是「一舉成名天下知」。

二○○七年我在台中的「公益音樂晚會」上再遇見他，只因前一位唱跳女歌手塞車塞在路上還未趕到，主辦單位跟他商量可否提前先表演，他點頭同意，也跟我配合在舞台上直接哈拉開聊，我說昇哥聊天常常提到你，我知道他是演唱會的嘉賓，「是喔？我覺得壓力很大，因為昇哥唱歌一定要有感覺，所以後台都是紅酒，每次他都說阿奇！這杯先乾了！哎呦！才一杯也還好！」他都會這樣說，「可是好大一杯！」你怎知道有多大杯？

「因為我一口都喝不完，想想應該是很大一杯，後來我經紀人說，那杯大概有半瓶紅酒的量。難怪那天高音飆得很爽。」東聊西扯就是不讓他下台，可能聊太久了爆太多料和八卦，他突然感覺不妙，深怕跟我聊太久，他爆的料會越來越多，他有點招架不住的搞笑跟我說，「欸！謝金燕到底塞車要塞多久啊？」

我曾逗趣的問他，知道今天來多少人嗎？對於演出場地規模跟觀眾人數的概念，他其實不是很清楚，就像在小巨蛋唱跟在小禮堂上演唱，道理是一樣的，相同的是如潮水般的掌聲，有次在台中的圓滿劇場，滿滿的觀眾近一萬人的場子，他大喊：「後面的觀眾，你們好嗎？讓我看到你們的雙手。」

這幾件小事看出他比明眼人樂觀，KTV 點他的歌是容易吶喊心情，得了金曲獎後的聲音更圓潤了，那首〈死心了沒有〉深得我心，旋律的轉折漸入如浪拍岸，與葛大為的詞如此搭配。

是過往的刻痕美化了旋律？還是情事碎裂於無形的歌詞？

節錄歌詞 〈死心了沒有〉

你留下的寂寞　也不算太沉重

日子照常度過　沒有什麼不同

忘記你的步驟　只剩自己想通

若無其事　太幽默　反而更做作

想被你拆穿　言不由衷

等故事轉折　敗部復活

太堅持的是我　你沒看錯

太固執也是我　自作自受

請別一再追究　我死心了沒有

相愛到最後　往往是一人獨奏

幸福的氣味

盲人歌手美國有史提夫・汪達（Stevie Wonder），義大利有安德烈・波伽利（Andrea Bocelli），台灣有蕭煌奇，全然不是因為有缺憾才擁有優勢，而是能夠以自身優勢加上努力耕耘後得了光彩，才是重點；他的努力真的沒那麼簡單。

但現今社會仍存在著顯性的歧視，歧視視障者連導盲犬都責罰鞭之，管制進出場所，讓狗狗忍到尿失禁，歧視弱智者還告誡孩童製作的糕餅不可食，歧視精神障礙者欲趕出住宅區只擔憂房價下跌，厭惡與身障者同車、更歧視同志漠視平權，自詡菁英卻窯子絮煩朱門閨，不過出身爾爾。

在幾次的訪問中，蕭煌奇與我聊到這些話題，也明白我說的這些「待遇」，他未再繼續回應，他說這輩子要輕鬆的面對人生，在乎酸語、流言的話就不開心了，與他無關也無需計較，果真人格態度虛懷若谷，我想他唯一在乎的應該只有「音樂」罷了！

我曾經看過一部中國大陸電影《盲人電影院》，主要演員我熟知的只有台灣戲劇國寶級的「金士傑」，很特殊的題材，在北京屯宅深處，有個專門給盲人看的影視廳，金老師為每一位來「看」電影的盲人朋友，說著電影畫面的每一個情節、對白、動作乃至於服裝與表情，也就是「說片人」姑且我這樣稱之，這些盲人來自街坊鄰居也有盲校的孩子、按摩師、失明的攝影師等等，各有各瞎盲的故事，每天固定來「看電影」成了生活中的小確幸，盲人觀影過程中臉上的表情，與一般人無異，這看不見的摸索，比清楚明白世界的模樣，更多了些許從容，而金老師劇中的一段話更有意思，像極了蕭煌奇說的話。

「對於盲人來說，因為看不見，能記得的有限，不願記得的事就不記了！」

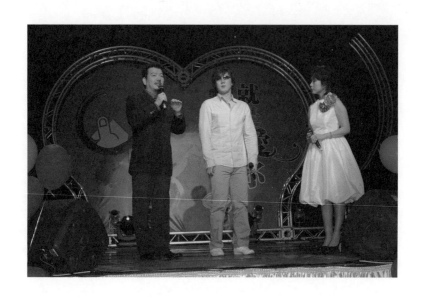

或許這個世界根本，
不是看見的模樣。

07

東方不敗來了

：張清芳

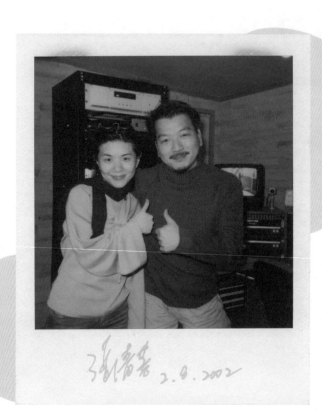

她是點將唱片第一位簽約發片歌手，
也是彭國華豐華最後一位簽約歌手。

二〇〇二年張清芳來了！帶著最新專輯跑宣傳，很少上電台的她，一聽說她要來我開心歸開心，卻也開始思考如何訪問這位縱橫國語市場的天后，她締造了太多紀錄跟佳績，從不靠緋聞來炒新聞引起關注，處女座的她工作異常的龜毛，卻最尊重專業人士的意見，朋友圈裡人緣好的誇張，她一出道好幾張專輯榮登年度銷售冠軍，媒體記者從不幫藝人取外號，「歌壇東方不敗」雅號源自於此。

張清芳參加《大學城》民歌比賽獲得冠軍，一九八五年與點將唱片簽約成為首發專輯的學生歌手，張清芳高亢清亮的聲音一出道就引發關注，專輯名稱跟主打歌《激情過後》，掀開觸及情慾狀態的形容詞，在流行樂壇引起討論，在當時稍嫌封閉的台灣必然引起注意，再說民歌仍未完全的被捨棄，而張清芳則以「校園流行歌曲」一詞，在眾所皆知的清新民歌裡挹注了元素，點將時期的張清芳不再侷限，反而有了新的風貌。

「阿芳！妳一出道幾乎每張專輯都是年度銷售冠軍，以前唱歌跟現在唱歌，會有所差別嗎？」

「對喔！以前年輕不懂，只覺得愛唱歌，自己覺得好玩又受歡迎，不像現在，當然啦！市道景氣也是有差啦，但以前賣不好，你怪盜版；現在賣不好，不能老是藉口都一樣，說不過嘛！」這段話繞很遠的路，轉得我暈頭找不到方向，讓原本要操控機器的我轉頭看她。

「狄安你說的幾張專輯，以前唱歌只要主打歌一飆高音，唱片公司老闆就很開心，因為他會覺得就好像聽到收銀機的錢噹噹噹的掉進來，可是我覺得專輯不是每次都要這樣，加上現在我跟歌迷都長大了，就像有些歌迷出了社會，談戀愛都換了好幾個了，現在你給他聽以前的歌曲，我覺得很難打動他啦！」

新專輯《等待》有三「張」王牌，張小燕、張曼娟、張清芳，分別為唱片公司老闆、作家、歌手，是因為都姓張才這樣設計嗎？而把這些人拉攏在一起感覺挺像獅子座會做的事。

「這真的是小燕姐的意思，因為小燕姐她希望能有一些不一樣放在我的專輯裡面，最後想找對於描寫女性細膩心思的文筆，就找到張曼娟老師。」

張曼娟為整張情感專輯寫詞，這容易讓人聯想起當年作家三毛與滾石唱片的合作案，當時三毛帶著自己寫的幾首歌詞到滾石，希望能讓音樂人為這些文字譜曲。三毛其實早年與李泰祥合作過〈橄欖樹〉、〈一條日光大道〉、〈不要告別〉以及林慧萍的〈說時依舊〉，而當時唱片製作部的王新蓮跟齊豫看完這些文字後，要三毛再多寫一點，看是否可以彙集完整專輯，成為新的作品，三毛幾經思考後同意，將原本的文字全捨棄，她重寫每一首歌詞，再交給適當的音樂人去譜曲，唱片就設定為三毛「第十五號作品」《回聲》自傳式概

念專輯。文字與音樂透過不同的新創面貌，得以永續流傳，我想起這當年要是沒有王新蓮跟齊豫的鼓勵，我們何得何能會聽到這雋永？

小燕姐在豐華唱片提出的企劃構想要往前推一年，我還記得黃磊二〇〇一年《等等等》是「文學音樂經典概念式專輯」，也是因為《人間四月天》大獲成功，娛樂影視吹起一陣文學風，就以二〇、三〇年代的文學像是朱自清、白先勇、琦君、徐志摩、鹿橋等作品找出適合的來譜曲，這是一個很新的概念，認為成功的機率很大，像白先勇筆下的《金大班的最後一夜》就是「文學與音樂」結合後的魅力，只是銷售結果沒有預期那般，專輯中十位作家名單恐怕也只有五、六年級生才知道，年輕消費者根本沒有看過這些文學作品，如何產生共鳴？

《等待》專輯中張曼娟做到了唱片公司所想要的「敘事」，我其實不記得是否有問過阿芳，張曼娟老師為專輯做了多少功課？我想肯定不少，在翻開阿芳的歌唱軌跡，敘事的不少。

〈Men's Talk〉男人心事男人聽，女友妒心而起，轉而嬌嗔曬幸福。

〈大雨的夜裡〉儘管千萬種分手理由，結局通常都是一樣的。

〈無人熟識〉看似成全落得一身委屈，但這般渣男不要也罷。

〈永遠的微笑〉祝福舊愛得所愛，笑淚間面對那個成熟的自己。

幾乎在每張專輯中都有這些故事性，與架構清楚的敘事歌詞，也是張清芳的特色之一，也因為「等待」她的到來，我在節目中播放我為她剪接製作的串歌精選，還記得我自己問了個很驢的問題，問她會想聽嗎？多年後想起自己那問話，我很擔心阿芳會認為我是低智商的DJ，就像去別人家作客，主人為你泡了杯好茶，卻問你想喝嗎？我想沒有一個人會說「不」。

當時我就一臉「人呆！看臉丟哉」（台語）的想法，讓她與收音機旁的聽眾一起聽完我那七、八分鐘的剪接作品，藉由調整螢幕上廣告窗口的假動作，我的眼角瞄到她安靜的坐著，上半身向前靠在桌邊，臉蛋躲在立掛的麥克風後面。當天節目結束我收到兩張傳真手稿，名字都是女性（我的女性聽眾比例較多），她們謝謝我為阿芳製作串歌精選讓她們驚喜，有位聽眾還告訴我哪首歌陪過她的那段歲月，那阿芳呢？

「哇！謝謝狄安！」她從麥克風後抬起了身子，好似蹭了一下鼻子。

「哎呀！我都不知道我唱過這樣多歌，而且真的好多歌我已經很久沒有聽到了，你也

知道宣傳期都是要唱主打歌，非主打歌就更少聽到。

我提點她她已發行二十八張專輯，她說昨天公司也正在算，「哎呀！你這樣害我突然想起，當時在錄那些歌所發生的事，其實我也常碰到很多歌迷跟我說，哪首歌陪他們走過低潮，其實我也有！」

聽到這我換CD的手停在空中，厲害的來了，張清芳也會有低潮？

「其實你別說我好像一切都順順的，我其實也是有低潮，像後來我加盟新的唱片公司，團隊都很棒並一起製作幾張專輯，也得到金曲獎的肯定，可是我卻也迎來自己的低潮。」

「我以為妳是無懼這音樂市場的轉變耶！」

「不！不！景氣跟市場變化，其實都有牽連的關係，但有時銷售不好，不能老是都推給盜版吧！我自己就很常問自己，所以我曾有段時間不知道該怎麼做音樂了！哎！那段時間真的情緒盪到谷底，我常常一個人坐在我的白色喜美車上發呆，聽著車內的音樂，那時只剩下音樂能撫慰我，一遍又一遍播著我最喜歡的陳淑樺那張《女人心》專輯，我到現在永遠記得。」

節錄歌詞〈永遠的微笑〉

我不會不會忘記我愛過的你　在雨中大喊今生不渝

這些年我也試著在愛情裡棲息　但最後不是仇恨就是傷害自己

我永遠永遠記得那一天的你　你漾著微笑擦去淚滴

這一生只有你是笑著和我別離

讓我在孤單夜裡還能不覺可惜　去祝福你

說什麼恨不相逢

剛退伍時原本想留在台北找工作，但一想到古人所說「父母在，不遠遊」，讀書跟當兵回家一趟都要千山萬水的搭車，就近落腳台中成為工作的地方，因為習慣晚睡做夜貓子就到便利店上大夜班，是在某大學區的私人便利店，那時大型連鎖便利店布局還未成熟，

所以私人便利店在二三線城市，靠封閉型社區或是學區還是可以生存。

有天年輕老闆娘問我，可願意多花點時間在店裡，想拉拔我成為店長，便利店的人生就此展開。老闆是一對年輕夫妻，選了一個地點在大學商圈，看中每天來往進出大量學生的人潮，老闆娘本身學會計的，抓帳看報表、分析缺失與盈餘可說是快狠準，笑起來那細柳的單眼皮與雀斑，襯她白皙的皮膚與妹妹頭，看起來比實際年齡小，卻有滿口的生意經，看她跟廠商訂貨、殺價、還價那才精彩勒，完全看不出來她也才大我幾歲。

那老闆呢？身高一米八有張所有女人都會喜歡的外型，巴掌臉蛋、斯文俊俏卻透著點暗黑氣息，年輕時曾「走」過一段黑道的日子，聽老闆娘說我才認真看他，難怪咧嘴笑時，極細薄的嘴唇呈現不對稱的歪嘴，但那口雪白的牙蓋過了那些瑕疵，夫妻倆去銀行時，那些銀行女行員全都殷切熱情的與老闆話家常，很受歡迎。

老闆娘年輕時是百貨公司的櫃姐，人不但漂亮業績又強，老闆去買東西，挑三揀四的讓她氣得不跟他做生意，所謂不打不相識，這一見鍾情愛得快馬加鞭，趕在開店前半年結婚。不到一年在離不遠的商圈開了另一家分店，也換了台歐洲進口跑車，緊接著就傳出懷孕的消息，或許是日益漸增的現金收入，開始有了閒錢轉投資，也或許是便利店穩定，以前人手不足時還會來補個班充當店員，有了我這店長也就很少代班，再過沒多久，甚至於

連巡店的工作項目也省了，便利店每日的總結帳時間是晚上十一點，所以我幾乎都會在午夜前，看到老闆的跑車開到店門口，後來老闆娘肚子越來越大越少出門，有時還會要我收了兩個店的營業額送去家裡，曾有好幾天不見老闆只見老闆娘，隨口問了老闆在忙啥？

「打電動。」

當夫妻倆生了第一胎後，我帶著標會的會錢自行出去創業，幾年後因連鎖便利商店體系靈食零星，我把店收了去總店看他們，那次也沒見著老闆，「可能出去了吧？現在要他顧家很難啦，老是說朋友多多外面需要他，外面養一個喔？不可能啦！他沒那個膽。」

在媒體圈一晃快二十年，有天在台中高鐵的大廳，遠遠的看到一個笑起來瞇瞇眼，粗框眼鏡掛在齊眉瀏海上的貴婦，她直跟我打招呼，可能那天太累，我完全想不起來她是便利店老闆娘，她還嘟囔著自己有差這樣多嗎？等我想起，問一切還好嗎？幾個孩子了？

「哎呀！真的是好多年不見了！我就兩個男生啊！都上國中了你沒看過喔？嘿！我常看你上電視好像是遊樂園發言人，你都沒變耶！我現在做保險仲介跟我男朋友，啊！你不知道嗎？我早就離婚啦！拜託那種男人不要也罷，你知道你店收了後，後來我的店也陸續地收了，他那時就都關在家裡玩電動，也不去找工作，說他朋友多也沒看到有厲害幫忙的，好幾年這樣過我快受不了了，離了婚帶著兩個孩子我自己拚自己賺，也好過跟著他，這年

頭女人就是要自強，靠他？哼！」

深邃與甜蜜

專訪張清芳當天，她略施薄粉穿了件羊毛衫，親切可人卻難掩巨星的氣場，唱片公司宣傳似乎有跟她提過我節目的調性，看得出她那天的自在，我們就像朋友般話家常，我先前顧忌的焦慮瞬間釋放，這要從我接到通告單說起……

「張清芳現場Live」幾個字寫在我節目名稱下方，我把專訪單元安排在兩點過後，攤開中部地區電台的專訪時段，我是藝人宣傳的第一個現場通告，《等待》是張清芳的第二十八張專輯，距離上一張專輯間隔超過兩年半，而距離她上次跑中南部電台宣傳，已是四年前一九九八年。

廣播圈不比電視圈有那樣高的汰換率，所以電台DJ流動率並不高，幾年不見，再見面時也許還是那幾個「老屁股」坐在位置上。詢問後才知道，不是每位電台DJ都可

以訪問歌手，或是能訪問到喜歡的歌手，全由節目部主管安排，大多數的ＤＪ怕節目不流暢，乾脆不訪問歌手。

多年後我曾問安排藝人上電台通告的Angel，當年我剛進電台剛接白天節目，她就把歌手塞給我訪問，傻愣的我接到通告就是趕緊回家準備功課，我就問她從哪裡感覺我可以訪問藝人？「我的直覺告訴我你可以！」Angel說的堅定又直接，待我想繼續再問時她已走遠，就像我問阿芳她也去主持廣播節目的事。

「小燕姐那時在飛碟電台一直要我去主持，我沒答應，直到有個頒獎典禮我一個人擔任引言人，上了台才發現，我的天啊！一個人講話跟被訪問是有很大的不同，我才決定去試試。」

小燕姐也是說了跟Angel相同的回答，至於是不是歌手的身分都不重要，她還是她，看來主持廣播對她獲益頗多，「欵！我跟你一樣也是準備了很多功課。」

廣告後回到現場，焦點放在張曼娟，她以散文敘事的手法，精彩迎來「暗戀情事、速食愛情、壞男人、親情遙念」多樣情愫，主打歌〈深邃與甜蜜〉很內斂的唱腔，有一點點像是阿芳唱過的〈花雨夜〉卻又更有個性與壓抑，也可以很精準地看到情感在收放之間，恰如其分我認為是張清芳最成熟的作品，也讓她未來的老公注意到她，開始覺得她唱歌好

聽，這是否意味張曼娟與陳志遠聯手為阿芳打造了一首「定情歌曲」，沒多久她就嫁到香港成了宋太太。

不過回到二○○二年現場這都還未發生，對她以前情感歷程，狗仔、報章雜誌都刊登過了，我沒有很想提她的過去，誰年輕時不會談一兩個戀愛，若一直在那戀情上打轉，這讓處女座的她應該很不愉快吧，正想要搜尋電腦突然跳出〈把自己敲醒〉，是黃舒駿寫的曲子，我說她跟黃舒駿也算是同期出道的歌手，她在點將唱片，黃舒駿在歌林唱片，我也好奇多年來她怎沒跟他邀歌？她附和著我的話。

「對啊！我自己也納悶，我們本就都熟，以前是真沒想到，現在終於有機會合作，曼娟的歌詞說遇到壞男人時，就要由女人自己下決定選擇放不放手，傻女人常常會老想著有天這男的會回頭，狠不下心切割，就讓自己一直笨下去，因為真的無法走下去的話，我真的覺得就別堅持。」節目進行到這有微妙的轉折，正在看歌詞的我聽她認真、誠懇的分析就覺得這會是她的心聲？

我轉身看她一眼，不巧我的嘴角習慣性地抖了一下，她覺得我那抹笑容實在是太詭異了，馬上挑釁瞅我一眼，「怎麼？你這表情是不是要說，我就歌裡那個傻女人是吧？你是這意思對吧？」

我趕緊把頭搖得跟波浪鼓一樣的說不是這意思，妳又不是，只是談個感情不容易？

我瞇眼傻笑，並開口問了她最近可有感情生活，很俗辣的我閃躲她的眼神，也怕待會被唱片公司的宣傳叨念，不過轉念一想，嘿嘿！反正這是現場節目，無法剪接的題目已經放出去了。

只見阿芳鎮靜地搖搖頭，我追問的說怎麼可能？還是太多人追，很難選？見我急得吃了滿嘴螺絲，她像大姐一樣帶著安撫的語氣，同時加手勢說：「狄安！你聽我說是真的沒有，現在工作這樣忙，工作時間無法去想，或許！真的！或許等工作緩一緩情事就會跟上來。」阿芳還真的不疾不徐地等到了。

便利店的老闆娘，茶老闆，在被等待的過程中弄丟了誰？

節錄歌詞 〈深邃與甜蜜〉

你說我是你認識最神秘的女孩

蒐集著美麗的信紙　把心事悄悄的寫下來

把郵票貼成　蝴蝶的樣子

給你的信你還沒打開　我已經開始等待郵差

信紙並不是我的最愛　期盼你多點關懷

郵票黏住了我的無奈　有話不能夠說出來

你說我對寫信太過依賴　我嚐到幸福的悲哀

寫給你的信還在我口袋　郵差根本就不會來

為愛落淚

還記得便利店老闆說過，他與茶店茶老闆是因為租屋認識的，那天便利店老闆又讓我送錢去茶店裡給他，當我把店一日收入給他轉身便要走，茶老闆卻叫住我留下來喝杯茶，這間茶店是茶老闆和他的未婚妻經營的，半年不到就成了學區口耳相傳的Ｋ書中心，但在店內搜尋他口中的未婚妻，不便利店老闆則先行離開。見他離開我也真正放鬆了起來，

知是哪位？還有上星期在門口的警車是怎回事？

他抿著嘴沒說啥，要服務生去將他私人珍藏的小紅茶罐拿來，只見他熟練的掀起茶壺蓋，熱水剛注滿他卻又再沖一次，茶老闆哎呦哎呦！叫了好幾聲，把手臂燙出了好幾個紅腫。他對茶具挺講究的，整套茶具連聞香杯全淹在茶海裡，沒注意滾燙的熱水濺起狂飛，茶老闆哎呦哎呦！叫了好幾聲，把手臂燙出了好幾個紅腫。

小茶壺塞滿發脹的茶葉，橘胖的有如一盅小南瓜，忽然一位長相甜美笑起來有可愛的虎牙，酷似日本妹的女子一身民初服裝的走過來，手上已擰好一塊濕布，瞥見好像有白花花的碎冰，她一句話都沒說一屁股坐在榻榻米邊，一把抓起茶老闆的手蓋上濕布緊捏著，不讓茶老闆掙脫，他轉過頭來尷尬的笑，我說嫂子會不會太用力？「她不是啦！她不是我太太啦！」聽不懂他說啥！問嫂子去哪？

「我未婚妻走了六年多了是得了肺腺癌，等發現到走時不到六十天，很奇怪喔！我也覺得太快！我連跟她好好說再見都沒機會！那時店已經開了半年多，生意出奇地好，看我未婚妻做得很開心，我也不知道要說啥？我問老天爺生意是生命換來的嗎？那我不要！」

拿下毛巾紅腫一大塊，虎牙妹抹完膏藥看了我一眼，然後走去櫃台。

茶老闆看著她背影，就一直看著，國字臉又有點駝背的他，不到一六○的身高，我卻能感覺到他倆之間的情意！

「店內生意好到要拿號碼牌，然後每次消費最多兩小時。」怎麼感覺很像在去吃海底撈還限時點餐？「沒辦法啊！開店做生意只好自己設計規則，可是多年來我一直想不透，生意好時我多請工讀生合理，卻老是三天兩頭遭小偷，櫃台內被偷，客人也被偷，那時我未婚妻身體越來越差，檢查出來她也沒說還繼續上班……」後來呢？這有點玄了……

「我知道她生病，卻不知道是啥，原本帶她去泰國玩回來就想說把我們的婚事辦一辦，檢查結果出來那晚我才說出口，就看到她突然抓狂的跟我大吵，說我在同情她，在一起多少年了，現在才說結婚，問我說是不是想幫她辦後事。」

「我們認識多年，第一次吵架也是最後一次吵架，她說我腦子裝大便，還說愛結婚的話自己去登記，我知道那不是她的本意，因為我從沒見過她這樣……我當時……我覺得我……嗚……」

他急促地吸鼻，以前跟茶老闆沒有太多說話的機會，大都是用電話，今晚聽到這樣多的私密，突然覺得自己很糟糕，有點過了我！但他是不是也想找個人說？我也不好走開，心想櫃台那位虎牙妹呢？

「我從來不知道人可以這樣的易怒！」

茶老闆說他接未婚妻回家時，才發現自己一點都不會安慰人跟說好聽的話，覺得自己

很沒用，尤其是那晚他問她還好嗎？她睜開惺忪的眼睛看他看了很久，好像有話要跟他說，電話響個不停，茶老闆不想接，鈴聲也不肯妥協，她揮手趕他走，他接起電話鈴聲依舊，混沌中突然驚醒，才知一切都是夢，看著手機上的日期他想起早在多年前，將他未婚妻送去醫院時她便沒再醒來了。

是店裡打來的電話，當他搭計程車到了門口，就發現停了部警車，計程車司機見他臉色難看，問說要不要幫忙？他說不用，架了拐杖一歪一甩的走去，店裡剩幾個工讀生跟兩位大學生，全部的人在店的角落等他，他問怎麼啦？沒人回答包括警察，他撐著拐杖往前再挪了一步，他在問誰能告訴我咋回事？警察清了清喉嚨看向旁邊，離兩尺的電視機架，他狐疑的往那邊看，他記得這有裝置藝術跟盆栽，往前踏一步他看到了⋯⋯

被拉開的的盆栽後方有個神主牌位，細長的神主牌有細緻的雕花，牌面用毛筆工整的寫上中文名跟日文，牌位旁有個白瓷容器，以及一個鱷魚蚊香的鐵蓋，被燻黑的鐵蓋內積了許多檀香灰，他未等警察他們開口，馬上辯說我不知道，他一屁股跌坐在椅子上，店員想到他們每天對著一個陌生的神主牌位，吃飯喝茶聊天就直說好恐怖喔，要不是一個客人找插座搬開了盆栽看到。可是她是誰？在那多久了？又是誰放的？一個資深女員工看到牌位上的名字忽然尖叫了起來。

送走了法師，茶藝館休息了一個月，本已無親人的未婚妻，這下連遺物都沒了，似乎就這樣消失了，我問後來那個神主牌去了哪？他看著我無聲的哭了起來！

我帶你回家

二〇一四年第二十五屆的金曲獎為了彰顯音樂魔法師彭國華先生，追頒贈予「金曲獎特別貢獻獎」給予至高榮耀的肯定，當天蘇芮以第一位跟飛碟唱片彭先生簽約的歌手身分獻唱〈一樣的月光〉，再由情感豐沛的引言人張清芳介紹他的音樂歷程──

「我是彭先生在豐華唱片最後一位簽約的歌手，冥冥當中就覺得彭先生是要把我帶向小燕姐的。」

「我人生最快樂的時候就是做一個彭太太，雖然時間不長才短短幾十年，但我非常珍惜，我想跟大家介紹我先生，他個子小小、聲音不大，但很大器，他有一雙眼睛，可以看見別人的才華，他有一對耳朵，可以聽見別人最好的聲音，他有一個鼻子，可以嗅出市場

的需求，我很崇拜他，也總是在等他，等他下班、等他回家，有人等也是一種幸福。」當天代表領獎的是彭太太不是張小燕。

張曼娟想為小燕姐寫一首歌，她絕對是有故事的人，曼娟老師心頭這般想，卻怎麼也寫不出來，甚至崩潰的跟阿芳說，她認為自己不能再被稱為文學作家了，而就在禮拜五的晚上，那是金鐘獎頒獎典禮，小燕姐人還在辦公室，突然間傳真機響起，急迫的印墨轉速聲劃開了夜晚的寧靜，隔天早上十一點阿芳接到小燕姐的電話，同時家裡頭的傳真機也轉動了起來，小燕姐要她看看傳真過來的歌詞，阿芳說她看完，哭到情緒整個潰堤，無法自己。

那是一段對彭國華先生的思念。小燕姐與彭先生結縭感情深厚，組了豐華唱片、飛碟電台，對她呵護備至的彭先生在二〇〇一年因為肝癌過世，低調的小燕姐收拾情緒不讓人看出繼續工作，也唯有出門工作，才會讓人覺得走出傷痛並自我療癒，但痛不痛誰懂？也只是抽刀斷水罷了。

歌錄好了，專輯要發了真要聽的時候，大家只擔心一個人，阿芳說，小燕姐其實很兩難，她當然希望大家來聽阿芳的專輯，在當時卻也不願意用這樣的方式來討論彭先生，所

以每次她在媒體前談論這首歌時，就會見到小燕姐嬌小的身影從旁邊偷偷地溜了出去。

「這首歌對於唱片公司跟員工，想念彭先生時，情緒有了疏通的管道與出口。」而厲害的是曼娟老師的文字，讓聽眾僅透過歌詞也能窺之一二，文字果真有如想像的翅膀，尤其是阿芳最後那段動容的口白，讓人覺得酸楚與不忍。

話還沒說完，阿芳還是忍不住掉出淚來。阿芳快別哭啊！

「啊！怎麼辦眼淚一直掉，不行不行！今天是我電台宣傳最後一個通告。」說完邊抹淚邊哇了一聲說不能這樣，但淚卻止不住，這時宣傳助理打開錄音室的門，遞給她面紙轉頭對我嘟囔著說：「幹嘛又讓我們藝人哭啦！」

節錄歌詞 〈我帶你回家〉

電話答錄機裡仍是你的留言　彷彿你從未曾走遠
我總是開著窗戶點亮一盞燈　彷彿你會回到我身邊
我知道你再也不會醒　我知道你需要的安靜

我說我愛你　直到末日降臨

天黑以後　我帶你回家　讓我把你捧在手心　從此不會再有風雨

天黑以後　我帶你回家　再也不必害怕孤寂　因為我們永不分離

天黑以後　我帶你回家　滿天裡亮晶晶的星星　都是你微笑的眼睛

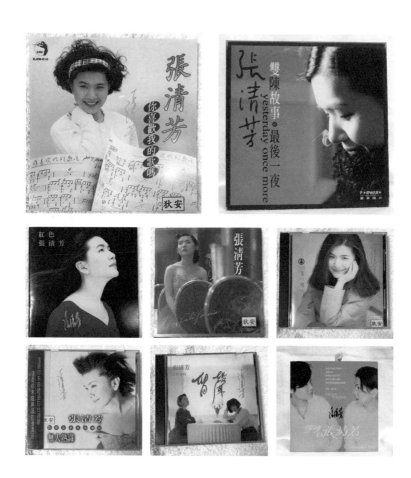

追求愛、先懂愛、就能迎來
自己的幸福。

08

越水行雲女伶

：潘越雲

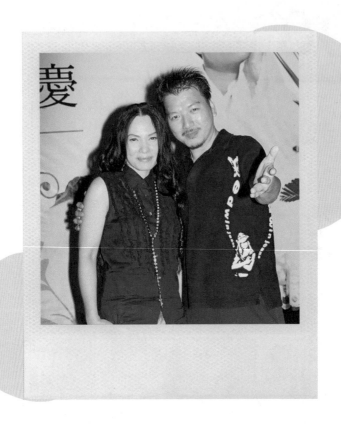

三十歲前能聽得懂阿潘，在面對感情容易愛斷情殤，
三十歲後還聽不懂阿潘，那你後半輩子肯定很幸福。

我買的第一張黑膠唱片是她的《無言的歌》，我買的第一張ＣＤ是她的《天天天藍》，我在電台節目上介紹的第一位音樂人是她，我在電台籌劃舉辦的第一場售票演唱會，特別嘉賓也是她，一切從她的第一張專輯開始，我的人生有好大一部份時光被她的歌聲征服。

我天性報喜不報憂，不開心就躲進她的歌聲裡，久久才發現歌裡的落寞不全然是寂寞。

進入廣播電台做了ＤＪ，在節目音樂的編排上總是私心的安排自己喜歡的歌手、喜歡的經典，或是每隔一段時間自己開闢個音樂單元，介紹歌手的音樂歷程。潘越雲的歌曲有太多不同風貌的曲風，經常成為我的播歌名單，她在流行樂壇上經常性扮演著「承先」的角色，有著劃時代的意義，像是印記烙在歌聲裡，時空背景不說，她的紀錄很難超越。

她是滾石第一位簽約歌手，也是滾石第一位發行台語專輯的歌手，橫跨三個年代音樂作品，同時擁有黑膠唱片、卡帶、雷射ＣＤ等不同型態的實體專輯。一九八六年第一位到美國錄製《舊愛新歡》專輯的歌手，一九八八年台灣第一張男女對唱在她的《男歡女愛》專輯，合作過的台灣流行音樂大師級製作人眾多，像是陳志遠、羅大佑、李宗盛、陳昇、小蟲、李壽全等等，或是電視電影主題曲，我年年期待她能再出片好專訪她，沒想到有人開啟了另一扇窗，二〇〇六年當我正在籌備製作售票音樂會，電台同意邀請她擔任演唱會

嘉賓。

現在回頭看當年那股傻勁，我自己將工作與興趣混淆，但因為有了潘越雲，讓我二話不說，飛撲挑戰任何形式的難題。回想起當年要是沒有翻過這座高山，後來也不會有勇氣踏進休閒娛樂產業的那份契機了。

廣播電台為何要辦演唱會？

台灣在媒體開放後，百花齊放冒出許多新電台開始發聲，也因為市場競爭，電台版圖每一年都不一樣，每家電台都會有策略性的活動來增加品牌效益，不但攸關收聽率也牽動著電台廣告業績，新的媒體一開啟，許多企業看到新市場，誰的聽眾多都往這砸廣告，也都想擴大收聽版圖，所以當年的收聽率保衛戰為的是面子也是裡子。

中功率電台也稱為區域性或都會性電台，涵蓋在三十五公里左右的範圍，服務在地的聽眾，訊息傳送沒有城鄉差距，新聞報導也以地方生活資訊為主，讓許多原本聽大功率電台的聽眾，像是中廣、警廣的開始轉換頻道，另外「聯播網」一詞則是串連各地方的中功率電台，提供「分眾＆跨界」的營運模式，靈活的將「地方跟全國」資源整合強化，好比「廣告不串連」、「時段自營」、「地方新聞」等條件，有名的電台如 Hit FM、好事聯播網，快時尚流行通常都是這些聯播網鎖定的定位，由各地方電台自行負責管理，人事跟財務少

了龐大體系制度的束縛。

而有些中功率電台，在語言及歌曲的運用上更追求在地性，是聯播網所不可及的，這些位於都會區的電台靈活運用國、台語歌曲，連主持也是自然語的轉換，新聞時段也有「台語新聞」，不再以「台北觀點」作為報導的選項，果然一開台就吸引許多聽膩了大功率的聽眾，在中部像是台中廣播、大千電台等等，而這些聽眾黏著度都特高，究其原因是來自中小企業公司行號廠辦，也因此每年電台舉辦的活動，人潮絡繹不絕的從各地方湧現，參與程度成為測試電台人氣的指標。

舉辦活動考量在地因素及生活習性，反而策略經常性的成功，讓許多人尋求轉向地區性媒體活動的參與。區域性與全國性的差異在於，活動現場都以在地的企業廠商為主，或是中小企業為主，讓聽眾跟許多自創品牌或自營店家互動，推動地方經濟脈絡滾動，當然也有高知名度的大型企業挹注，貫穿提昇整體活動的質感。

電台開始將廣告主帶入活動，讓企業形象直接觸及消費眾，品牌精神深耕串連各行業之中，以商業群聚主導消費選擇，讓消費者樂得多也聽得多還可以比價，像是電台與婚紗業者結合，或是電台與旅遊業結合，推出「婚紗展」或是「旅遊展」，我跟多位電台ＤＪ曾一起受邀為婚紗業者走過秀。

我服務過的電台曾以強烈的「電台屬性」，加上對DJ的喜好認同，號召許多聽友走出收音機，舉辦的活動類型像是「園遊會」或「年貨大街」分別以攤位市集逛街的型態活動，或是與百貨公司結合推出專屬聽友為期兩天的慶祝活動，一來製造企業與聽友的觸及點，二來聽友藉機會看看節目DJ來滿足想像，多年下來若是活動型態一成不變，聽眾會開始出現疲乏感，讓參與度減少，許多環環相扣的商業契機，勢必會流失，關鍵就是要「開創新局」。

在接下專案活動的位子後，我開始絞盡腦汁的期望有好玩的活動能夠吸引更多人參與，當然在公司大老闆的期待下，以活動招攬更多實際面的商機，業績導向才是最重要的。

在千禧年過後，流行音樂市場受到網路興起的變化，唱片公司為歌手另闢「演唱會」舞台，在歌手發片時期舉辦專輯發表演唱會，不管是新銳歌手或是經典歌手都樂於登上舞台。因為能開辦演唱會也說明了歌手的實力，算是相輔相成，更是為歌手及唱片公司另闢新的財源的模式，但也造成演唱會的濫觴。

地方政府看中舉辦演唱會常常是吸引許多群眾參與的動力，所以像是跨年、春節、暑假、中秋節，舉凡各大節日都希望能邀請到藝人參與，再花點錢放個煙火，那活動的人潮

將會是人山人海的熱鬧。因為活動屬性與藝人光環的吸睛，許多企業也效法炮製成功的經驗與活動，像是電信手機業者、飲料廠商、便利通路等等。

好久不見

回想起來在電台專案部門工作的時期，為我帶來許多強大的磨練。往年週年慶活動幾乎都是嘉年華會模式定點舉辦，雖然也是傳統電台文化，但想在邁向第十一年時來點創意，一向不喜歡玩老東西的我，正在籌措新的專案，這時大老闆熟識的音樂團體「蚊子音樂工作坊」剛獲得金鼎獎的肯定，希望能以小型演唱會的方式跟電台結合，原本只希望是小型的演出，沒想到找我進去開會，落在我手上之後，決定改成大型的演出並採售票方式呈現，而且定調為電台的十一週年慶活動。

在我的職場經驗中，我沒有承辦過大型演唱會，更別說第一次辦就是要賣票，現今回想起來也很不解，當時公司怎不尋求外援，或是找個顧問之類的，記得當時有提出疑惑，

得到的答案是自己做，顯見電台對我信心頗大。但回看當時的社會商業環境，除了剛剛提到官方政府在特定的節日，會舉辦拼盤式的免費演唱會之外，請來的藝人都是一線的大咖歌手藝人，當大家已經習慣「免費」參加演唱會時，要讓消費者掏錢那更是難上加難。因為你要消費者掏錢，消費者便會開始評估端出的菜色是啥？

媒體工作常常被質疑被檢視，當記者朋友知道我開始策劃時，再三提醒我各種難度，當時我那股傻勁拖拉著我往前衝，哪聽得進去別人給的意見，事後想想這「辦演唱會」的經歷對比當年那份寒傖的業務獎金，多得是無人所及的專業分數。

那時我覺得在中興大學惠蓀堂舉辦演唱會，光靠一個得過金鼎獎的音樂樂團，那座位能不能坐滿肯定都是個問題了，何況票還是一張一張的賣呢？這無比大的挑戰我竟然接了下來，我不知道當時的對策是啥？但是回到家經過一夜的思考，我覺得難度很高，需要再找個特別來實來撐場加分，仔細思考電台的族群與屬性，還有樂團自身期望的意見，歸納出一個結論——我需要找個國、台語雙聲帶的女歌手，辨識度高、知名度也要高的，我自己開出三個名單：葉璦菱、潘越雲、許景淳。因為私心喜歡阿潘，不由得在老闆和董事會面前遊說，潘越雲經典歌曲多、傳唱度高、票房也會好，最終拍板定案選了她，這場演唱會的小確幸第一次在這裡感受到。

純情青春夢

潘越雲出過四十多張專輯，在發行《拍拍屁股去戀愛》後，就停了很長的一段時間，沒有新專輯，曝光度也不大。二〇〇四年她在國父紀念館舉辦出道第一場個人售票演唱會，後來就不曾在台灣舉辦個人演唱會，我曾問過阿潘這事，她說個人成敗的壓力太大，讓她全場緊繃，還不如跟其他歌手拼盤宣傳，焦點均分，也能吸引更多的歌迷買票進場。

歌手一旦不發專輯新聞話題少，形同曝光度低，媒體與歌迷都要淡忘了，加上之前的演唱會都是在台北，中南部的歌迷聽她演唱會的機會可說是少之又少。所以，以我有限的廣告預算，我決定將這場演唱會的宣傳主力，幾乎都放在她的身上，我要喚起歌迷對她歌曲的記憶點。當開始打出潘越雲與蚊子音樂工作坊演唱會的訊息時，售票通路及電台的電話是接到手軟，因為仍有太多人喜歡她的歌了，而當年那些聽她歌長大的歌迷也都邁入青壯年，正是回味青春的人生階段。

那場演唱會，我與阿潘敲定演唱幾首歌（內含一首與樂團合作的台語新歌）配合兩次演唱會彩排與一場記者會出席，她欣然同意，當時她似乎也沒有經紀人，所有的事情幾乎都是她自己聯絡搞定。還記得第一次彩排，在約好的時間等待她的到來，只見她自己開一

台超大黑頭賓士車，我還特意引導她路邊停車，等車子熄了火，正納悶沒看到駕駛座的她，哪曉得她開車技術似乎不錯。

等車子熄了火，正納悶沒看到駕駛座的她，當纖細個小的她從車子裡走出來時，把我嚇了一跳，我驚訝的問她從哪開來的？她跟我說從淡水，她穿著黑色改良棉衫，七分卡其褲與簡便高跟鞋，頭上戴著黑色的髮箍，把頭髮全往後推，露出白皙潔淨的臉蛋與顴骨，素顏的她正如我夢裡想像的樣子，我先自我介紹我是誰，她瞇起眼睛用手掌遮著光、抬頭看我，菩提樹下光影搖晃自我肩膀上穿透，她說她想像的我是沒有留鬍子的，然後如煙似霧的輕笑了起來。

助理先領她去錄音室，因為大夥兒都在那等了，我一個人在屋外點了根菸，想起與其他天后的相見都是在錄音室，而與阿潘的偶遇是在這陽光刺眼的午後，這太過於寫實的一刻反而讓人昏沉沉的，腦中這時響起那齣電視劇主題曲〈守著陽光守著你〉，弦樂前奏漸漸推升陽光出現，先前我還在想辦演唱會的意義，看到她來了我不再懷疑了，因為這是天意是要人讓我跟偶像合作，老天爺在幫我圓夢了。

第二次的彩排因為歌曲編排，為了呈現歌的畫面與意境，於是安排她與小朋友一同演出，場地拉回到電台，參與的小朋友有大有小全由家長帶來，而我們是下午等待她的到來，只見她脂粉未施與牛仔褲輕便裝扮，見到年紀小的孩子坐在地板上，開心的彎腰蹲下跟孩

子說說笑笑，我們都知道她有個可愛的女兒，她跟我說她很喜歡小孩子。這是我眼中好脾氣的阿潘，與她溝通演唱會的事情時，絲毫不見大明星的脾氣，是個有話直說的人。因為要將最佳狀態留在舞台上，阿潘保護嗓子說話輕聲的幾乎聽不見，聽她彩排現場的歌聲，熟悉的忽近又忽遠，原來那些時光還在，仍舊是當時的模樣，青春沒有走遠全在音符裡了。

〈情字這條路〉鄭華娟的曲、慎芝老師的詞，當年娟姐說她寫出曲之後，滾石整個製作部很傷腦筋，要請誰來填詞？後來想到慎芝老師，因為是娟姐寫的曲，大家就拱她自己去跟老師邀詞，慎芝老師很少寫台語歌詞，又加上娟姐這首歌的開端和弦是重複的，開頭的「那會那會同款」曾讓慎芝老師小小唸了一下，沒想到一個禮拜的時間就寫好了。這是我在與她細細推敲演唱會時，所獲得的意外交流，傳唱了那麼多女人味十足的歌曲，投射的情感，也許是她不為人知的女人心。

節錄歌詞 〈情字這條路〉

那會那會走來　情字這條路

回過頭才知影　歹走的路途

不願承認未倘幸福　暝暝唸著愛的歌譜

不願承認前途茫茫看無路　不願提起消息隴無

錯誤的別離

那場演唱會所呈現的華麗風格是電台的第一次，也是為了售票才有了全國性的廣告文宣採購，以及全國性的購票通路合作。在惠蓀堂舉辦也是首次，台中那時其實並沒有專業的演唱會場地，若是以室內場地來說四千兩百個位置大約是台北國父紀念館的規格，久而久之也就成為歌手舉辦演唱會的選擇，我印象中黃鶯鶯、鳳飛飛，甚至於知名的空中補給

樂團來台中也都是選擇這裡。

因為我是總執行策劃，所有的事情全都由我規劃再交辦，但電台人力有限，許多事情仍要親力親為。當時我將工作一分為二，「舞台表演」及「整體行銷」方便記憶，「舞台表演」部份包括有：演唱會主軸、音樂風格、表演曲目、燈光走位、阿潘曲目橋段、腳本內容、燈光音響比價、拍攝等等事宜，不僅要帶著助理現場比價、採購、發包之餘，還要調整燈光走位，樂團是否都依照設計，這樣的慌亂快時達到總彩時達到最高點。

「整體行銷」的部份，得先找出通路，洽談售票拆帳、曝光點、全國性電視廣告、全國性電台廣告、媒體採購，還要安排記者會場地、賓士敞篷車出借、電視廣告的拍攝等等，以及廣告文案一篇篇按照曝光時程寫好，電台廣告文案也全由我執筆，安排樂團及阿潘上電台訪問，輪番告知每個打開收音機的人。人生到這頂點已經把不可能化為可能，任何你想得到的演唱會工作內容細節，我幾乎都參與了，年輕的腦袋果然記憶新鮮。我將這份舉辦演唱會的計畫做成ＳＯＰ保存了下去，後來電台年年舉辦演唱會，但我無緣再參與。

還記得當時我們向當時的胡志強市長提出記者會邀約時，他不但答應還說要變裝成男高音「帕華洛帝」，驚訝他身為市長之尊還義氣相挺，頓時讓我濕了眼角，那時中天的娛樂節目《全民大悶鍋》相當火紅，我們請了節目上的造型師到台中，為胡市長易容變裝，記

者會時刻一到，就見他坐在我找來的贊助商賓士敞篷車上，為了讓媒體拍攝角度好看，原本坐在後座的他不顧危險的，起身坐在後座頭枕的位置，就見一身白西裝的胡市長，沒有穿戴任何保護的安全繩索，甚至當下感覺敞篷車速度過快了些，短短五十公尺的進場讓我嚇出一身冷汗。

記者會前夕高層老闆把我叫進去辦公室，先是詢問了售票情況，不待我說完就表達他希望能連續演出兩場，我當下聽不懂也無法回應，當他再說一次後，我人生第一次感到「階級」是什麼，大老闆腦中的意思是：「燈光音響舞台硬體，加上歌手樂手表演者都來了，既然可以表演一天，為何不能兩場呢？只辦一天佈景道具就要丟掉會有點可惜，何不多一天可以讓更多人來看，還可以降低成本？」……一場四千兩百個位置，兩場不就八千四百個位置？我不知道判斷野心的準則是啥？成就何種信心？竟認定八千多個座位可以通通賣光，這要是其中一天座位一半都是空的話，我是否要開放中興大學的學生進場來支持？還是號召志工團體來幫襯？當下我只覺得神奇到不行，很想問他真的可行嗎？但我想那絕不會是我要的答案，我反而還會遭到一頓數落，如電影《血觀音》片中的媽媽，嫌女兒辦事縮手縮腳的沒出息，語末還補上一句「公主命、丫鬟身」。

「我辦不到。」是我聽到自己的回答。

還記得當天我站在他價值不菲的原木桌前，解釋完難度之後，我就聽不見其他聲音了，呼嚨轟隆的打樁聲直撞我腦門太陽穴，等我回神漸漸有了聽覺，才發現那個打樁聲是他一邊拍著桌子一邊指著我的鼻子罵！後來走出他辦公室後全公司鴉雀無聲，就見到電梯口櫃台小姐在發抖，因為他們說沒聽過上頭發過那麼大的脾氣。也許他們不知道我剛剛在一個對我咆哮的人面前，被指責我死腦筋不知變通，可以賺兩場演唱會收入的，為何只想賺一場？殊不知是他對演唱會有信心，我卻對售票預期目標頗擔心，我舉了同樣是電台的同業舉辦全球音樂頒獎典禮為例，這活動卡司、歌手大牌如雲，多年下來，依然是以贈票的形式邀請聽友進場，所以後來我便開始思考其他「銷售票務」的方法。

我想起以前其他演唱會的成功模式，「贊助行銷」便逐漸在我腦中成形，當天回家我寫了份兩百五十萬的企業贊助案，透過董事長的牽線，北上與四家中小企業銀行提案。現在看當年哪來的信心哪來的膽子我不知道，我總覺得成不成局還是要提膽子一試才知道。

因為有了銀行的贊助，讓我可以消化並回饋演唱會的票，壓力少了許多，這是我人生第一次製作打造的演唱會，特地邀請爸媽小妹來看，幫他們留了最好的位置，還問他們知道明星是誰嗎？他們當然不知道，我主要讓兩老，看看這二年我在電台當ＤＪ之餘，還

做了哪些事？

邁向下一個十年，我選擇了純白來象徵「最初」與「進階」為電台迎來第十一週年，以白色嫁接在樂團及歌手身上，舞台的水晶燈之外全是一片白，連鋼琴也是白色系列，一來方便燈光營造變化塑造情境，因為沒有導演及其他人，我就是導演身兼舞台設計、曲目及走位的編排，全都是我，節目全辦下去，等一切都就序的當天晚上，演出前化好妝我跟電台另外一位 DJ 粉墨登場。

而演唱會當天阿潘唱了首經典台語歌〈桂花巷〉，是電影同名的主題曲，陳揚譜曲、吳念真填詞，筆觸很厲害，用七字格律編寫的，台語腔調和語言都必須落在那個音律上，是難度很高的經典，同時獲得金馬獎跟金鼎獎的肯定，讓滾石為阿潘發行了首張台語專輯。

演唱會當天雙主持人登場，其中一位是我，事後家人跟媒體朋友驚訝問說：「貴公司難道沒有其他人了嗎？」當然是有啊！只因公司老闆、同事、主管通通推崇我主持，大家的意思是因為沒人比我瞭解這場演唱會啊！

我在後台換好裝等待，靜靜地聽著，不由一絲酸楚，想著演唱會即將進入尾聲，許多開心與不開心即將結束，是否如第三段歌詞所下的註解，回頭看一切煙消雲散。阿潘說當年配

唱的製作人李壽全，幫她開發出另外一種唱法，以女人閨怨的吐納訴說悲哀的一生，這首歌其實很沉重，但卻是很多人心目中的經典金曲。

節錄歌詞 〈桂花巷〉

想我一生的運命　親像風箏打斷線

隨風浮沉沒依靠　這山飄浪過彼山

一旦落土低頭看　只存枝骨身已爛

啊　只存枝骨身已爛

花朵再壞　也開一次　偏偏春風等不來

只要根莖還原在　不怕枝葉受風颱

誰知花開等人採　已經霜降日落西

啊　已經霜降日落西

我曾困惑是我的領導統御能力太差，以至於統籌交辦能力太弱嗎？等我進了遊樂園產業沒多久，獨當一面的時候，才發現不是那麼一回事，後來我知道自己辦了一場多成功的演唱會，輕薄的獎金讓人難堪，壓垮我最後的稻草應該是我沒獲得一句讚許的話語，我也不知該用何種思維或話語來對抗說不出的委屈，所以演唱會成功結束後，我便火速提辭呈，邁向另一個領域了。

一次幸福的機會

不論是電台宣傳期的節目，還是當天演唱會上，能採訪到阿潘是一件夢想成真的事，這份幸運還是雙倍的，我想她永遠也不會知道，在我們心底的某個盒子，曾經裝滿許多秘密是跟她的歌擺在一起的。她跟我說起〈一次幸福的機會〉是她在飛碟唱片時期最後一張專輯，《該醒了》中的最後一首曲目，我曾在節目上問她為什麼？

「我在編排一張專輯曲目，不是靠主打非主打的順序，而是以我認為的這張專輯的情

緒來做編排，所以有時候最後一首歌並不是不好聽的。」

果真好東西是不會被埋沒的，這也成為很多人喜歡且討論的金曲，當年阿潘終於給了我答案，拿歌去問問年輕點的朋友，很多人會以為劉若英是原唱，殊不知女神阿潘才是原唱。

姚若龍作詞、陳小霞老師作曲的〈一次幸福的機會〉，回憶起當時她說錄唱過程很辛苦，因為副歌的旋律直往上升 key，是要呼應歌詞「飛」的意境，阿潘說她邊錄邊氣小霞老師的高音，讓她想拿飛鏢射她，但卻也唱得很開心，在一次專訪陳小霞老師，她說她知道阿潘有駕馭歌曲的功力，若高音能唱上去會非常好聽，我慎重的謝謝她為阿潘寫了這首歌，像是過盡千帆的悵然，還有那難以超越的成全。

節錄歌詞〈一次幸福的機會〉

在艱難的說了再見後

你真的不該再緊緊抱我

剛才還能體諒的放開你的手

不代表我就夠堅強灑脫

我們曾有過一次幸福的機會

當玫瑰和諾言還沒枯萎

別說抱歉　我不後悔

曾經逆風和你一起飛

正當我離開電台，準備轉換跑道成為媒體公關，有一天整理自己的辦公雜物，突然發現一張夾在筆記本裡手寫的信箋，是用鉛筆寫在一張淡黃色薄透的紙張上，寫給我的正是之前電台的大老闆，我驚訝的幾乎忘了這事。想起當時我在電台主持中午時段的節目，每個月卻總有好幾次遲到的紀錄，因為晚上準備節目資料，夜深人靜思緒不會被干擾，讓我更易於集中跟自己對話，卻也造就了我的生活作息與其他人不同，雖不至於耽誤到節目，但其他的工作或是會議，我總是會遲到，這樣的結果讓我自己常常頓足懊惱，不知如何面對公司其他人。

也許是一個人生活容易鬆懈，朋友說我這是太藝術家的風格，其他人難以忍受，更別說是大老闆了，剛進電台時有個資深DJ曾警告我，別學成了功夫就想跳槽換電台，千萬別搞砸了這一切，大老闆可是相當厭惡這行為，還祭出一輩子永不錄用的條款，也就是說離開後想再回來，他絕不會給機會，當時我謹記在心暗許自己別犯了底線，十幾年的廣播生涯我卻是唯一「三進三出」電台回槽的DJ，曾有位唱片公司宣傳聽到這事，問說那老闆怎還願意讓我回來，同事回說老闆可能覺得工作能力還可以吧？這位宣傳大笑「那當初為何還要讓他離開？」只能說外人永遠看得清楚。

大老闆寫來的信箋，那是農曆過後初五公司例行性開工，我非正職人員自以為這樣的場合可以不必出現，但他卻在意，信中提及這樣的事已發生好幾次，他都不知道怎麼說我了，讀完信後給我的衝擊充滿了一種「愛之深責之切」的難過，大老闆個性是相當霸氣的一個人，大半輩子經營廣播電台與娛樂事業，在許多工作事務上，要讓他聽進別人的建言是微乎其微，雖說我曾在辦公室與他「劍拔弩張」對立過，但有時他丟出來的工作也是我使命必達的幫他完成。

我開始回想他對我的一切，在電台內部週期性的會檢視每個節目的內容，一來審視節

目是否遵照公司屬性與風格，二來約束DJ避免有脫軌的言論發生，而每一季廣播市場收聽率調查報告出爐時，會針對競爭時段討論，做適度的修正與調整，這些檢討大會每週舉行，隨機取樣某節目內容，然後在全公司人員到齊的情況之下，聽完節目內容再開始發表言論建議，說穿了就是電台節目的批鬥大會，因為不能揚善棄惡，所以話都是建議，批得越狠才能有改善，我自認收聽率不差，閱聽眾也不少，卻經常是大老闆點名檢討的對象。

擔任電台規劃企劃時，不管招募業者或是尋求贊助廠商，成績均是沒讓人失望過，乃至於後來電台想規劃拉出一條帶狀節目，經營購物商品。

看到手中這封信，我明白了他看重我的用心，他不善表達讚許或鼓勵的話語，覺得我應該懂他的，對於他交辦的事，曾有人說一個空軍編制隊伍中，每個人都是飛行員都能開飛機，這時進口一台最新式的噴射機，會指定誰去試飛？一定是會找最厲害最優秀的飛行員。

我想起我離開電台的意氣用事與魯莽，忽略他對我的用心，在一個遵循師徒傳統文化的企業，「讚美」一詞經常被叮唸提醒給取代。

原來不是我不夠好，是我沒意會他看見快成形的將來。

謝謝你曾經愛我

喜歡阿潘是因為她情歌中「癡情」的情份，遠多於「歡喜」，從她獲得金鼎獎肯定的專輯歌曲〈天天天藍〉和林邊寫的〈心情〉、羅大佑寫的〈野百合也有春天〉、陳昇寫的〈純情青春夢〉、小蟲寫的〈我是不是你最疼愛的人〉、鄭華娟寫的〈謝謝你曾經愛過我〉、李宗盛寫的〈飛〉，情歌最難唱的哀而不傷，她詮釋得最好。

台灣流行音樂這版圖若少了阿潘，不知道該怎樣描寫滾石唱片的年代，她在「滾石30演唱會」憶起當年滾石唱片老闆寄給她一張國光號的單程車票，成為創業簽約歌手，她還說滾石將最好的資源、最好的音樂製作人、最好的歌曲都給了她，從此開拓了屬於她的潘式經典，這如同前面提到的飛行員射機理論一般的神奇。

記得在那次演唱會上場前，我倆在後台等待，攝影師說要幫我們拍照，我嫌自己臉上的油彩太多，也覺得自己的主持服裝滑稽，不想拍照，天知道！我當下是上台前緊張的手心出汗，她看出來並跟我說，沒關係你這樣很好啊，同時秀出她華麗的英式造型袖口與我合照，貼心的安慰我說很有貴族的味道，語氣溫柔又輕鬆，很是安撫我的躁動。

認識她那年新聞上全是她感情觸礁的消息，但我想扮演喜鵲，更執意熱烈邀請她合

作，許多人會覺得她冷冷的，但她能唱出情歌的細膩，與無法假裝的靈魂，她說在她的歌聲裡，她不是一個寂寞的人，反而覺得很安全；許多人聽她的聲音感到寂寞感到落寞，找到她特有的情緒，會想起你特有的過去。

謝謝阿潘讓我在妳的音樂裡，可以很誠實的做自己。

節錄歌詞 〈謝謝你曾經愛我〉

謝謝你曾經愛我　當我同樣被遺忘在黃昏之中

現在我才知道　當初你有多傷痛

謝謝你曾經愛我　那是當我真正愛過的以後

現在我才知道　當初你有多難過

謝謝你曾經愛過我　你的付出　我曾不明瞭

謝謝你曾經愛過我　現在我什麼也不想說

謝謝你曾經愛過我

如果現在你遇見落寞的我

請給我一個擁抱 不要拒絕我

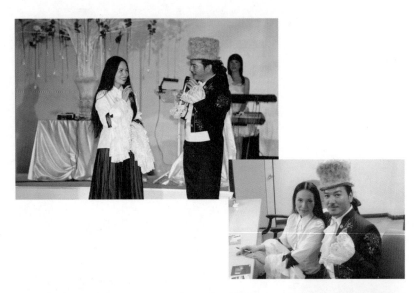

成真的夢，是用了多少淚堆積出來的，

　謝謝你曾經給我一次幸福的機會。

09

琴韻絆情運

：蔡琴

她是收藏家用來鑑賞頂級音響的發燒片，
沒有唯二只有唯一。

「我是一個唱歌感情很豐富的人，你說在新歌放進感情當然會啊！不過！我還是希望大家，別那麼世俗的覺得，這歌就是蔡琴在唱她的前夫。」二○○○年她來我節目時她這樣說。

張愛玲的愛情經典語錄，以「低到塵埃裡，然後開出花來」比喻愛情中的自卑與微塵般的渺小，這種不對等的感情是不是愛？沒人知道，倘若說出「十年感情，一片空白」該怎麼不卑不亢的回應將近三千六百五十個日子，「我不覺得，我覺得我是全心全意的付出。」她這樣說。

「蔡琴」在華人音樂圈不單單是響亮的名號，歌壇幾項紀錄很難超越，她更像跨了四個世代的「符號」，從七○年代的民歌、國語專輯、經典老歌、電影金曲、經典台語、福音歌曲等，發行專輯超過上百張之譜，仔細一想還真印證了前無古人後無來者。

這些年她藉由在演唱會或是商演上，以「男歌女唱」的方式挑戰各類經典，不消說也發現這些歌透過她的嗓音，詮釋後彷彿讓我們聽到一首新歌，檔次提升了也變得高級，這選曲上的巧思不說別的，二○○○年她發行《遇見》專輯，六首新歌加上六首男歌手的主打歌，她獨特的女中低音像是被溫燙後的醇酒，蘊含著細緻擴散開來。

採訪那天，除了宣傳助理之外沒有其他人隨行，她不施脂粉的來電台，真的就像民歌手的打扮一樣，我問她說這是她私底下的樣子嗎？她不施脂粉的來電台，真的就像民歌我趕緊說，看妳這樣我就放心了，她哈哈大笑說什麼意思？她說對啊！怎麼了嗎？她小心而謹慎，今天打扮與我想像不遠，瞬間壓力也沒那樣大！很怕她穿得太隆重或正式，我不知如何招架，她聽完異常的開心起來，我開場說今天大美女來了，她噴一聲，「各位聽眾他今天一定沒戴眼鏡，所以看得不夠清楚！哈哈！」

「我說蔡琴漂亮，是因為站在舞台上的她就是有辦法凝聚全場的焦點。」

「哎痾！」她噴了一聲。

「我覺得你為了今天，已經做了兩個禮拜的功課對不對？才能寫好又背出這樣的話！哈哈哈！」她故意嫌我，但我能察覺她開心極了。

她幽默風趣、見多識廣，絕大部份來自演藝人生，自大學時期就進入社會，自此也沒再離開過演藝圈，這圈子的冷暖她比誰都清楚，有位還活躍在舞台的資深前輩說：「以前我跟蔡琴在秀場做同一檔秀，不管是主持人訪問或是觀眾反應，表現出來就是比較寫實，在舞台上她練就了自嘲的本領，她的自信是自己訓練出來的。」

大多數人認識的蔡琴來自她的歌聲，不太曉得她也曾是廣播人，是中國廣播公司每個

禮拜天中午十二點「日正當中」的主持人，當年蔡琴出道一段時日已不是歌壇的新人了，但她是第一位加入廣播節目主持的歌手，節目以音樂、星座及專訪歌手為主，有人說她影響了那一世代人的文藝審美觀，後來鄭怡也加入中廣主持帶狀節目「綺麗世界」，聰慧的女人言之有物，不會只是電台的擺飾，而九〇後以歌手身分開始經營廣播節目的有像是萬芳、趙之璧、汪佩蓉、阮丹青、魏如萱。

在我「音樂人聊天室」受訪的藝人中，她是少數我認為說話最得體的女人，她用詞精練、展露智慧不踰越，更在廣播上懂得運用看不見的聲音魅力，凝聚並牽引著聽眾的情緒，尤其聽她推崇讚揚人物或是介紹故事，你都能聽得出那層次分明的寓意，同是身為主持人的我常常讚嘆佩服，會說話與說好話皆有所不同，關鍵來自於「邏輯」。

曾經在陳志遠紀念音樂會上，她以知性的口吻介紹〈最後一夜〉──

「今天晚上我演唱的歌曲只有一首，我格外的珍惜這首歌，它跟一位神奇的女人有關，在這個世界沒有一個人見過她，但是每個人都認識她，沒有人跟她相處過一分鐘，但每個人都喜歡她，這就是音樂與文學的魅力，白先勇老師筆下所創造的的女人，陳志遠老師譜的曲，電影《金大班的最後一夜》。」

這是蔡琴離開海山唱片加入飛碟唱片的首張主打，若說〈恰似你的溫柔〉讓她從校園

出道，那麼〈最後一夜〉讓她真正進入燈紅酒綠的演藝世界，蔡琴在飛碟時期的轉變頗大，她摘掉她厚重的近視眼鏡成為靚女，不是海山不會經營她，早期唱片公司企劃能力不夠強，導致發片就只想憑主打歌搶市場，飛碟為她企劃的專輯，主題概念較強的經典像《傷心小站》、《火舞》、《人生就是戲》，雖然國語老歌動聽，公司仍讓她大膽的嘗試「台語老歌」，對於一個外省家庭長大的孩子，她的咬字、唱腔還有過場的抖音，是完全的台灣味聽不出眷村味，早聽聞她是個用功的歌手，離開飛碟前的最後一張《太陽出來了》，是我認為成熟度很高的一張專輯，雖然唱片公司老愛把悲情強抹在她的身上，提醒大家她那段挫敗的婚姻，但這她也同意的嗎？

坐在錄音室說著對她的觀察，當過於興奮的我低頭拿專輯時才發現，我們僅僅隔張桌子面對面的距離，哇！近得讓人臉紅心跳，我以主持人與歌迷的身分近距離看她，那別人呢？她的前夫呢？三千多個「柏拉圖」沒有性愛的距離到底是有多遠？男人到底還是輸給顏值？要不知心相伴就好？一條雙向街走了十年，兩人終究走不到彼此，最後直接走出了局。

一九九五年點將唱片才剛發行蔡琴《午夜場》新專輯不到一個月，震撼的離婚消息佔據整個新聞版面，工作停擺也造成專輯幾乎沒有宣傳活動，這張專輯無論是在音樂風格、

編曲節奏、配唱情緒皆呈現出一種「極暗黑系」，我稱之「孤獨美學」作品，這是巧合嗎？

除了沒快歌之外，連加快節奏的音樂都沒有，更別說會有勵志人心的歌詞了，專輯中一再被媒體提起的主打〈點亮霓虹燈〉和〈香菸迷濛了眼睛〉固然精彩，而我卻鍾愛她翻唱邵肇玫的〈雪歌〉，以及我認為也可以做為「孤身走我路」的〈心上沒有人〉。

節錄歌詞 〈太陽出來了〉

有些時候竟然沒有心情聽完一首抒情歌

嗯 是不是感情的隔夜飯愛放的太多

早晨的枕頭邊總留下昨夜的心酸淚

每一封離別的信都有了心碎了的血腥味

太依賴感覺就難免後悔

只恨不能邀請天下所有斷腸人來喝一杯

啊 只能夠一個人躲起來偷偷的自己醉

朋友認為我的感情就像彈在碗裡的煙灰

某個人經過時它就是飛起來又讓我流淚

忽然想起你

蔡琴轉戰舞台劇，我則正式踏入電視媒體產業，也就是進入「有線電視」，電視台告別老三台壟斷的現象，開始全天候二十四小時新聞放送，更有電影台、日本台、旅遊台、卡通台、運動台等等，讓選擇多元通通吃到飽，原本的系統台業者慢慢轉型經營地方小有規模的系統電視台。

而有線電視法規定，有線電視業者必須提供十分之一比例的頻道，供給公益頻道以及多元的地方自製節目，所以我進入的「有線電視」節目部是台灣少數幾家可以自己製作新聞、節目的單位。

我進入「製播中心」從最基層的攝影助理做起，因為沒有任何基礎，幾乎是從頭學起，

製播中心底下節目部的編制有導播、後製剪接、攝影師、美工、企劃、企劃助理，除了導播之外所有人都是身兼多職，節目部將節目劃分為棚內節目及外景節目，靜態的花藝節目、腳底按摩、命理節目等等，棚外錄影則有遊戲類節目、晚會錄影轉播等等，可別小看這些節目的類型與在地性，就是因為這些優勢，收視率還挺高的。

台內的文化其實是依循傳統，承襲「前輩制」、「師徒制」，電視產業就是個傳統產業，內部組織許多思維仍沿用「前輩」、系出名門的「專家」或媒體出身背景的專業人士，電視台皆奉為「座上賓」並請益或是延攬他們。公司派了資深攝影師讓我跟著學習，等同師父帶著我這徒弟開始摸索這一切。

熟悉一段時間後開始挑戰與執行棚內攝影，除了最底層的我之外，上頭還有兩位也是資淺，但擁有超過一年的攝影助理經驗。棚內三機作業，除了二號機定機不動拍攝最大畫面之外，其他一、二機分別捕捉特寫、主持人畫面為主，棚內靜態節目一般都是三十分鐘的長度，但佈景道具、機器架設、打燈光補燈、麥克風試音、調畫面顏色、細節彩排的前置作業，反而會耗去較多時間，身兼多職的工作其實就是繁瑣，需要仔細與耐心。

讓人期待的是錄影時可以進棚站著操控攝影機，我在系統台工作沒超過兩年，直到離開攝影依然沒有完整學會拍攝的細活，跟我這方面的駑鈍有關，但上頭「前輩」看出我的

心急，反而要我馬步先蹲好，直到我的前經紀人發掘了我其他專才，要不然這輩子我可能都無法理解，為何我不是攝影師的這塊料？

「導播」是攝影組中的「大前輩」，除了創台時跟著大主管被延攬來之外，個人作風也是相當暴風狂雨的，能力很強脾氣不小的他經常一副撲克臉進棚，白皙的臉上沒有笑容，很嚴肅的他有纖瘦的身材，喜好穿緊身的皮衣皮褲，做嬉皮的打扮，只有錄影前才會出現，因為受過老三台電視台的洗禮，專業知識之強還真是其他人比不上的，但也因為這樣對於我們這些攝助沒給過好臉色，一個鏡頭不對或是偏了，耳機中馬上傳來三字經問候老母，導播不記攝影師名字只會喊號碼，在主控室全身緊繃，被大家關注的氛圍中，我們都成了工具人。

「一號機你睡著了嗎？沒看到人在移動啊？手斷了要講啊！我操！」

「三號機你ＸＸ的給我這個什麼爛畫面？我靠！」

「一號機快點進去跟上！特寫！媽的！」

「三號機你在幹什麼？晃什麼晃？」

雖然我跟「大前輩」沒啥交集，但似乎他越罵得兇我技術越來越習慣且喜歡這種互動模式，雖然我天天有節目可攝影，卻也天天進了攝影棚被他問候老母，日子久了我根本就

越順手！

比我早進公司的攝助「芭辣」挺怕他的，明明我比較菜，「大前輩」唸我的次數都沒他倆多，不管是在棚內或是棚外作業，我在想是不是我有師父罩著，其他兩位跟我師父大的原因，不得而知。只記得那天晚上九點鐘的現場要 Live Show，晚上八點就把棚架好一切妥當，當晚我是一號機捕捉主持人跟來賓互動畫面，芭辣比我資深所以是三號機捕捉特寫鏡頭，二號機是固定大畫面切換使用，基本上不需要攝影師，棚外才需要，我其實沒瞧出芭辣他當晚的狀況，九點節目進行到七、八分鐘左右，就聽到 Intercom 傳來導播聲音，「二號機是怎麼擺的，位置有點偏，三號機你過去看一下。」

晚上除了節目部留下來加班，沒其他人了，棚內還有節目企劃跟佈景美工，挑高的攝影棚通常就只有場景跟來賓身上最亮，其他地方都是暗的，只見芭辣先鎖好機器頭防止晃動，確認後跨過地上許多大小的訊號線，小心翼翼不能發出聲響的走到二號機確認，我專注我的鏡頭上才一會功夫。

「二號機你在幹什麼？左邊，你那是……哇操！二號機二號機！講不聽！我操你媽ＸＸＸＸＸＸＸＸ！」

幾近瘋狂的尖銳聲傳出耳機和棚內，聽得格外清楚，連女主持人都看我一眼，然後就

聽到更大的聲響「砰」的一聲，把所有人嚇壞了，專業的來賓果然專業，繼續看著鏡頭介紹他的產品，女主持人偷瞄看了一下，趁空檔我看見芭辣躺在地上，不一會慢慢坐起來揉揉頭，站起來找掉了的Intercom後再去扶二號機，確認鎖好走回三號機，我透過一號機用眼神跟嘴型跟他示意問他怎麼了？他專心看著攝影機上的視窗，知道我在看他，他瞄了我一眼跟我搖搖頭。

節目收棚時大家關心芭辣想知道怎麼了，他只說可能太累，又站在導播室的玻璃前，透過玻璃他看到導播跟副導還有音控師，盯著他的眼光，他控制不了自己的緊張，是讓他暈眩倒地的原因，知道他不得不說謊。因為執意在欲斷的鋼索上行走，無法逃避將迎來一場災難。

天使不夜城

一九九八年《天使不夜城》成為果陀劇場的傳奇。這部改編劇本以為是喜戲，結局卻

是個大悲劇，華麗的夜總會場景，以及鮑比達老師的恰恰、曼波、浪漫拉丁音樂，陳樂融老師的歌詞，會唱會跳的歌舞劇演員全都在這了，製作水準不輸百老匯好看極了。早已有金曲獎、金鐘獎肯定的蔡琴，投入《天使不夜城》引發的震撼與口碑，打趴一堆看衰她的人，當時買票進場的觀眾不少，主要也是衝著蔡琴的招牌，首場演出後好評炸裂開來，獲得媒體一致的推崇，讓許多買不到票的朋友狠狠地跺腳。

蔡琴在節目上聽我這樣說，她歸功梁志民導演讓她像新人一樣的從頭學起，像是舞台發聲練習啊！我說這也要重練？她又張大了眼睛不置可否的說：「那當然啊！雖然有掛耳麥，但是你必須清楚地讓最後一排的觀眾，跟第一排的觀眾所聽到，大約是要一致的！」

隔年梁志民導演來上節目時，我問他真的常在晚上接到蔡琴的電話嗎？一開始就是鎖定蔡琴嗎？梁導點點頭說：「是她的想法沒錯，她在電話中先起了故事的頭，再約碰面又再聊了快二十個鐘頭，等初步的故事架構出來時，我那時還沒有想到，蔡琴她其實是想演女主角的。」

那是她的企圖心。原來醞釀這齣戲她想很久了，聽說蔡琴一直在上表演課，說是為了演唱會儀態好看。進入果陀劇場後從舞台走位、唱歌、說話、記台詞到丟本上舞台總彩排，從頭邊學邊問，連生活作息、飲食起居都配合改變，成果全都展現在舞台上了。

當年我是買票進場，只見她又唱又跳、又哭又笑的，驚訝她的體力跟渾厚無瑕的好嗓音，舞台上的活動量這麼大，唱歌會喘那是必然，又是貫穿整齣戲的靈魂角色，近三小時的演出，蔡琴絕大部份的時間都是在舞台上的，更別說在唱跳緊湊、笑料百出的劇本中，她還要將風塵女郎的人格特質立體化，這讓我看過演出後，對蔡琴的認真專業表現，可說是由衷的佩服，除了她之外，夜總會不得志的王柏森、風塵女郎陳幼芳、顏嘉樂全都是舞台劇專業級演員。這部改編劇本對其他角色的著墨，不是輕描淡寫的帶過，非常用心的著墨編寫，但焦點目光仍舊還是停在主角蔡琴身上。

風塵女郎有個覬覦她錢財的男朋友，有天帶她到河邊先問她會不會游泳？然後騙走她錢包再直接把她推下河，當年看到這段演出時，可把我們全場觀眾給笑翻了，這超荒謬的情節還真的只會出現在舞台上，她一身狼狽回到房間，驚嚇之餘掩面大哭，哭到抽搐淚流不止，她這段的心境可說是這齣劇的重點，也難免讓人猜測與她的感情有關。

她在特種行業上班，當每個男人色慾薰心、嬉皮笑臉蹭上來時，還不都是為了她的錢跟肉體，便宜佔盡得手後，開始鄙視她的行業，這些拿了錢還嫌她髒的渣男，全都狼心狗肺的不顧情面，但她被哄、被騙、被糟蹋，再被哄、被騙、被糟蹋，永生永夜的循環著像

被禁錮，偏偏是她自己不想掙脫，因為那樣就沒了男人，沒有男人也沒有愛情。

沒有人愛寂寞，沒人想孤單過一生，抹乾眼淚心想，在這個世界上總會遇到一個愛她的男人吧？她想，因為她對愛仍舊渴望，對人充滿期待，儘管愛情全是酸澀的磨難，她經得起磨難只想得到「一輩子」的承諾，說出了滿腔的愛卻沒人愛，當年在看這段時，很難不聯想到她跟前夫。

果陀說這戲在北京首演時，前面熱鬧唱跳，但大陸觀眾不習慣只冷眼觀看，不像在台北，直到這段蔡琴獨角戲登場，開口一唱畢，全場起立爆出掌聲如雷，北京媒體封她「絲絨歌后」是這樣來的。

原聲帶的版本都沒有那晚上唱得好，聚光燈打在舞台中央蔡琴的身上，全場鴉雀無聲，她垂著頭看不清楚臉，當她開口慢慢從陰影中抬起那張哭花的臉，她愛的勇敢與無懼，一字一淚泣訴這最直白最動人的渴望，很難不讓人聯想到她真實的婚姻。

節錄歌詞 〈沒有男人的房子不算家〉

一個家　誰不想擁有一個家　天塌了下來都不害怕

有爐火　有燈光　看夠了臉色可以回家

一個家　誰不想再有一個他　其實你也在乎

有個男人　看透你堅強外表下　還是個小女人

我至少敢承認　我依然幻想依然在奢望

有一天　能披上他的白紗

至少敢認真　用我的青春換一個願望

每夜　有男人為了我　準備好他的溫柔　回家

《天使不夜城》每場哭戲都來真的嗎？說完我假裝轉頭調音量，我知道這行徑太俗辣

不敢看她，她驚訝的先白了我一眼，「哇賽！你真的⋯⋯閃一邊去⋯⋯」

我趕忙說有聽眾也想知道，趁此激她看能否為專訪加點火花。

「那⋯⋯那當然是真哭啊！情緒一來我可是感動的真情流露了呢！這哪能作假啊？你要我假哭還真做不來呢！是每一場喔！」果然說得咬牙。她下巴微抬，我能感受語氣提高的女子，正用她的厚唇在跟我抗議，仍不忘提醒大家，真真假假的情節別搞錯了。

「但我還是要聲明，舞台上那些都是戲，那個不是蔡琴呦！不然又要讓人家誤會了！」果然女明星都是不能被激啊！

「那你有哭嗎？」蔡琴看著我試探的問。

「有啊！大家都在哭覺得很心疼，妳實在是太厲害了。」

「哇嗚！欸聽你這樣說，我覺得你真的很有眼光耶，這讓我覺得當初決定去演舞台劇是對的。」果陀不是以歌舞劇為主的劇團，卻常常在歌舞劇本中找到自己的票房，探究原因「好的劇本、好的演員、好的音樂」三者俱全的話，要獲得好成績其實並不難。

成為一個勇於嘗試的藝人，不能只是「擁抱舞台」那般簡單，看似相同的舞台差異在於「高度」，是站上舞台看出去的「演出視野」，她深知這兩兩相加的魅力，卻被媒體說她歌唱事業觸礁「轉戰」舞台劇，這一道道看似過不去的坎，也只有自己知道會痛在哪裡！

說起那時的蔡琴，感嘆她不得不勇敢。

最冷的情人

在電視台的工作越來越多，外景棚內班表是排得密密麻麻，業績長紅是忙碌的原因之一。

外，今年電視台接下開台以來最大一檔的合作案，來自台中市區知名百貨公司，當年的遠東百貨發生祝融事件不到一年，位在一中商圈內的新百貨公司開幕，空橋連結三大館儼然成了台中市新的地標據點，不但是台中人逛街的首選，一到週末更多人潮來自中彰投的朋友，從停車場入口開始排隊看不到盡頭。

百貨公司的行銷策略，就是要維持穩定且持續成長的業績，開創與地方有線電視台合作，推出趣味競賽的電視節目《冠軍王》，有高額的獎金，還有趣味的競賽遊戲，節目設計以百貨公司內的品牌產品為主，活化且深入的刺激購物慾，兩年的合約節目每週拍攝一次，重播四次，分為棚內及棚外錄影，我還記得攝影棚就搭在百貨公司的最高樓層，後續在這個攝影棚又開出了好幾個節目在這錄影，像是當年電視台很喜歡找文學作家擔任主持人，在名律師邱彰的介紹之下，專門寫兩性的作家苦苓，在這開新節目《疼惜女人》，節目做完一季就去無線台了，我的前經紀人看到苦苓的模式，開始鼓勵我該往不一樣的路走去。

《冠軍王》因為分為外景闖關與棚內競賽拍攝，全都是趣味競賽的單元，像是「萬元採購商品」、「美食大胃王」、「支援前線」、「益智搶答」等等，那時拍攝手法不像現在，受限三機拍攝作業陽春，所以比賽分開拍攝以時間算分，但每次開機都是上演百貨樓層的追逐戰，攝影師扛著十五公斤的攝影機跑，機器上接的訊號線又粗又長，那時沒有無線，所以必須配一位攝影助理跟著跑並拉線排除障礙，有時為了鏡頭，攝影師會看不到周遭狀況，這時助理就需要幫忙拉褲頭皮帶，以免發生意外。

導播通常把我指派跟著自己的師父，我師父「趙哥」是個綁馬尾話不多的老實人，原本在台北電視台上班的，結了婚有了孩子後兩夫妻決定回家鄉買房子，給孩子較舒適的成長環境，攝影技巧厲害的他不太會教我，常常在我使用機器時會默默地在身後關注我，偶而過來說個兩句話就看我操作，做對了再飄走。有一次在拍攝店家內調整拍攝位置，導播指揮我要這要那的，使我手腳亂了方寸，導播便開罵，他忽然跳出來跟我一起做，導播隨即閉嘴，這護我的動作讓眾人大驚，當下儘管眼眶模糊但心是暖的。

常被罵的芭辣，他是科班出身的攝影師，卻在公司幾位攝影師中排不上前段班，皮膚黝黑、平頭、四方臉、中等身材，臉上有些許鬍渣老是刮不乾淨，三十歲的年紀說起話老

氣橫秋的，加上喜歡穿襯衫配高腰牛仔褲，很多人以為他四十歲，他有個交往三年多的對象，說是他的初戀，**對方**條件不錯進公司前就交往了，也因為這點他經常接到一通電話，就急著找人事請假，有天公司儲藏室需要整理，找不到保管鑰匙的他，直到隔天才出現，我問他好久才跟我說，他陪**對方**跑業務去了，我一聽傻眼。

對方是傳統產業的第二代也是芭辣的初戀，老實的芭辣在酒吧遇見了**對方**，人家只是要「一夜」芭辣要的是「一生」，一切的不對等仍舊發生在觀念上，但床上彼此離不開彼此的身體，情慾如煙撐得滿室春香，時間久了也懂得相處之道，直到有天一張業務簽單讓一切亂了套，原來與芭辣回家的那個晚上，**對方**就已經先跟**陌生人**在酒吧交換電話了，電話寫在那張業務簽單上，而芭辣竟在意這段三角關係中，他是不是第三者？這時候還有時間爭排名啊？

我嗆他也提醒他，你根本就在玩火，可是**對方**卻在追**陌生人**，芭辣沉默跟公司請了假，後來斷斷續續聽到他們分手又復合的消息，而**陌生人**始終像個藏鏡人沒有再出現，但芭辣說他能感覺他們仍舊是在一起的，關於這點我同情芭辣，且不管**陌生人**的心態是否也在等待啥？最渣的是**對方**有天在朋友聚會上炫耀被多人追逐，還說其中一人是芭辣，完全不忌諱讓他聽到。

一段關係變成溺愛愛就會失控了，就像有些隔代教養常會把孩子養成怪物。

愛斷情傷

過完年芭辣回到工作崗位時出了車禍，左大腿被削去了好大一片大腿肉，在醫院躺了一天後，醒來看見**對方**守在旁邊，下午還跟醫生大小聲斥責，見到他醒來抱著哭了一回，**對方**說要照顧他到好起來，我去醫院探視看到芭辣久違多時的笑，超開心的一次，這個鄉下孩子退伍後進公司，對這個社會仍舊保有單純。

要出院的前一天芭辣在醫院等著**對方**，卻沒見到人，撥了電話一直進語音，等到晚上探病時間都快過了，他迷迷糊糊打著盹，有人進來好像在幫他收拾東西，他以為是**對方**才正要張口，房內日光燈管在頭上吧嗒吧嗒的閃著，閃出兩個人四目交視，那個人先移動轉身發出點聲響，芭辣定定的看著才認出，是那個**陌生人**，他曾偷偷見過一次的**陌生人正站**在他面前，靜默一段時間突然開口說，**對方去機場接他爸媽的飛機，跟爸媽週末留在台北，**

對方請他來幫忙收換洗衣物，明天出院的時候對方才會來，芭辣靜靜地躺在床上看著陌生人幫忙收拾，一句話都沒說，等那人走了，他才掩面哭了出來。

週一見到芭辣來上班，錄影班表是《冠軍王》看來又是一天外景攝影，我邊收線材邊聊天，他的回應感覺心不在焉的，我們在百貨公司頂樓十五樓拍攝「創意降落傘」單元，百貨公司為了炒端午節立蛋的活動，特地提前在四月舉辦從十五樓將新鮮雞蛋以自己創意包裝，只要在規定的定點落地後，打開包裝雞蛋不破，直接取走一萬元獎金。

近五十組學生年輕人參加，有的用降落傘、有的用彈簧，還有人用棉被、報紙、保麗龍，而那天風很大一半以上都沒有落在定點，因為是三機拍攝除了二號機在對面大樓拍全景，我師父「趙哥」跟芭辣在左右兩側捕捉特寫還有追焦的鏡頭，導播要我今天當芭辣的助理，頂樓的護牆高低不一，芭辣拍攝位置的護牆比階梯還矮，一彎腰上半身都出了牆邊了，風很大，導播一直要他「跟焦」別跟丟了。

拍攝過程算快，除非樓下打開雞蛋是沒破的拍攝才要停下，太陽好大熱得讓人焦慮，眼看過去一大半剩下了十組參賽者，這位老兄做的是降落傘，丟出時手黏了一下降落傘飛偏了，正往芭辣左肩飛去，突然一陣不算大的風，不但吹歪了降落傘的路徑，也把芭辣嚇得抖了一下，整個人上半身因為肩上的攝影機有十五公斤的拉扯往牆外跌去，我也嚇了一

跳，我的左手因為盤了好幾圈的傳輸線跟芭辣的攝影機相連，所以拉著他，右手是師父教我的老方法，整個手掌心插進他腰上的皮帶與褲頭間，即使如此我發現他好像往外掉的幅度越來越大，但他似乎人是癱軟的，所以那當下我使盡吃奶的力，就在我看到芭辣的攝影機好像已經滑在右肩時，幾位學生參賽者幫我伸手抓他拉回來。

我手還在他的褲腰上狂抖，心還在狂跳著，抽離了手鬆脫線材我靠牆蹲下，他才回神說剛剛在拍攝時，不知為何他的右半邊臉頰及耳朵，被攝影機的電給電了一下，不是電量的那種但會麻一段時間，無法思考的空白，心想他震了一下原來是被電到？

坦白說我不信，我用最壞的道德去判讀他最單純的心思。

拍攝完回到補習班樓上的總部，旁邊就是學校，儘管樓下是一中商圈，在十七摟的攝影棚卻異常的安靜，我問他今天還好嗎？他突然問我說為何要拉他？

芭辣你在說什麼？你自己聽聽你在說啥？

然後他又重複今天一整天不下上百次的動作——掛斷來電、掛斷來電、掛斷來電、掛斷來電，我們兩都知道來電者是誰，我邀他去十七樓有個隱密的陽台抽煙，是攝影牆布幕後方，開闊的前方就是台中公園的方向，季節還未到卻有幾隻春蟬先出來透氣，沒有合鳴所以顯得虛弱，暮色正漸漸由土黃轉為淺灰，像極了這兩位抽煙的青年，一切都在進退兩難。

正想說電話沒再打來時，芭辣的手機燈號又亮起，是當時很流行的Motorola摺疊機，握在手裡就像一個剛從海裡撈上來的蚌殼，之前覺得精巧時尚，現今倒覺得像是個燙手的山芋，即使燙手他還是緊緊抓在手裡怕它飛走，突然！我看到芭辣打開手機，燈亮了訊號顯示通話中，然後芭辣打開後一直看著藍色小螢幕，我站得近也看到藍色小螢幕裡名字，芭辣知道我在看也沒閃躲，手機那頭依舊靜靜的不出聲。

啊！我大叫不是被煙燙到，而是我看到芭辣開始把玩起手機，俐落又耍帥的翻轉摺疊機並在手中拋接一次，我看著手機摺疊的外型再翻躍，就像是看到一隻小鼴鼠在他手上被拋接，肥胖的身子快折在一起的瞬間，他以鈴木一朗的滑球姿勢拋了出去，我大叫還是來不及了，就看到小鼴鼠俐落的身子飛在一中街補習班的上空，飛過豪大雞排、滷味、波霸奶茶直到拋物線墜落，沒看清楚落地的那一瞬間是生是死？

天算是全暗了下來，趕緊鬆開剛剛抓著欄杆的手，一中的同學們穿著制服出來覓食，三三兩兩推擠著、打鬧著，同學們放鬆的笑容真的是開心，曾經我們也有過那種笑臉，這也才十年職涯，白霜已爬滿臉，笑聲漸漸去不代表不會再來，初戀卻很少會修成正果。

雖然陽台沒開燈，但招牌微光映著他的臉，坦白說這要是以前肯定是耍賴的求爺爺告奶奶要我幫他代班，他異常的冷靜讓我意外，他不是裝出來的，因為臉部線條不是緊繃的，

他說當他看到陌生人出現時，一切的答案就已經瞭然於心了，似乎也沒什麼好爭的了，就像蔡琴看到楊德昌與另一個女人一同出現時，當下也是選擇放手。

情願孤獨

採訪的底線到底在哪裡？像我曾故意傻問小S〈愛不持久〉所說的男人是誰，大S在旁便迫不及待的搶麥克風說，還會有誰就是某某某啊。白冰冰來上我節目，那天正好有新聞與她相關，電視台媒體想進來搶採訪，我看三家媒體鏡頭全對著她，我故意問她夜深人靜時會想起誰嗎？她止不住的淚滂沱而下。順子來時宣傳下了感情封口令，我問題問得含糊，其實我是故意口吃，讓性子急的她熬不住了先搶話說：「狄安！你是不是想要問我感情的事？沒關係！你可以盡量問！沒關係！」

那蔡琴呢？採訪的過程中，時不時她前夫的影子會跑進到話題中，鑽進我腦海，我不知道要如何避開不提他，要避開這條頭版新聞嗎？我掙扎得很，專訪很順利、聊得很過癮，

眼看時間快到了，我拿起了這次的新專輯，我注意到很少人敢翻唱陳昇的招牌歌曲〈把悲傷留給自己〉，「沒想到讓蔡琴唱成了新歌，這歌中可有妳蔡琴的悲傷？可有放進了妳的感情在裡面？」好樣的！果然出招了問出了犀利的問題！

「當然啊！我是一個唱歌感情很豐富的人，那所謂新歌中帶感情，是當然會啊！噴！我還是希望大家別那麼世俗的覺得這歌就是蔡琴在唱楊德昌，在唱她的前夫、在唱她被甩。」哇！來了來了！我驚呼！

「不是這樣的，每個人都有很多不同的感情，像是父母的感情，子女的感情，朋友的感情，我的人生也不是只有我前夫，當然他也是我人生很重要一部份，精彩的故事之一，但我人生不是只有這一段，唱歌的情緒多多少少會有一些，我還是會靠著他當年給我的折磨，借用那樣的經驗來詮釋其他的歌曲。」

聽完這一大段我才悠悠吐口氣，心想也太精采了，我大膽地問起她那段日子的煎熬與心情，她一字一句慢條斯理的說：「說實在的我現在回想到離婚這件事情，真的是給我很大的打擊，離婚五年竟然讓我心情壞到，差一點成為乳癌的患者，當我一想到這真的覺得太划不來了，太划不來了你知道嗎？」鼻酸了！

「我現在就不再鑽牛角尖，所以很怕出這張專輯會讓人覺得我的情緒還陷在裡面跳不

出來，欸！以為我跳不出來，另外我又很怕被那個人知道了，也就是我的前夫會開始說，妳看吧！妳就是個笨女人！栽在我的手裡，認為我就是那樣，其實我才不是這樣的呢，我的人生不是只有屬於那個男人。」

二○○○年她帶著新專輯《遇見》來到聊天室，這時候的她跟楊德昌導演離婚已經五年了，三年後她展開世界巡迴演唱會至今不曾停歇，曾有兩套演唱會有不同的劇本同時在大陸巡迴的紀錄，二○○七年楊德昌導演離世的同月，她出現在台中圓滿劇場的「清音台中民歌會」受胡志強市長邀請壓軸獻唱，當天從媒體到歌迷都在猜，今晚哪首歌是她唱給前夫聽的？

「今天喜歡聽音樂的朋友來到現場，我覺得好棒喔！大家喜歡聽我的歌，不曉得對於歌曲後面這個唱歌的我瞭解多少？」她意有所指，那話卻讓我稍稍懂她了。

她十年的婚姻一直跟這個人掛在一起，直到前夫離開，媒體還想知道她唱哪首緬懷前夫？卻沒有人想問她心裡所想的，當晚五萬多人躬逢其盛，包括胡市長的夫人曉鈴姐也在場，我想起她曾告訴我楊德昌說她是個笨女人。蔡琴那晚看著台下的胡市長夫婦，看著鶼

鰈情深的他倆各用一隻手合力鼓掌，藉他倆帶出一段話，她說胡市長老愛說曉鈴姐太笨，

是個傻女人，可是啊在這個世界上，有哪個人是真的傻，是真的笨？

「人有時候就是要傻一點，因為傻才有空間產生一點智慧！」

節錄歌詞 〈情願孤獨〉

我曾嘗試去走　你要我走的路

而我卻在半途　領悟了這場錯誤

錯是愛的開始　一切來得太匆促

錯是愛的結束　你我又情願孤獨

也許你我就該如此孤獨　各走各的路

也許你我就該如此結束　不再相屬

只是漫漫的長路　不知你將身往何處

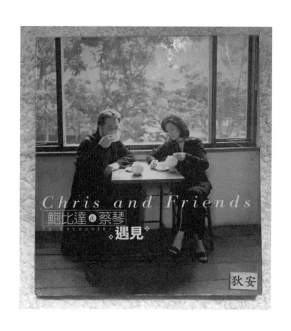

如果有一天忍不住問起、你一定要騙我、
別跟我說、你最愛的那個人不是我。

10
恬恬的女人

：黃乙玲

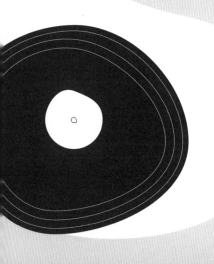

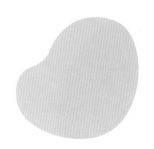

恬恬的人 情緒在臉上，
恬恬的女人 事全放在心上。

二〇〇二年獲得金曲獎台語歌后肯定的黃乙玲，帶著《無字的情批》她第二十二張專輯作品上節目，上一張《感謝無情人》是她的第一座金曲獎，也是我與她的第一次電台專訪，接續好幾張專輯訪問的機緣，也跟她有了在錄音室訪談之外的合作與觀察。

得獎後唱片公司老闆的邏輯鐵定是乘勝追擊，希望合約內有新歌就趕快發一發，但像這種經過金曲獎肯定的歌手，會對自己作品更有想法與要求，尤其是處女座歌手（像張清芳、蔡依林），這星座的人其實不難搞，先別誤會她們，你只要能說出專業性的建言讓她信服、令她崇拜，多點耐心等待，最後端出來的作品會讓人驚艷，這兩張專輯的發展就是這樣，是她演唱生涯微妙轉變的新進階。

她待過的唱片公司，從歌林、神采、上華、8866、亞律唱片等，在每次轉換唱片公司的過程中，就是她想改變的時候，是否會影響台語歌壇端全看社會氛圍。連天后江蕙都往國語市場稍微靠近時，也是讓聽國語專輯的人會掏錢買的台語歌手。

繼江蕙封麥後浮上台面討論的歌手就是她了，市場上永遠都想要個女王，娛樂環境就是這樣，但黃乙玲始終以她的姿態在歌壇上行走，始終以固定的距離保持神秘感，江蕙的封麥場邀請了她，也說是兩人后不見后的世紀場面，在這幾年開始傳唱佛教、聖讚音樂後，神秘的面紗更朦朧了。

她歷經了好幾個年代直到千禧新世代，像浪一樣不停的翻越，始終站在浪頭上，沒被後輩踩踏死在沙灘上。但我曾聽她說在唱歌這條路上，不管她做啥一開始大家總不看好，從她進入歌林開始就是如此，這個八歲就開始唱的小孩，迫於無奈的要為家裡還債和養家，那個時期是真的喜歡唱歌，還是因為工作有錢賺？

「小時候還不知道，只知道每天晚上可以打扮得漂漂亮亮的，出去玩或去唱歌就有錢賺，後來還債還得差不多了，好像可以不用唱了，可是家裡還是覺得應該繼續唱，那時就對唱歌熱情減少了很多。」她的表情沒有因為提到家人而有所變化，還順勢提到以前歌唱賺錢的環境，有工地秀、尾牙還有餐廳秀，她其實也見證過那些繁華。

她的恩師吳晉淮老師，收她為徒時已是七十歲的高齡，跟歌林唱片遊說了多年才簽約，她說那時不到三十公斤的身形，歌林對她沒啥信心，直到多首自主打悲情的歌路傳開來，聲勢名氣漸紅，更讓歌林覺得她這個路數在台語歌壇闖蕩絕對沒問題，當時幾乎一年到頭的在發片，台語發完換演歌跟日文歌，再加上台語老歌系列，正巧影音娛樂產業卡拉OK的興起，更讓公司看見商機，同時發片同時出MV、影碟、伴唱帶。

有位錄音師好友以前在影像後製公司，是專門在伴唱帶上字幕的人，驕傲的跟我說當時台灣有名的伴唱帶都是他做的，還說黃乙玲的歌他都會唱，她影音產量可以排前三名，

但歌林的音樂風格與唱腔，不是她所期待的，無怪乎約滿即刻換東家。

無字的情批

黃乙玲該說是我見過的台語女歌手中，身形變化不大倒是頭髮長短變化最大的，她笑說聽佛經的吃不胖了，只好在頭頂上玩點花樣。我跟她同是天生怕生的人，想到第一次終於見到她時，就在錄音室門口開心的忘了請她入內，她對我笑笑，跟我比了比手勢問我哪一間錄音室，我連忙請她入座。聽了她那麼多歌，本人跟悲情其實很難劃上等號，反而覺得她比其他歌手，更懂得在台語歌壇上精進。得獎的上一張專輯她以「女強人」為本，氣勢強大的〈感謝無情人〉為第一主打後，第二主打MV〈Radio的點歌心情〉找來當時也是未婚生子的廣播主持人——沈時華擔任MV女主角，歌中「一個騙子和憨人談個沒有未來的戀愛」，多年後聽歌並看著MV時，感受到她的勇敢，因為當年黃乙玲的未婚生子疑雲傳得沸沸揚揚。

我記得在節目開始前問了唱片公司宣傳人員，有沒有什麼不能問的，或是不能提的事，宣傳人員說感情事不能問喔，繪聲繪影的說「反正你問了，也不會回答，你可以試試，不過還是不問好啦」，只見他說完最後一句，手同時搭上我右肩，以堅毅的眼神瞅著我一直微笑。因我跟這位宣傳頗熟，所以他家的藝人喜好問他最清楚，幾乎不會錯，這時現場節目時間到，有人來催我進現場，欸我還來不及問阿嬤的故事欸……錄音室門已關上。

〈無字的情批〉引起討論，據說是黃乙玲自己外婆的故事，但都未獲得證實。故事的阿嬤在年輕時與男人相戀，但男方家長反對，執意要男人娶門當戶對的女人，希望他們斷絕往來，更不准他們結婚，男人希望給他時間，讓他回去爭取自己的婚事，回去好一陣子才捎來了一封信，阿嬤沒有拆那封信，既然會寫信何不當面說？終於明白許諾是假，錯把謊言當成真。而另一視角就是孫女，同時也正深陷情感抉擇之中，是一首很有深度的主打歌。

我很喜歡她這時期的兩張專輯，有一種新女性感情獨立的自省，也像是台語都會新情歌，很有撫慰的能量，因為之前在神采唱片的專輯幾乎都大賣，但歌曲卻悲情地苦到不行，誰願意老是哭喪著臉裝悲情演唱。歌手在換東家時，也是調整自己音樂企劃還有演唱方式，若真是黃乙玲的歌迷，會明顯的分辨出不同，直到下一次新風貌出現時，已經是《甲

你作伴》那張專輯了，再為她拿下一座金曲獎，更讓人驚訝的是，她每換一家唱片公司，首張製作的專輯都會為她抱回大獎，她總共為自己贏得四座歌后的殊榮，是受到市場與評審的一致的喝采。

所以後來節目中，我就只問了創作的歷程，她說許常德跟游鴻明聽了故事後，詞曲很快就寫好了，說真的我打從心裡佩服許常德，能用精練的詞意敘事，從〈無字的情批〉這首歌一開始的破題，再埋了許多的隱喻，說著不夠勇敢的男人，欺負不識字的阿嬤還寄信給她，就像青眠（眼瞎）般沒看清楚，孫女傷心負心漢的離去，連張分手字句都沒有，精彩轉折在最後，阿嬤一語道破──想愛沒勇氣，不愛更欺騙了心意。

節錄歌詞　〈無字的情批〉

阿嬤不識字　但是伊識真多的代誌

伊講閃電是天的鎖匙　鎖匙打開有雨水

阿嬤不識字　但是有一張情批寫乎伊

經過幾十年不曾拆開　她講寫字不如相思

我愛的伊　欲來離開　伊講孤單尚適合伊

無留半字　就斷了過去　不甘心付出　為伊哮歸暝

我愛的伊　欲來離開　伊講孤單尚適合伊

山盟海誓　也失去意義　情批攏無字　癡心變青眠

台語歌好聽，韻腳很重要，當年在電台推崇自然語，閩南話跟國語自由運用，我的閩南語在很小的時候就會說，等上了國小學起ㄅㄆㄇㄈ，加上因為父親是外省人的關係，在家幾乎不說漸漸都忘光了，不過藉由節目及歌曲，塵封已久的記憶全都被翻出來揀練，我想起了好多好多的童年時光，就像動畫電影《神隱少女》裡的白龍聽到自己遺忘的名字，我似乎感覺自己身上的白鱗正如雪花般的脫去，回到那個淳樸的南投鄉下，看到還沒上小學不識字的我，滿臉是淚的跟在一個也不識字的婦人屁股後面，抓著她的衣角一路哭叫著

阿嬤！阿嬤！阿──嬤！

愛你無條件

我的阿嬤是個恬恬隱忍的女人。

剛過二十歲時，媒人婆就登門媒介相親，「男大當婚、女大當嫁」理所當然，那條姻緣線牽的是隔壁村庄務農的老實人——我阿公。阿公雖不是家大業大，但在地方也擁有許多祖傳的田產，一畝畝翠綠相連的水田，以及一整個山頭的林務家產。阿嬤的梳妝台顯露閨氣，以為她跟阿公是門當戶對，老媽推翻我的想法，說要真是門當戶對啊，阿嬤嫁過來就不會有婆媳問題，一個是地方家族稱羨的青農才俊，一個是庄頭鄰里遠房遠親姑娘，相親時一見鍾情，結婚後才開始談戀愛的，農業時代這算是幸福了。

阿嬤一共為外公生了七個子女，也就是我有六個舅舅「外加」唯一的女生也就是我老媽，為何要用外加？哎呀！古早年代重男輕女的舊思維一直都在，生男的算是你肚皮爭氣，生個女兒不得人心還要惹人氣！不過因為是唯一女生，後來覺得阿嬤挺疼老媽的。

外公是生病過世的，沒能過「逢九」的三十九歲，我曾問老媽對外公的印象，她沒好氣的連頭都沒抬，說她那時才兩歲哪會記得？但我曾看過那張川堂門廊上阿公的畫像，說是請人依照著記憶印象繪製的素描。我跟差一歲的姊姊是阿嬤唯一的外孫，她疼女兒自然

外孫要放在身邊同睡一張床的顧著，其他表兄弟有沒有這福氣我不知道，是在務農的三合院，最後的兩間廂房就是了。

房內從床沿到衣櫥斗櫃全是暗棗色系，穿衣鏡面還有斑駁的雪花像壁癌，櫥面綴以貝殼切割的花瓣圖案鑲嵌，書桌旁擺著洗臉架，洗臉盆內的圖案是很日式的彼岸花，底下還有白鐵製的小夜壺。

床是傳統閩式混日式風格的，有床簾也有日式拉門，床面鋪著榻榻米，床頭木櫃箱上則擺了一個梳妝台，座落在榻榻米的一角，旁有個古早的木窗枠，窗外看出去是後廂房，隔著一個石子小徑。長大後覺得床其實空間不大，小時卻覺得大的像座玩樂的世界，房間內有種淡淡青草的味道，下雨天還有點夜壺的尿騷味，也有明星花露水摻雜樟腦丸的潮味。

我不知道其他人家中早期的梳妝台是啥模樣，阿嬤的傳統梳妝台可說是秀氣又平實，置中的鏡面完整卻斑駁，六個大小平扁不一的抽屜，僅供擺放飾品或是私房錢之類的，童年印象記得不多，但我永遠都不會忘了每晚睡覺前，阿嬤會準備自己縫製的「保暖護腰小床單」，就是半條被單再縫上兩條綁帶，將兩歲的我從胸部到腳底板全包覆，像壽司卷一樣露出頭手，阿嬤說怕我們冬天亂踢被子著了涼，這樣的捲法即使滾到天涯海角，鐵定能

保暖不受寒，後來才知道一方面她應該也怕我尿床。小時候不知為何就是這點印象特清晰讓我難忘，也佩服老人家的智慧。

鄉下睡得早，天一黑就啥都看不見，倒是早上薄霧晨曦常常跟著阿嬤起早，後來才知道她摸黑就起床升火煮飯，等有點閒時才回到房內喚我跟姊姊，賴床的我總是先哭一頓等她伺候穿衣服，她先解開小床單拿下昨晚別上的小香囊，放進梳妝台裡，就會開始講些駭人的故事，主要是要我別哭分散注意力，怕吵了三舅一家人，她講的故事不全然完整，而這些故事都是她看楊麗花歌仔戲裡學來的。

當年阿嬤不只帶兩姊弟，我有六個舅舅，所以在同一時期表兄弟的年紀都差不多，不會落了太多歲數，二舅兩位表哥、三舅三位表哥、四舅兩位表弟、加我兩姊弟，算一算她曾經帶著九個孫子一起過生活。務農的家庭啥活都要做，阿嬤家豬圈養了好幾頭大肥豬，耕田的水牛、羊群、雞鴨鵝群就不用說了，一大早的餵養行程我特愛跟，其他表哥們不愛，阿嬤會先去香蕉園採蕉心剁碎餵雞鴨，廚餘餵肥豬，山上的芒草割了給水牛跟羊群，最後來到水井邊打水洗衣，順便跟鄰居們話家常，那口水井應該算是村裡頭最乾淨的一處地下水，井口上有塊宛如台灣形狀的大石頭護著，小孩常趴在那往井裡看，朝井裡吐口水，要不就大笑三聲哈哈哈，想聽那回音看有多深，井水終年清澈冰涼，颱風過後也不混濁，

而水井邊就是三舅家的水稻田了，在水田的交會口有顆楊桃樹，長得很有個性，兩三年才結一次果，不高的樹誰爬必摔，一望好幾畝的田地邊際很遠，一陣風吹來，翠綠的稻像海浪般層層飄動，在清晨時會染上一層薄霧，然後在太陽出來那一刻隨即消失。

這些往事現在想來不知為何如此清晰，一一在我腦海裡記著彷彿是昨天的事，難忘的還有這段……

有天不知道是哪個親戚，牽來了一隻猴子拴在牛棚裡養著，牛棚裡的水牛一早就牽出去工作了，牛棚是土角厝的房舍，稻草或泥灰塗的牆，四方都開了好大的窗，滿地的牛糞、乾草、飼料。

只見那獼猴跨坐在橫竿上吃著果子，見到我們小孩也不膽怯、也不亂叫亂跳，鄰居巷子的孩子聽到聲音全來了，十多個孩子第一回見到猴子窸窸窣窣地交談，後來看慣不怕了，大家都想逗逗牠，又怕牠暴衝，儘管逗弄牠都是些虛張聲勢、假動作的愚弄，我們自己都被逗得開心極了！

我不到五歲是個小胖子綽號大酷呆，叫囂的特厲害，冷不防一個黑影跳過來，只見牠手拿著剩不到幾口的果子，蹬一下跳到我們旁，我離得最近，牠左手以迅雷不及掩耳的功

夫，一把抓住我的頭髮不放，所有小孩都開始尖叫，四處逃竄躲牆角，沒法跑的我頭髮被牠抓得緊緊的，那是動物本能抓住不放，又像是在給孩子們下下馬威，我又急又羞放聲大哭，試圖掙脫根本逃不掉，整個身子彎著像在對牠鞠躬，兩隻手一直左右揮動，簡直糗極了，這時有人停止尖叫，過來抱著我的腰開始拉。

長大後表哥說起這段往事，他笑我哭得超誇張，就看到大家接龍一個個抱著腰，像拔蘿蔔般的想幫我逃離「猴爪」，最沒志氣的就是最前頭的我，還在那呼天搶地的喊「救我！救我！快點救我！阿嬤我要死了！」那猴的小手真的抓得很緊，怎牠會這樣鎮定？我看到……一陣風吹進牛棚，逆著光看見牠的猴臉猴毛抖動了一下，不但沒有放手的意思，手勁更緊實的揣著，無視尖叫聲此起彼落，牠氣定神閒的還在啃牠的果子，不放就是不放，逼得我出招，腎上腺素上升的我用力大喊，突然一個黑影飛過，我掙脫了！當我們這些孩子全跌坐在地上時，只見牠緊握的小拳頭上，是一大撮比牠猴毛還黑的頭髮。

後來才知道這猴兒會放手不是我的大叫，是因為阿嬤來救駕，原本在井邊洗衣的她，遠遠的聽到一堆孩子尖叫哭鬧，表哥說阿嬤進來一看，順手拿起牛棚門邊的農具，往猴兒方向丟去，沒丟中目標猴閃開鬆了手，幾個孩子驚魂未定全跌地放聲大哭，我哭得最大聲。

絕版的戀歌

黃乙玲的聲音有著繁華褪盡的洗鍊感、聲線特色鮮明，雖說台語歌是台灣庶民普遍的縮影，然有些台語歌會讓人感覺胭脂俗粉，或是紙醉金迷的調調，而黃乙玲是台語歌詮釋歌曲內斂、蘊藏情事的優雅，不再以悲情或癡情的面貌。但把她歷年的一些經典歌曲攤開來看：〈愛你無條件〉、〈愛到才知痛〉、〈感謝無情人〉、〈愛情的酒攏袂退〉、〈心痛酒來洗〉，這些曲子仍舊藏著「負心、癡情、背叛、拋棄」等字眼，當失戀或是情感遇到挫折，抑或是生活卡關不順，都很適合在ＫＴＶ吶喊抒發，儘管重口味偏偏就是很對味，儘管說的是感情卻也是在反映人生。

黃乙玲離開上華唱片之後投入新東家，發行了《不顧一切》、《海波浪》，以及兩張翻唱專輯《一人一首成名曲》，據市場銷售成績指出，她在這家唱片公司的專輯成績不俗，擠進當年銷售前十大。而《海波浪》這張專輯當年有個話題，與黃乙玲對唱的男聲，就是從未曝光過、媒體稱之為黑道歌手的「郭桂彬」，這首歌獲得非常大的迴響跟關注，郭桂彬也順勢出道成為黃乙玲的師弟，而後來我被安排訪問他，雖然大家都知道他的背景，但見到本人閒聊時卻發現其實是個非常客氣的歐吉桑大哥。

《海波浪》是郭桂彬在獄中對於家人的無限思念之作，作為專輯主打歌與她本人產生太強烈的反差，「其實像這種歌曲在市場上很少見也很難得，一般的詞曲創作人是寫不出來的那種滄桑，也就是大家所說的味道，我不會認為那是所謂的江湖味，我認為這是他自己對人生的體悟與反省。」她認真專注地為自己詮釋的主打歌，找到定位。

與她的合作也是從這時開始，我參與她在中部的每場簽唱會，這很感謝唱片公司與她給予的肯定。簽唱會與主持廣播節目是全然不同的兩碼子事，唱片公司在假日舉辦歌手簽唱會，與歌迷近距離見面，現場介紹專輯並演唱新作，補足主流媒體做不到的深度，刺激情感喜好，進而引發消費購買。

簽唱會的主持人，除了要號召群眾、吸引眼球、口條銷售、時機點掌握，都需要緊盯不太能閃失，基於商業機密我不可能知道每場銷售額，但總會有訊息可判讀成績好不好，唱片公司曾說我是「熱力十足型」的簽唱會主持人，宣傳後來偷偷告訴我，他們有去觀察比較其他主持人，原來我在他們心目中是「物超所值」（很敢講），因為他們都知道我可以從簽唱會一開始的吆喝募集，直到活動結束都可以不斷電的介紹與促銷。

二〇〇五年《甲你作伴》專輯簽唱會的巡迴場次有八場，而我只能主持七場，缺席場次的隔天在新光百貨前舉行，結束後唱片宣傳靠過來跟我說，他說黃乙玲看過其他主持人

後，感覺還是你比較好你勝出，我驚訝竊喜，對啊！她認為你比較用心也比較會叫賣！

私底下的黃乙玲真的是話不多的歌手，雖然我也是，不過她真安靜，因為跟著跑簽唱，自然跟著坐藝人褓母車隨行較方便，當唱片公司在車上熱烈討論事情，也未見她參與，靜靜在旁邊聽著。

久未露面的明星歌手絕對會引發騷動，有一天晚上到彰化精誠夜市舉辦（之前叫金馬夜市），因為前一場歌迷過多耽擱許多時間，等趕到彰化時發現，除了週六夜市晚上本來人潮就眾多，緊鄰在夜市旁的空地也擠滿黑壓壓的人群，就連唱片公司也被沒預期到的人潮嚇到，我從藝人褓母車先下來要走到舞台上，但發現挺擠的，工作人員就把麥克風遞給我再幫我開道，為了鼓譟氣氛，我就直接在人群中開麥講話。

據說電台跟夜市委員會提前好幾天宣傳，上了舞台更明顯可感受到，比競選場子還厲害，聽到活動快開始了，感受那人群正在隱隱鼓動的往前靠，果然天后級的她魅力驚人，她坦言告訴大家，快有十年沒有像這次跑得這樣勤，從她上台發亮的眼神，也能看出驚訝與欣喜，好多人真的是專程來看本尊的，而那天我幾乎把場子當成餐廳秀來主持，能明顯感受丟出的綜藝梗笑聲不斷，黃乙玲自己也玩得開心，那天七點多的活動，簽到接近快十一點結束，唱片公司還很淘氣地在車上跟她說，今天手簽得有點酸喔！

人生的歌

我阿嬤三合院裡還住著另外一個女人，她的婆婆——阿祖，她住在正廳旁的廂房裡，阿祖高齡九十五歲，清朝出生的女人有纏小腳，頭上會戴的是黑色緞繡的抹額，穿短襖似的服裝，是皺紋爬滿臉、牙全掉光的老婆婆，她喜歡坐在自己的房門口，拄著一個拐杖，孩童的我好想趨近看她是誰，她開始嘴裡唸唸有詞發出嘘聲，輕挪拐杖的驅趕，把我看成是小狗還是小貓之類的，阿嬤經過看見，趕快把我帶離還警告我說，以後不能靠近阿祖的房間，長大後跟表哥們聊起這事，我納悶我不也是她的曾孫嗎？他們聽完大笑，說阿祖的眼中只有大公子，其他人都是外人，表哥們叫的大公子就是長孫，也就是我大舅的大兒子，至於為何只認他，某個原因我聽完頭皮發麻尖叫。

原來阿祖這民國前出生的女人，喜歡抓鄉下的田鼠吃，原因比較肥，要抓就要設陷阱，以前阿祖手腳俐落還會自己來，後來年紀越大手會抖，所以囉！當年的大公子家族的大表哥，有幫她佈陷阱抓田鼠，至於抓到之後，是清燉還是紅燒？其他人比我還心急地問，表哥說他忘了，老媽在旁補充說，她都在自己房間用個小火爐以炭火慢慢的煨，以前鄉下的田鼠真的是又大又肥的，我倒想起伊藤潤二的恐怖漫畫裡，生吃老鼠的駭人畫面。

阿祖作為婆婆會給阿嬤看似無形的壓力，阿公繼承祖產，自然受家族的寄望，有一說是原本阿祖看上另一房的女子，不喜歡阿嬤，而阿公走後便把所有的情緒全倒在阿嬤身上，務農家庭本就啥都要做，一個女人帶著七個孩子，從早到晚的忙著還得固定時間伺候婆婆吃喝，我五歲時阿祖歸西，在那之前我經常見到阿嬤坐在床沿偷偷地掉眼淚。

阿祖房內的寶物，是清朝時代留下來的「安眠床」，那是我跟著阿嬤進到房內打掃時見到的，後來曾在台灣歷史博物館見過一次類似的床，但阿祖的床更漂亮更精緻，印象是紅色的清紫檀木、雙開花鳥雕刻的古董床，床是墊高的八腳大床，各樣配件都不馬虎，曾有電視台來租借拍片，有買家依循的找上門來，在當年以破百萬的天價想要收購，阿嬤不知如何做主，想起這婆婆給她不少的苦吃，她想處理掉，卻遭到庄上家族長輩的阻止，後來才知道有人早覬覦這古董許久，為此爭奪沸騰了許久未果，沒想到一場九二一把房子震垮了，磚牆倒下來安眠床被壓得粉碎。

這場地震把三合院震得看不出面貌，每個廂房的屋頂全都躺在路旁，還好三舅一家與阿嬤早早就搬離了這，住進工業區的透天厝，那個時間點應該是在舅舅們協商好同意分家的那年，我問了老媽～

「阿嬤人不是活得好好的還在嗎，幹嘛分家？」

「就是要你阿嬤還在時才要分家。」老媽看著電視這樣說。

舅舅們大都長得高大俊帥，老大除外，四舅外型更是堪比電影明星等級，在教育界工作的他在即將接任校長職的那年暑假，被一輛大卡車撞倒橫腰輾過，走時不到四十歲。兩個表弟跟我同年，四舅媽腹中還有一位即將出生的表弟，那真的是天妒英才年輕早逝，家族親戚都很震撼，更擔心阿嬤，見到阿嬤數度到四舅靈堂抱棺痛哭，基於白髮人不能送黑髮人的習俗，整個家族說好了似的不讓她知道出殯的時間，她謹守著傳統女人的舊習，槌胸頓足狂叫到數度昏厥，沒見過那樣的她，那畫面讓我這輩子忘不掉。四舅媽後來帶著孩子搬離了三合院到鎮上去住，少了四舅彼此的連結也就不再緊密了，就像枯葉飄落越飄越遠，往後也就更少再走動了。

四舅走後「分家」一事被提了出來，阿嬤請表哥送來梳妝台約莫在地震後，那個梳妝台不知道是嫁妝，還是結婚時添購的，只記得孩童時跟她睡醒的早晨，天剛亮薄薄的霧爬在木窗邊，她一個人坐在梳妝台前靜靜地梳頭，我起身靠過去，一個一個小抽屜的開，每個抽屜都有些手鐲金飾，舊傳統的女人愛金飾勝過於其他，她仍舊安靜地照鏡梳著頭髮，彷彿那是最重要的儀式，上了國中跟老媽回去，她從梳妝台的抽屜，拿出一個紅包給我，那個梳妝台就像是個聚寶盆，那時傻乎乎的我天真的跟她說：「阿嬤！妳以後如果這梳妝

「台不要了，記得要給我喔！」

哪有人自己珍愛的寶物會不要？除非是沒地方擺放！

我跟阿嬤一樣都有個大耳垂，常有人說我好福氣，我回說我阿嬤的耳垂更大，小時候我喜歡摸她耳垂，就像我長大後，時常摸摸自己的耳垂順順自己的福氣，福氣能送人嗎？

倘若全都給了人是否此就成了沒福氣的人？

阿公走時留下不少的祖產，後來在阿嬤的同意下，全都均分給了六個舅舅，分家沒有老媽的事，以前女兒是嫁出去的外人，還是嫁給一個外省人，哪能分得家產呢？分家後兄弟們協議輪流照養阿嬤，真的就像是電視劇裡演的，分了家好像什麼都變了，舅舅們分住在北中南都有，阿嬤就一年四季換好幾個家，親情終於在這產生微妙變化。

會孝順的兒子就是會孝順，做不到的人就是藉口理由一堆的推託、埋怨，曾有幾個月外婆是住在我家裡的，至於為何會住在女兒家裡，又是哪位舅舅出狀況，那些台面下的事在多年後才明白，當時我也沒想太多，因為喜歡阿嬤來，對於她的長住，高興都來不及呢！

阿嬤的行李就是一個大手提袋，在某個舅舅來接走她的那一天，見到那份過於輕便的行李有種奇怪的感覺。或許仍有許多東西放在三舅家也不一定，孝順的三舅始終為她保留一間孝親房，我這才想起地震之後，她急著請人送來的梳妝台，難道是她知道已經沒地方，可

以擺這些身外物了嗎？

原來分了家之後，她也就再也沒有家了。

甲你作伴

讀高中時常常陪著老媽去三舅家看阿嬤，原本午睡的她見到我，爬起來坐在鋪上開始梳頭髮，我坐在床沿看著她，就這樣靜靜的陪著，小鏡子在她手上左遞右換想找個好角度，我便幫她拿著讓她瞧個仔細，後來她看了我一眼，示意如何？我笑了笑說很漂亮啦，她瞇著眼笑沒下床的意思，忽然看到我的長髮，收起笑一臉驚懼的警告我，「你頭髮留長是想跟人家當流氓喔？你爸媽會很傷心難過喔！」

高中畢業、當兵、退伍、出社會，緊湊的日子讓我見她的時間越隔越久，最後看到她是在療養院，她兒子們實在分不出時間照顧她，便商議將她送去草屯的療養院，退伍後我便去看她，那是一座水泥蓋的房子，用紅磚砌的牆，牆外水稻田翠綠綿延，獨立在一片水

稻田的中央像座孤島，拉開與現代城市的距離，在我看來無疑更像是「軟禁」。

車停在院前水泥廣場上，四周很安靜，登記帶我入內的阿姨說阿嬤很有福氣，常常有孫子或兒子來看她，我沒搭話，哪門子的孝子自組家庭後，會遺棄自己出身的家？阿嬤住在八人房的房間，水泥牆連著水泥地，沒有擺設連張風景畫都沒掛，除了她之外還有另外一位阿婆，阿嬤背對著門口靠著床沿坐著，護理阿姨喚她二聲後，她才緩緩地回頭，先是露出驚訝的眼神，睜大的眼睛急促的帶點口吃說：「××！你那欸來？你不是昨天才來過了嗎？」原來她把我這外孫看成她兒子，從小親戚們一直說我跟舅舅很像，我聽著舅舅的名字愣了一下跟她說我是誰，原本疑惑的眼神漸漸轉為熟識，問她住這習慣嗎？吃得飽嗎？一連串問了好多問題，她挑不出要先回答哪一題，反倒是眼角濕了，我趕緊問她剛剛坐在床沿要做什麼？

她認真的想了想她忘了，然後想著要我幫她找找鏡子，看著她仔細梳理著稀疏的白髮，年輕時很愛燙頭髮的她，喜歡用排梳刷出那種蓬鬆感，現在她用斷了把柄的梳子，將白髮仔細歸位貼服，看她動作遲緩，阿嬤沒有失智！阿姨這樣跟我說，我問她的衣物可否夠穿，阿姨回我足夠啦！這也不能放太多，不然要請我們拿回去。

送去療養院的事，是大人們決定的，原本分家後協議的「輪值」變了調，開始有人推

託工作忙，有人說有小孩要照顧，更有人連接阿嬤都不接了，就把阿嬤臨時送來我家住上一段時間，還說我媽也是女兒應該可以照顧啊，直接把她像皮球一樣踢過來，我大概知道是哪家的媳婦這樣欺負婆婆，心疼這發生的現實更氣舅舅，阿嬤年輕嫁過來時，被她婆婆欺負，等她老了才發現，她兒子管不動的媳婦潑辣現形，強勢的無所遁行，這純樸的鄉下農村女人哪鬥得過？

恬在你身邊

黃乙玲加入亞律唱片，文宣上特別的標題──「台灣歌壇的珍珠」我認為特別的貼切，演唱功力在多年後有了更成熟的韻味，這年是二〇〇五年，看似嬌小的她堅守維護私領域的防線，她做得非常徹底，我一向不八卦也沒有窮問的意思，就像是她永遠保持與歌迷的距離，做一個公務員歌手，在〈甲你作伴〉有了許多明亮及都會台語歌的語言，而她也總以旁觀敘事的歌者，傳唱著一個一個發生在你我身邊的情愛故事，就是很少提到自己，很

少以借魂的方式點出哪首歌很像她的人，沒有！那麼多次的訪問，我幾乎沒有在節目中，再問她個人的感情問題，因為～當年有關她情感一事模糊難辨，一旦問起感情話題，這尺度超難拿捏，自己怕會翻車。

直到《恬在你身邊》這張專輯，我欣喜的發現，這幾乎是最貼近她個人的專輯，意思是「這很像是她會說的話」，我喜歡〈恬恬〉歌詞所描述的，女人看似沒有立場，不代表不夠堅持，不爭不是不求，要看重不重要，嘴巴上爭來的面子最不切實際！就像阿嬤所說，事已至此的，就無需再提增添煩惱，那是我看到一個女人氣度的展現。

我將梳妝台放在床櫃上，只要想起她，就抽雁一個個開，物質缺乏的農業時代，女人家難有私房品，好的全都給了家人，給了她疼愛的兒子們，就像〈無字的情批〉歌詞，即便是不識字，也察覺出感情已變質，我的阿嬤這一輩子都在為別人活，以前是為阿公後來是孩子，以前的人一直相信命運，女人家更是認命，很想知道民國兩年出生的她，幸福嗎？

節錄歌詞〈恬恬〉

朋友攏嫌我太無堅持　無知影阮其實嘛有個性

若是發性地就會凍萬事如意　這個世間　哪會攏有傷心

阿母疼惜我　苦毒（虐待）甲己　嘸願別人操煩阮的代誌

若是喊甘苦就會凍眼屎免滴　幸福快樂　哪會這呢寶貴

有一工　有一工　你會知影感情若有情義

草厝嘛有甜蜜　愛到固執　啥咪攏擔得起

恬恬　恬恬嘛是一種勇氣

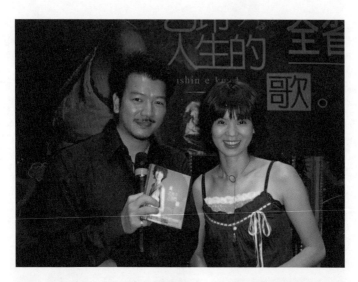

在歌裡埋下的那滴淚，就有了鄉愁。

11

逆光天后

：孫燕姿

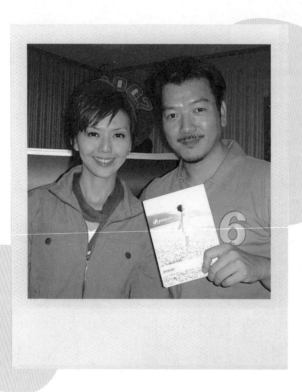

那如果這時孫燕姿跟你說交了男朋友，
你會反對嗎？我問孫爸爸。
我看到坐他前面的燕姿開心的眼睛都笑得快飛了，
好像也在等他答案……

每個世代都有每個世代歌迷的印記，長久關心流行樂壇的人更會有這樣的感覺，不管哪個世代的歌手或是偶像，都有其擁護者跟歌迷，能成為偶像被追隨必有其原因，歌手在歌壇停留的時間沒有規則可循，不是時間長就可以成為巨星，第一張專輯就紅了的歌手很多，但持續多張暢銷專輯的不多，能為歌迷待在歌壇多久，都需要各方條件的配合，但歌手作品不會消失，都擺在架上接受大眾的檢視與喜愛。

我比別人幸運的是，當年訪問歌手的過程全被我保留下來，放在我自己的專屬音樂架上，想起跟歌手互動的片段，台面上與台面下都是難忘的記憶，孫燕姿就是其中一位讓我印象深刻的歌手，也許我不全然都能熟悉她每張專輯或每首歌，媒體說她出道快二十年了，而我卻是在她出道四年後才訪問到她，我慶幸那天有個理由讓我無需去參加公司舉辦的員工旅遊，除了這之外，另一個插曲是她那天通告，孫爸爸竟也出現陪著來電台，多年後想起，哪位歌手會帶著自己的父親跑宣傳上通告的？這跟她的個人行徑挺像的，挺真實的她。

在二〇〇五年十月孫燕姿發行《完美的一天》專輯，是她的第九張個人專輯。在她二〇〇〇年出道後，過了好幾年才來到台中電台上通告，這樣的機會實屬難得，在她專輯上市不到十天，誠意十足的到台中舉辦簽唱會，順道給我一個現場節目專訪。

唱片公司的唱片宣傳都是以台北媒體為優先考量，真要在中南部宣傳，通常都會搭簽唱會行程，當然唱片公司也會考量，上節目宣傳的必要性，因為回看當時的資料，她才剛從大陸幾個城市辦完個人演唱會，沒休息多久就在十月發片，我在節目上問她自己的個人時間都在做啥，她回答：「其實也真的沒有做啥，因為我自己覺得太忙！哈！」會想多一點時間給自己嗎？她頻頻點頭卻又一副欲言又止的模樣，不知道是不是旁邊有公司的人，還是覺得說這些對專輯宣傳沒有幫助，但她還是說了。

「我其實是給我自己一點獨處的時間就夠了。」這樣一個做自己的天后歌手，曾經休息復出再休息、連續三個循環進出歌壇，她的聲勢始終不墜，擁有了別人所沒有的光環，也珍惜在舞台上的表現，是我多年來的觀察，當所有的事情回到最單純的最初，當年的專訪聽來依舊動人。

孫燕姿來自新加坡，還沒畢業就已經跟唱片公司簽約，而老爸希望她能完成學業，唱片公司還為此等了一年多，二〇〇〇年她二十二歲一畢業就發片，專輯主打〈天黑黑〉以鋼琴伴奏的清唱旋律，讓她一出道就紅了。

節錄歌詞 〈天黑黑〉

我愛上　讓我奮不顧身的一個人　我以為　這就是我所追求的世界

然而橫衝直撞被誤解被騙　是否成人的世界背後　總有殘缺

我走在　每天必須面對的分岔路　我懷念　過去單純美好的小幸福

愛總是讓人哭讓人覺得不滿足　天空很大卻看不清楚　好孤獨

她真的有如一個高中女生的模樣來到節目上，雖然沒有穿打歌服，但因為簽唱會的關係，她穿了專輯封面的雨鞋來，我笑她太慎重，那雙會放電的眼睛瞇成了線。新加坡實施多國語言教育，中文在溝通上沒問題，但台灣說話的速度似乎對他們來說過快了些，當我發現她很認真的聽我問的問題時，我便放慢說話的速度，雖說中文對她來說也是母語之一，但說起話來仍有些新加坡式的腔調，拐來拐去的挺可愛的，孫燕姿的聲線非常獨特，但唱起歌來音色是無瑕疵的清澈，很乾淨，中低音的音域也是特色之一，飆高音不拖泥帶水。

訪談那年她才二十六歲，專輯銷售數字已是同期的幾位女歌手之總和，蔡依林那時出道還在找自己的定位，蕭亞軒後來的步伐亂了被自己絆倒，梁靜茹一出道就被她的師父李大師說是經典女神的接班人，孫燕姿的首張專輯側標則寫著，「沒有一個二十二歲的女生像她這樣唱歌」。

關心流行音樂的華人地區媒體，更以未來天后的角度來報導她，也有媒體提到「經過台灣唱片公司的包裝」，對作為孕育華人歌手搖籃的台灣，無疑是做了最大的宣傳，行銷企劃手法真的是沒話說，再加上台灣歌迷沒有排外的支持，果真引起許多歌手跨海來台灣出片試水溫。那次發片時，唱片公司玩了一個「楚門秀」的新聞梗，搭配專輯主打歌〈完美的一天〉就在台北市最鬧區弄了一間玻璃屋，讓她二十四小時待在屋裡，讓歌迷看個夠，當時孫燕姿難道就接受這強大的創意嗎？

「我一開始很不能接受，因為要讓人家看在做什麼？我覺得不好，後來唱片公司跟我說，這活動結束後會將所有房子內的傢俱物品義賣，所得將會捐給基金會做公益，我心想這樣也好，反正還可在那接受媒體訪問或是拍照，也才二十四小時，所以就答應了，這幾天我看新聞都在播，那表示效果真的不錯。」她提到效果很好兩次，獅子座很在乎被關注，

「我其實沒那麼獅子，我反而會在音樂上比較在意，只是有時候我在意的跟別人不同。」

台灣唱片企劃厲害，在她經歷過大大小小活動，出道時就見到一場不小的震撼。

二〇〇〇年她剛舉辦首張專輯的簽唱會，就有人在簽唱會上開槍，意圖挾持她，那個現行犯逮到時，因為無業的他窮急了剛好看到電視上的孫燕姿最近很紅，結果鑄下了大錯，新聞上了各家媒體版面，全世界的華人都知道她了，想知道紅到被開槍的專輯唱片有多厲害，專輯大賣三十幾萬張，有人說那槍是免費宣傳。

二〇〇七年《逆光》專輯到埃及拍攝音樂錄影帶，傳出在當地被挾持和強制刷卡收費，這大事件新聞傳回台灣，媒體全堵到唱片公司，當時的音樂總監眼見機不可失，講得繪聲繪影、語焉不詳的兜不起來，直到當地導遊爆料還原事件，惹出了炒新聞的說法，這事件連累了以為知情的孫燕姿，被誤解的她心灰意冷，消失歌壇近四年的時間，也跟總監從此漸行漸遠。

逃亡

二○一九年孫燕姿出道即將滿二十年，我則是離開學校二十年後才開始收到同學會的訊息，不管是國中還是高中，那情形像是在為聯絡簿做個整理、歸類、存檔，當年列為好友欄的同學，好像沒再聯絡過了，當完兵後進入職場成為社會新鮮人，聯絡簿越換越新，同學們的名字也很少再出現手機中，除了久久地遇到同學才會想起了誰。

國小畢業那年家裡買了新房，上國中就必須跨到另個學區就讀，因沒有參加暑假的入學測驗，開學時沒有這項分數的依據，直接讓我進了放牛班，老爸一再的詢問學校，說是成績好就會讓我轉進前段班，回家前老爸轉頭跟我說先忍一忍。

以前讀書是聯考論英雄，一場考試決定你未來的人生發展。當年進了國中就開始先分班，直接開始為每個人貼標籤，會讀書跟不讀書的，會讀書的分在升學班或資優班，不會的就分配到「放牛班」，放牛班的名號是取自俚語「放牛吃草」放任你要到哪去就到哪也不會有人管你！放牛班對照升學班簡直就是好學生跟壞學生的說法一樣，階級歧視直接在校園上演，大人帶頭做，以前的生育率比現在高，孩子多，競爭激烈，加上老師不像現在這樣多，所以你要不要讀書，老師根本不管你。

國中就開始受體罰，尤其是資優跟升學班打得兇，不管男生女生考不好照打，但只有兩個地方可打，屁股跟手心，其他地方不行，偏偏我就被打過腳掌心，以前電影演的在屁股後面墊書本，那是真實發生我見過的。我還記得上課鐘一敲，安靜的校園，每一棟大樓此起彼落的啪啪聲很清楚，在放牛班因為我一直考第一名沒考過第二很少被打，被打是下學期的事了。

放牛班的孩子除了不愛讀書之外，與一般孩子沒啥兩樣，不過時間久了會發現孩子的叛逆期開始在國中出現了，闖禍多了家長出現在學校的機率也就高了些，多少耳聞誰家裡黑道勢力雄厚，誰家是代表跟誰來往，誰爸爸現在被關之類的，無怪乎放牛班上課時老師台上講他的，台下同學說話打鬧玩自個兒的，專心聽課的沒幾個，我一進來就看清楚了這些，第一次月考第一名後，班導就把我的位置調至靠中央講桌第一排的位置，一來讓我聽課聽得清楚，二來直接放生其他學生。

在放牛班欺負弱小耍流氓是天天上演司空見慣，同學們知道我的成績遲早會離開放牛班，所以那些人通常不太會搭理我，覺得我不是他們「同路人」，我以為他們輕視我，後來才知道標籤被貼後，也貼上了自卑。「黑肉」寬肩公狗腰，還有一張台客臉比其他同學成熟，說話大聲愛比手畫腳帶髒字，「黑肉」（台語）的綽號是來自他黝黑的皮膚，沒有

人知道他吃檳榔勒索同學耍流氓是跟誰學的，但他在放牛班成績還不錯都是前幾名，我跟他幾乎沒說過話。

週三傍晚的自習課，老師不在的教室就像「聊天室」，全校大掃除時不知誰打破了窗戶玻璃，呈放射狀的玻璃碎片都還卡在窗戶上，坐窗戶旁的「黑肉」取下其中一塊，看來細長尖銳的玻璃遊走於教室之間，企圖嚇弄同學，口中唸唸有詞的模仿電視上學來的武俠招式，就見他晃過講桌到我面前的比劃了起來，細尖的玻璃如同細長的殺魚刀在我面前舞弄，多次挑釁的欲往我臉上刺，我坐直了身體看著他沒刻意閃避，這或許激起了他骨子裡的野性，他覺得我不怕他，在班上他算是頭兒，每次班導要大家聽話，第一個點名的就是他。

而我表現出對他的無懼，加上其他同學的鼓譟，他開始假動作的要刺我，見他這樣我配合他的動作頭往後仰，同時把座椅後仰撐成了兩腳，瞇著眼見他收回玻璃，我人跟椅才恢復原位，這過程他的幾個小跟班在旁邊吆喝，班長也說老師快來了別玩，沒想到這時刺殺的戲碼他玩上了癮；他又再往來後突刺，我也是還是配合著，雖然我仍舊閉著眼睛，只是這回沒注意算好時間，當我後仰露出雪白的脖子，腦子跟身體沒搭配好，我椅子帶身體的歸位，這動作把仰起的頭往前靠，我感覺尖銳噗哧一聲刺進了我的脖子。

我聽得好清楚啊！我張開眼睛愣住了，他也愣了全班都愣了沒聲音，或是我聽不到聲音，我看著他那一臉驚懼的眼神，不像平常兇狠的他，然後呢？時間像停住了。「不會吧！這下出事啦！然後呢？就停在這裡嗎？」我以為他嚇傻了，所以玻璃還沒抽出，我只好轉身往後，只見他手往後縮，直接把玻璃往地上扔，犯案的兇器瞬間粉身碎骨，無法做為呈堂證供，當玻璃拔出我的脖子時，鮮血立馬噴出來把全班嚇得哇哇大叫，那聲尖叫聲過大全校都聽到了，導致有段時間傳言學校發生兇殺案。

我或許是因為看到血又覺得脖子濕濕的，才用手去擋著脖子，我試著站起來但感覺頭暈腿也軟，又跌坐椅子上，同學這時亂成一團，很多膽子大的跑來看，一屋子亂糟糟，慌亂中還清楚聽見有人喊：「碗呢？碗呢？怎沒拿碗來接！要放糯米喔！」不曉得何時，黑肉這時已站在我旁邊，伸手按著我無神地站著，他的手很大壓在我放脖子的手上，透著手掌感覺他體溫比我高，我想起這隻手剛剛傷了我，現在卻試圖想救我。

雖然很小聲我依舊聽到兩次對不起，他指揮幾位同學讓我平躺下，然後七、八個人像蛙人部隊那般的一鼓作氣的把我扛上了肩，然後先往訓導處送；才喊完報告就開門進去，就聽見老師大聲喝斥做什麼？原本被抬進去的身體，大家被一嚇卡在紗門之間，老師聽清楚狀況後說直接送醫護室，同學退出訓導處轉往醫護室，我感覺自己就像山豬一樣被抬

來抬去，顛簸了一段路才進了醫護室，任務完成同學們一哄而散只剩黑肉，我這時才昏了過去沒了記憶。

說放牛班的孩子壞嗎？會不會讀書不能拿來判斷一個人的好壞。

老師把我送去山下最近的醫院，不幸中的大幸是沒命中大動脈（其實也只差半個拇指距離）醫生決定縫合小傷口之前，我短暫醒了過來，一看黑肉已經不在了，沒多久老爸趕來了；處理縫合的是鎮上的醫院跟老醫生，感覺只比學校的醫護室高級一點，原本在幫歐巴桑看腳的醫生，再檢查一次傷口確定沒有傷及動脈，止了血之後要幫我縫合，我清楚地記得縫合過程中我只被局部麻醉，因為醫生跟護士忘了把歐巴桑請出去，讓她看著醫生縫合我脖子的過程，她也發揮歐巴桑的天性，「啊呦！凹壽喔！吶架嗷……這個孩子究厲害，不怕痛不哭也不出聲，有夠厲害的！」歐巴桑賣共啊！護士小姐受不了她的喳呼的請她出去。

休息幾天回到學校，我發現我成了學校的名人了，放牛班的教室離福利社跟訓導處很近是同一層樓，離升學班很遠，那幾天下課或是中午吃飯時間會有一些人跑來看，被刺傷的人長啥樣？我坐在教室第一排躲都躲不掉，也才兩天的榮景這事就在學校同學間被淡忘了。那時我突然明白成名跟出名間的差異，刺傷事件也讓我在國一下學期不用等到升國二了。

時，提前跳進升學班，雖說還不是進入功課最好的資優班，但老爸已經很滿意了。

老醫生跟老爸說，有一位同學陪我來，一直問我會不會死？問完後就哭了起來，黑肉後來我沒再見過他了，同學說他怕見到我，也有人說他怕有紀錄家裡讓他轉學了，我想他應該不是故意的，或許連老爸也是這樣想，畢竟這樣的事可以鬧上新聞的，擔心歸擔心的他連提都沒有再提。

節錄歌詞 〈逃亡〉

關於未來　只有自己明白　不想讓心情　被現實打敗

一路開往　最高那一座山　孤單的想像　寂寞的逃亡

我站在靠近天的頂端　張開手全都釋放　用月光取暖　給自己力量

才發現關於夢的答案　一直在自己手上　只有自己能　讓自己發光

我懷念的

孫燕姿一出道就紅了，那年金曲獎她打敗周杰倫跟范范，獲得最佳新人獎，從現場興奮的尖叫聲比其他人來得多，就可略知一二，而她早認為會得獎似的，喜悅的臉上多了一份從容。後來短短幾年發了六、七張專輯，曾有一年發行三張，緊湊壓迫式的工作讓她自己向歌迷與公司喊停，暫離歌壇一年，台中除了簽唱會外讓她印象也不多，我這樣說，而她表示：「因為我太忙了，所以每次到一個地方，都沒有好好的認識一下，其實我也想啊！但是都沒有時間。」專輯中有首五月天阿信幫她寫的歌，非常輕鬆俏皮的〈第一天〉，談及跟其他歌手的碰面，問她出去玩的機會多嗎？她搖搖頭，「頂多吃飯，其實我也想出去，但現在越來越不方便，我曾有一次偷溜出去看電影，雖然變裝但還是被認出來，我也不知道為什麼，導致後來我越來越少出門。」

那天是週日還有個新聞見報，就是前一天辦完簽唱會，記者跟蹤她想偷拍看看能否拍到啥陌生男人之類的，結果只有拍到她去逛百貨公司，另外還有她的爸爸也入鏡了，所以那天當我看到孫爸爸出現在她身後，我嚇一跳，但還是有禮貌地招呼，順道邀請他一起進入到錄音室，一是當天電台也沒啥人就隨性點，二來女兒在專訪，我不好意思讓孫爸爸在

錄音室外等待，怕有失了禮數，現場的錄音室又大又專業，有大面窗戶，看出去隔壁就是SOGO百貨，孫爸爸戴副眼鏡看起來人挺客氣的，感覺是飽讀詩書般，有著書卷般的氣質，眉宇間的眼睛跟孫燕姿簡直就是一模一樣，當我這樣說時，瞇著眼睛笑的孫燕姿露出兩顆大門牙好明顯。

因為平面媒體也拍到了孫爸爸，我心想還好有看報紙。就見他進了錄音室站在玻璃窗前看了好一會，我趁著廣告時間又請值班人員招呼茶水，孫燕姿坐定後還跟我說不用管爸爸，但怕他無聊，趕忙把當天的報紙通通都拿到錄音室給他，果然是讀書人的他看得津津有味。

現場訪問近一個小時，我不知道孫爸爸聽我跟燕姿訪問對話，可有在意或是不舒服的地方，因為我有偷注意他是否會從報紙中抬起頭來；趁著廣告時間，我就著剛剛的話題跟孫爸爸攀談起來，新加坡人中文是可以的，只是講太快要再重複講一次，我問說燕姿現在這樣受歡迎又這樣忙碌，你會不會擔心啊？

「不會！她喜歡就好！」女兒先對我吐了吐舌頭，因為他坐在燕姿的正後方彎著腰低頭看報紙，被我這樣一問他坐直了身體，我見他好似想認真跟我說話，便繼續問說，那如果這時她跟你說交了男朋友，你會反對嗎？我看到坐他前面的燕姿開心的眼睛都笑得快飛

了，好像也在等他答案，我想應該沒人敢在她前面問他吧？

「其實都好！她自己知道她在做啥，我也管不了她！」說完繼續低頭看報紙表明對話結束，就見到燕姿看著我笑著翻了個白眼，然後鬼靈精的輕晃了幾下頭，笑著加上嘴型無聲的對我說「才怪」，看來孫爸是這樣說，其實私底下應該也是管得緊的老爸。

或許是剛剛有試探問了孫爸，加上他在場，所以對於談戀愛、交男朋友的話題，我都少了許多攻擊的火力，畢竟將心比心，在家人面前，問了初吻是何時？現在男友是哪位？我都交往到哪了？任何人都會尷尬！也不敢說實話。我常常主持婚禮最尷尬的時刻是要求新人接吻，來吃喜酒的來賓看了當然開心，但有些新人不好意思在父母面前過於親密，道理是一樣的。

不想問感情只好順著聊專輯閒聊，我抓到她語氣中的靦腆與害羞，問她為何如此？她笑說：「哎呦！因為自己說自己多好，會不好意思，就像有人說變漂亮了怎樣之類的！」

「妳是漂亮的啊！」我感覺她臉紅了，「對啊！可是就會不好意思啊！」

所以我可愛跟妳說漂亮，會選哪個？妳會想聽哪個？我覺得我幾乎快把她逼到牆角，不是我沒把她當暢銷歌手或未來的天后看待，而是這個也才二十六歲，正是花樣青春的年紀，我想讓聽眾看到純真沒有任何包裝的孫燕姿，這時就聽到她小聲地、笑容飛揚的

說：「比較喜歡聽到說我漂亮！」

我要的幸福

二〇〇〇年孫燕姿出道，並與蔡依林、蕭亞軒、梁靜茹被媒體推崇為台灣的四小天后，勢如破竹的聲勢讓許多人包括音樂人王菲、張學友，直接點名她最有機會成為天后的人選。聊著她每一次音樂上的轉變，還有許多廣告代言的部份，「其實我最喜歡做的還是音樂，因為代言的廠商都是看到我的作品，才會來找我，認為孫燕姿跟他們的商品契合，但是這樣很浮面的，並不會因此而幫我將孫燕姿延續下去，雖然可以讓我出名也賺到錢，但只有音樂可以讓我喜歡，在不同時期以多面貌的曲風呈現，讓歌迷聽到這也是我的初衷。」

很多年輕人老愛說要做自己，但問他如何做自己，很多人回答不出來，也有很多人都會寫著「莫忘初衷」，問問初衷是什麼也會說忘了，一味的跟著潮流或是市場流行不見得是對任何人都好。孫燕姿曾因為音樂環境跟自己想法有落差，以及唱片公司主管亂炒作她

的新聞，不但分道揚鑣而且暫別歌迷，後來實在是太喜歡玩音樂又再度踏了進來，儘管結婚生子對她的歌迷來說一點都不影響，二〇一四年她的世界巡迴演唱會從台北出發，是她對台灣一手打造她的音樂界及歌迷，給予最大的感謝與感激，而她作為一個新加坡人氣最高的歌手，從初始到現在，比誰都還要徹底的瞭解存在的自己。

節錄歌詞 〈我要的幸福〉

為愛情付出　為活著而忙碌

為什麼而辛苦　我仔細紀錄

用我的雙眼　在夢想裡找路

該問路的時候　我不會裝酷

我還不清楚　怎樣的速度

符合這世界　變化的腳步

生活像等待　創作的黏土

幸福　我要的幸福　漸漸清楚

夢想　理想　幻想　狂想　妄想

我只想堅持每一步　該走的方向

就算一路上　偶而會沮喪

生活是自己　選擇的衣裳

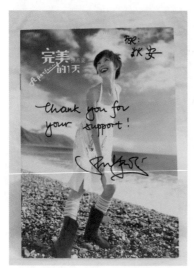

有時候，要做到開懷大笑，
真的很難。

12

一輩子的姊妹

：ASOS

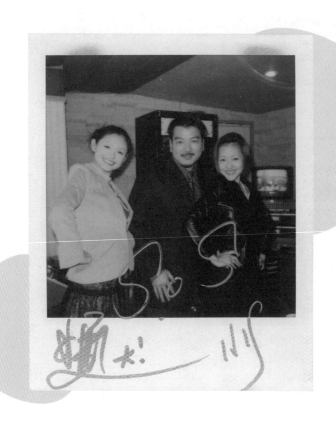

不管是你什麼人，
只要能放在心上的都是自己人。

二〇〇二年這兩姊妹帶著新專輯《變態少女》來上節目，距離她們上一張專輯相隔了五年，除了電視宣傳，少見的專輯簽唱會更是認真看待，也是因為有了在台中唯一的簽唱會，我才有機會一睹演藝圈的全能姊妹花——「ASOS」。

原以為上一張《貝殼》是她們在歌壇的告別作，不是因為她們唱得不好，而是她們在其他的表現上比歌唱更亮眼，演藝週期有限，自然得投注最拿手的。在台灣沒有人不知道「ASOS」——徐熙媛跟徐熙娣，兩姊妹用大膽、無懼、無厘頭模式闖蕩演藝圈，讓人看到無限可能的精彩。

那次的電台專訪是臨時加的通告，主要配合她們當天台中的簽唱會，那天是禮拜天，其實上午有場商業活動並擔任主持人的我，還來不及回家換裝，我索性就直接穿到電台上節目，同事看到還以為我認真且隆重的穿西裝來訪問她們，沒想到她倆一走進來，我看到大S是穿淑女套裝走貴婦路線，脖子上的大顆珍珠搶眼到不行，小S仍舊是青春少女的打扮，染了一頭金髮剪成妹妹頭，中間還綁了一撮沖天炮，我說今天大家在服裝上都很用心，西裝大叔在這歡迎貴婦跟辣妹的光臨，還互相消遣了一番。

挑選播放「ASOS」的歌之後，稍微來瞭解在二〇〇〇年演藝圈發生的大事件，排名第一該算是小S與黃子佼分手的話題，能引起這樣大的喧然，徐氏姊妹的發言以及台

灣媒體在報導的態度上，都是值得拿出來討論的面向，藝人戀情曝光分手成為報導追逐的對象，本就無可厚非，再加上她倆也沒特別迴避，或禁止別人討論，所以我也就跟她倆說，我們今天在節目上就順其自然囉！

她倆開心的說好，其實眼睛是停留在桌上的台中小吃，那是電台DJ Angel特地用心準備的珍珠奶茶、蘿蔔糕、大腸包小腸等等一大堆美食，我說我們邊吃邊聊啊！她倆也沒在客氣，順手就抓起蘿蔔糕，女明星面對美食這樣的直率我還沒見過，多數都是在鏡頭前，盡量維持完美的形象。

「ASOS」以唱歌闖蕩演藝圈，發展出主持、戲劇、廣告等多元的可能，熟悉主流媒體上的操作模式，兩人手上都有娛樂性帶狀節目在主持，有了麥克風就像有了發聲筒，可以自由塑造個人在節目上的年輕語言，兩姊妹不按牌理出牌的個性（我指的是幽默詼諧、不傷大雅）不是像陳寶蓮之前接受媒體採訪時，旁人沒注意到她精神狀況不太好，話回答到一半竟拿指甲刀劃破自己的手腕，還問記者這樣你們滿意嗎？我想那個其實該叫作「驚世駭俗」了，驚嚇指數破表的那種。

常常在媒體看到她們，會覺得她們出道很久了，那天訪問才驚呼得知，一九九四年出道的她們，才八年的時間，細想那幾年時間的電視節目《我猜》、《娛樂百分百》乃至《流

《星花園》偶像劇，有幾分好運還得自己成就自己，貴人加上經紀公司，沒有自己的努力拚搏，演藝之路是不會走得長久，許多人都覺得大S比妹妹漂亮，但其實她倆站在眾女明星當中，依舊是搶眼出眾的，小S堅信自己醜小鴨會變天鵝，她戴牙套、練健身操、跳國標舞，一步步等待自己成為美女的那一天，她果然說到做到。

我也曾在好友兼經紀人身上看到那樣的光芒，他要別人開心比自己開心重要，他也是一九九四年出社會的，趁著他眼中還閃爍著得意的光采時，我立馬會說：「你簡直就是小S在台中的化身，走到今天誰不認識你。」他鼻孔哼了一聲，嘴角逗趣的撇個香腸嘴，

「哼！少來了嘴巴變甜了你！」

佔領年輕

我的前經紀人「汪董」比我小上幾歲，我認識他的時候剛退伍不到一年，一百八十三公分的高大壯碩身材，加上他笑臉迎人、笑口常開有如彌勒佛，你很難不注意到他，在小

廣告公司做小業務，白天騎著小摩托到處找客戶拉廣告，是刊在報紙或是型錄上的那種廣告，晚上就會到處打工賺現金，像是路口發發小面紙或是夾報宣傳單，活動公司要找臨時工讀生、臨時演員或穿偶裝，也常常吆喝朋友參加活動衝人氣，他說這種小兼差又沒壓力，反正晚上在家看電視沒事做，還不如晚點回家順便可吃免費便當，「而且啊！像這種兼差都嘛是領現金的，做完就領一次五百很有成就感的。」說完沒多久，他就轉進了電視台新的業務市場。

台灣開放有線電視之後，第四台從地下翻身成為台面上第二主流的媒體，台灣觀眾開心手上的遙控器可以有好幾百個頻道選擇，想看哪台就看哪台，想看電影看新聞看摔角，或是想跟著唸佛經，頻道都有，等著觀眾翻牌，眼花瞭亂之下卻苦了企業主，預算不知道往哪裡投放，才能抓住消費者眼球，汪董進入有線電視系統台，業務市場從「分類廣告」跳到電視廣告，俗稱蓋台廣告。

在那前十幾年期間，蓋台廣告可說是火熱的很，讓許多預算不多的企業主，看準這在地性的需求，天天輪播的廣告，讓企業主覺得預算花得值得，汪董投入這個業務的領域，因為他業績好人就吃得越胖，他一直認為福態有助於他的業績，男人拚事業要有「財庫」，便是啥都不忌口，我常會戳他說你也太胖了吧？他馬上回我說：「哎！你不懂啦！做業務

就要胖胖的比較討喜易親近，肉肉的笑起來比較可愛！」

這話聽起來也沒錯，他腦筋快嘴巴靈活，甜嘴會誇讚，我沒見過還有誰比他更會說話，「姊！妳這髮型好俏麗時尚又年輕，他說起來臉不紅氣不喘的，像遇到公司歐巴桑燙了頭髮，「姊！妳這髮型好俏麗時尚又年輕，遇到汪董，「哎呦！曹大哥等你復出等好久喔！就是要讓我們這些後生晚輩看看順便學習，所謂演藝圈的扛壩子，到底是有多精彩呦！」曹大哥樂得開心拚命吹哨子。

而且像那種肉麻的場面話，他說起來臉不紅氣不喘的，像遇到公司歐巴桑燙了頭髮，「姊！妳這髮型好俏麗時尚又年輕，妳老公今晚會受不了ㄌㄟ！」把歐巴桑逗得咯咯的笑。曹西平大哥剛復出還沒真正崛起，遇到汪董，「哎呦！曹大哥等你復出等好久喔！就

他敬重職場輩份，華麗稱職的尊稱沒少過，跑業務開發新對象，備極關心的情感攏絡表露都是來真的，他常跟我說：「花花轎子人抬人，你怎知道哪一天誰會幫了誰？」這思維的確很像他，他其實許多朋友都是客戶，有些客戶後來也都變成朋友。

「ASOS」進入演藝圈的時間，也是汪董進入電視系統台，認識他時我剛開了家小便利商店，原本想當個小老闆自營自足的過活，卻因為與人合夥投資一時心軟失策，賠錢了事關了店準備從零開始，汪董知道後介紹我去他電視台應徵，後來我就變成了電視台節目部的攝影助理，最菜的那位。他在業務部我節目部，他有新客戶要曝光，節目部編寫類似置入式行銷的企劃節目，我呢就是節目部攝影小弟，扛器材扛攝影機打燈光，我們那時

工作地點在台中一中街補習班樓上，下樓就是夜市美食街，台中到處都是紅茶店、快炒店，吃飽飯後到處都可聊，那也是我們很開心的一段時間。

我也驚訝發現這百萬業務員汪董，平常生活開銷省錢省很大，出去各自付帳更是理所當然，他一直跟我說這輩子最大的禁忌就是跟他借錢，他寧願請客吃飯，也不願意「借」，因為借了都要不回來。

以前覺得他摳門是覺得他小氣錙銖必較，他呢？老嫌我裝氣質顧品味，花錢不節制，但玩樂因為頻率相同也就習慣了，後來我進了電台，接觸主持許多外接CASE湧現，他知道我不太會經營自己的人脈，便會來碎嘴，尤其他常常掛在嘴上的「商場無國界、友誼變黃金」，意思是人脈就是錢脈，那是獅子座的他敏銳的觀察，我常嗤之以鼻說將來如果有機會合作，不管結果我都不會計較。

他說不行「親兄弟也要明算帳」，醜話說前頭，遊戲規則先講清楚，免得為了錢壞了友誼徒增困擾，等合作條件都談好，大家都同意了再往下發展，然後他便以我經紀人自居，手上有客戶想做地方台的電視命理節目，他就找我主持，還好成績沒讓他丟臉，這些年合作下來，我跟他始終沒有簽約，多年後我進入台灣前五百大企業工作，擔任行銷及公關要職，我以自身的領導統御，輔佐公司的行銷業務，我才驚覺他之前一直提點我的許多人脈

技巧、手腕與思維，在在都讓我迎刃有餘，更明白面對重要客戶的逢迎禮數、送往迎來，再難聽的都可以吞下去。

「你也是吃這行飯的啊！還說我以前銅臭味重，在這世界上所有產品都是有標價的，都需要依靠業務單位，你可以去打聽，在商業市場不懂銷售業務，公司就等於死的，能賣得出去才是真，像你去提案也是拉業務，你主持商業活動，舞台上的體驗推薦，也都是銷售行為，一家公司體系，最強大的就是業務人員，要吸引人家掏錢買單，就看你端出了多少物超所值的價值。」

他其實早個半年檢查身體，或許這些話就由他自己說給大家聽。

愛不持久

ASOS 簽唱會的時間是下午兩點半，所以唱片公司提早半小時到電台，當天是禮拜天，公司其實在週日有為我另外再開的新節目，內容以「未婚男女」的聯誼橋段為主，那

天天我特別挪出一小時現場直播，也是因為台中簽唱會活動，唱片公司將獨家給了電台，所以我才知道，她們也把中部電台獨家訪問給了我，讓我受寵若驚。

ASOS 還在《娛樂百分百》主持，那是一個天天開直播，現場放送的節目，兩姊妹說話風格，無厘頭天馬行空的邏輯，懂得做自己，卻也尊重他人感受，擁有廣大的粉絲追逐、關注，分眾年齡從國小到高中生、大學生都有，在學校跟同學討論兩姊妹，是一種「很潮」的表現，後來那天她們的簽唱會活動大爆滿，電台 DJ Angel 受邀主持，太多歌迷為了一睹風采很早就去排隊，我後來知道有歌迷太崇拜她們，準備點好的「香」對著她倆「膜拜」一拜再拜，現場大家看了都很樂，果然連歌迷的作風也都挺 ASOS。

節目上我誇讚她倆姊妹感情好，好到連大 S 那時正在拍《流星花園》偶像劇拍得沒日沒夜沒睡覺的，卻還是要幫小 S 過生日，就見小 S 連說有嗎有嗎的尷尬的直問，大 S 就提點了這事，然後兩人就在節目上又鬥嘴起來了，我笑傻了，第一次有藝人在節目中爭辯，但現場妹妹的表情是開心的，姊姊也開心覺得自己家人應該的，《娛樂百分百》之前有一集只有小 S 一人獨自主持，大 S 鬧離家出走，看小 S 哭花了臉不斷的在鏡頭前要大 S 回家別做傻事，家人永遠都是最挺她的，這黏著的姊妹情誼千金難換。

《變態少女》這張專輯似乎也是這般，我問兩人再次發片的契機，「其實是我一直想

再唱歌發專輯的，然後我就問我姊，希望她能跟我一起，因為我膽子比較小，有她在我就什麼都不怕。」

「對啊！我妹這樣跟我說時，我說妳可以自己發，幹嘛一定要找我，就覺得她很俗辣，後來凹不過她。」專輯的風格大膽瘋癲，連家裡的狗狗大大都可以讓她寫成一首歌，兩姊妹就在節目上妳一言我一句的，開始說起狗狗大大的脾氣跟習慣，彷彿是在閒聊自家女兒的點點滴滴，才說完大大晚上怎麼睡覺，停！我立馬出手刀制止，怕再聊下去聊不完天黑了，兩人直點頭，就見大 S 拿起東西來吃，立馬跟我說好好吃喔！當下我真的佩服她倆，也佩服我自己，能不慍不火的接招任何聊天的話題。

來自同個家庭，出道時還未成年，處事的風格、說話的習慣相似極了，她們代表的就是「年輕」，更懂得在媒體鏡頭前，適度投放媒體喜歡的語言，貼上自己設定的符號標誌，像是刺青或服裝來引領風潮，藝人要紅本就需要靠媒體曝光，不管是什麼媒體管道，當然是知名度越高的媒體最好，而談戀愛這檔事新聞拿捏得不好，容易產生當初沒想到，或是被誤解產生反效果，在網路社群氾濫的評論年代，各式各樣的觀點爭相浮出，說得天花亂墜也不知道是真是假。那倒不如別將戀情曝光，或根本就拒絕提供訊息給記者，也免得記者捕風捉影的亂寫。

「哇！天啊！這好好吃喔！」妳吃到啥了我問，我竟然還能放下先前的話題，跟她們接招。

「這珍奶⋯⋯哇賽！沒喝過這種的，感覺好高級喔！」就見兩人交換食物，我在進廣告前還是提醒下午的簽唱會時間，看著兩姊妹的自在，我突然想到先前，戀情曝光對她們應該毫無影響的，我終於也見證台灣演藝圈為何因她們而精彩，我想也是拿捏得恰到好處吧？就像她跟黃子佼那幾年，陳年的八卦新聞該挖的也差不多了。

「當以窺伺為樂，這樣的娛樂文化進到台灣來時，狗仔記者常常教會我們好多好多的東西，感情不再信任，出現危機或裂痕，所有挽回都無濟於事，這世界上彷彿最不值錢的就是感情忠貞，不愛了便是不愛了，沒有其他選項，以前要『七年』才會癢，現在時間提前到四年，感情就會產生危機，不被愛的那位才是第三者。」

當廣告結束回到廣播現場的引言，我劈哩啪啦的說完，這才一說完就見她倆一致起立幫我拍手鼓掌，「你哪來的那麼多的詞啊！」「對耶！你很像那個教授什麼海的，感覺讀很多書耶！」姊妹倆妳一言我一言的幫襯著，瞬間我的耳膜很痛，但我也只能咧嘴笑。

我知道當年小S在《娛樂百分百》，另外還有一件痛哭流涕的聲明畫面，許多人都印象深刻她宣布跟黃先生分手，沒看過的人網路有當年的節目影片，想起當年她們來電台

時，分手事件過了還不到兩年，我問得謹慎，怕是問到痛點與禁忌，更怕的是姊姊還在旁邊，問得不好馬上跳出來護駕。

我說妳們自己感情常常攤在陽光下，妳們自己覺得⋯⋯

「我其實是能不曝光就不曝光，我比較不是愛大聲喧嘩的人，我想我妹應該也是。」

「因為真的哪一天被拍到，那也就被拍到，哈～大S可能還會想說是寫跟誰？我是不會想說要去跟記者說不要寫，因為我覺得很難就⋯⋯就算了。」小S剛剛的嬉鬧消失了，姊妹倆回答問題有個習慣都會先看對方講不講，再繼續發言，原本剛剛都在試吃台中茶店的滷味，現在也都停歇拿起了濕紙巾擦手。

先前外傳的三角戀沸沸揚揚的，才四年的感情就出了變化，承諾說要「一輩子」的，在外人看來就像個笑話，平常人分手後有些人還可當當朋友，藝人不是平常人，分手後幾乎形同陌路，反而男女各自的擁護者在網路隔空交戰，支持度以女大於男佔優勢，連大S也加入擁護妹妹的一方，男方演藝事業停擺了好一陣子，幾乎跌入谷底，二〇〇二年我只隨意地問起這事，大S就義憤填膺的，叨唸了一大段不開心的話，可見不管是誰，那些日子都沒有一個人是開心的。

〈愛不持久〉歌詞小S自己寫的，寫的正是分手後的省思，還記得當天播這首歌之

前，我還故意裝傻問！是寫誰啊？結果這兩姊妹異口同聲糾正我，姊姊大Ｓ邊笑邊說就是前一任，我轉向小Ｓ向她確認，她先是給我一個釋然的微笑，點了點頭。在一段關係中表現得太勇敢，似乎也不太好，那會讓人忘記怯弱的面，該是兩人一起去面對，再決定分道揚鑣才是福氣。

二○一五年小Ｓ與前任在節目上世紀大和解還提到這首歌，說不確定是不是寫給他，但我確定當時在我節目上，「其實你問我寫這首歌，沒花多少時間，但當時是真的邊寫邊哭，現在不會了啦！」就見她轉頭抹一下眼淚，我當然也知道她這綜藝的梗，邊笑邊說我對這歌的畫面，就像張黑白照就貼在那裡，鏡頭慢慢靠近帶出每個細節。

「我其實也知道，很多人聽這歌很多感觸，但我要自招我現在已經有約會的對象！所以我現在聽這歌有點尷尬，也挺複雜的。」她一隻手舉起「自招」的動作，也太讓人難忘，可愛唄這女生，我想那是因為明白了愛，再也不會傷心了！

節錄歌詞 〈愛不持久〉

愛　不可能持久　尤其當你開始懷疑我不愛你的時候

本來想牽你的手　現在卻覺得尷尬

如果沒有人先承認自己還愛對方　愛就變成掙扎

我不想失去你　又不知道如何表達

我愛你明明就在心裡面迴盪

我不想失去你　又不知道如何表達

下次多希望你能夠鼓起勇氣說話

愛你愛到死

說說我的經紀人汪董，在工作態度上像郭台銘，私底下就像無厘頭小S，為身旁的人盡情的搞笑，「我們每天的日子已經過得夠辛苦了，如果能夠常常逗人家開心，笑口常開福報也會跟著來。」

他一向都是扮演著開心果，回爸媽家就扮老萊子，他是長子對於擔起家中支柱，他從無怨言甘之如飴，也如同小S一樣是義無反顧，獅子座的他談了幾段轟動的感情之後，終於有修成正果的姻緣。感情的那一面只有幾個好友知道，這事說起來還是他刻意放消息，讓我們知道的，大概我們就像他在外的弟兄吧，所以啊！坎坷風雨都要我們跟他一起經歷，若真有發生啥事，我們其實就會跟大S一樣，跳出來當出頭鳥，後來還真的發生了。

瞭解他的人會發現他經營感情，就像八點檔連續劇每天都有，他敘事一向過度的誇飾，依獅子座極好面子來看，哪能讓人發現他有曲折離奇的戀情，這些從不在外人前顯露，只有夜深人靜時會接到他電話，「假噓寒、真討暖」的來電，開場白幾乎都是「午夜夢迴好寂寞喔……」

他不是怕寂寞，只是孤獨無法兩人承擔。

他勇敢也堅信愛情在不遠的他方等待，等待他去掬取一朵野玫瑰，栽在心房呵護、恣意綻放，那是他的夢，他有許多夢想常常說給我們聽，獅子座的男人，他們不信夢想不會成真，我曾親見由衷佩服。

他曾在錯的時間、錯的地點遇見錯的人，這全錯了還搭訕個屁，但當事人哪知道呢？總以為偷吃被戴綠帽的不會是自己，我們常唸鬼遮眼的他，就怕還沒看見愛情的模樣，卻早已弄丟愛的能力。他一度不解的問真的有那麼難嗎？我說不難，「想要一份成熟的愛情，就不要用孩子氣的方式解決問題。」

可不可以不勇敢

我覺得厲害的是，他能看到別人身上的光芒，能秀出別人深藏的優勢。我以為那是他炒熱氣氛的工作，後來得知這幾年他為朋友牽出不少工作上的新契機，造就了許多的機會

給別人。他參加公司尾牙才藝競賽年年第一，我說你已經是冠軍了為何還要每年都參加競賽？「我不是要爭第一，我是要追求最好。」聽起來都一樣啊？他不耐的白了我一眼。

「第一是還要競爭，最好已是難以超越！」口氣是不是挺像小S？

他怕面對生死問題尤其父母親，我要他開心享樂盡孝道，他開始打理全家旅遊，每年一次密集到一年三次，許多回憶慢慢累積，到美歐亞洲海島極地，只要旅遊書上畢生要去的景點，二話不說都他全程買單，看過極光、自由女神、巴黎鐵塔、英國大鐘，每趟旅程真的讓他意猶未盡，旅行需要強大體力，最後一趟旅行在英國街道上，一陣喘不過氣的胸悶嚇壞他，一回台灣就戒菸了。

他四十四歲裝了心導管支架，隔年戒菸成功，二〇一八那年夏天在工作中倒了下來，他最害怕的生死怪物，原來早已悄悄地鎖定要攻擊他，朋友哭說會不會太年輕了？是啊！幾年前該勸他減肥的，但懊惱也喚不回曾經，無常已經連續接走好友的離去，都是在工作時刻倒下，一個個都像錯過的未接來電，一旦漏接訊號隨即消失不見，好久之後才知道誰再也不會來了，人生的渡口來臨時，好的壞的也都是最好的安排，如果可以不做強者、也不做弱者，就單純好好的活著。

幾年後范瑋琪找來ASOS姊妹合唱〈可不可以不勇敢〉，姚若龍、陳小霞的力作，

講的是好友間的情誼，聽著聽著我想起汪董跟我們的聚會，想起他午夜的電話，噓寒問暖的八卦大家，點我們熟悉的經典老歌，聊著我們的未來，在重要時刻等待起風的日子，請記得好好說再見。

節錄歌詞 〈可不可以不勇敢〉

妳用濃濃的鼻音說一點也沒事
反正又美又痛才是愛的本質
一個人旅行也許更有意思
和他真正結束才能重新開始
幾年貼心的日子換分手兩個字
妳卻嚴格只准自己哭一下子
看著妳努力想微笑的樣子
我的心像大雨將至那麼潮濕

好像什麼困境都知道該怎麼辦
就算現在女人很流行釋然
當傷太重心太酸無力承擔
我們可不可以不勇敢

愛要即時。

13

三十歲的眼淚

：陳昇

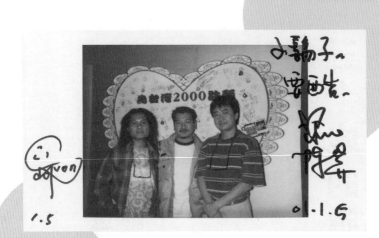

他的音樂總讓男人和女人，
不自覺的檢視自己內心的脆弱與悲傷。

要說作為一個製作人，李宗盛磨礪女歌手呈現自我覺醒的特質，那陳昇就是掀開女歌手的面紗，讓人看見「溫柔的控訴」那一面。

同屬滾石唱片的兩大王牌製作人，都算是我心目中傳奇的音樂人，李宗盛操刀的歌曲有陳淑樺的〈別說可惜〉、辛曉琪的〈領悟〉、金智娟的〈漂洋過海來看你〉、林憶蓮的〈不必在乎我是誰〉，這幾首為歌手量身打造的歌都有個共通點，就是要女人在感情中覺醒。

陳昇為陳淑樺寫的〈美麗與哀愁〉、為潘越雲寫的〈純情青春夢〉、為徒弟劉若英寫的〈為愛癡狂〉以及金智娟的〈秋涼〉，把女人一生最私密的癡守與怨懟，化為旋律輕拭淚痕，這是陳昇的「昇式情歌」，也是兩位大師各自讓歌壇有所精彩之處。

陳昇定位自己的個人音樂創作風格之外，另外邀來客家音樂的黃連煜，還有原住民排灣族的阿Van，開創與延續「新寶島康樂隊」，成績可說是精彩連篇。媒體讚他是音樂頑童，那些歌曲因為體悟後的音律真知，以及動人的符號，全出自他自己感動的瞬間。

能訪問到他個人備感榮幸，還記得他這個彰化小孩不愛讀書（他自己說的，不是我說的），聯考後就北上，進入到當時很紅的唱片公司「綜一唱片」，也就是旗下有楊林、鄭麗絲、黃仲崑的唱片公司，那時流行玉女歌手，陳昇為她們寫饒富夢幻的情愛歌曲，但陳昇其實是個文學涵養深厚的創作人，有著相當細膩的心思，他其實不太像在螢幕上展現出

來的樣子。

不管寫詞、寫曲或是擔任製作人，後來他還出散文書，是每年在跨年夜舉辦演唱會的歌手，已超過二十多年不間斷，而他也經常性的大鳴大放自己對生活時事的觀察，即使知道這些話都會上媒體，他也處之泰然。我覺得台灣流行音樂史上，作為一位很具有影響力的音樂人，他保有他一貫的純真灑脫、浪漫的奔放，以及些許悲觀的性格，勾勒出讓人感同身受的旋律與靈魂。

二○○○年《新寶島康樂隊第舞輯》發行，原本就有黃連煜了，從「第樹輯」加入了原住民阿Van的音樂之後，語言與音樂幫襯了歌曲饒富趣味，也讓音符編織不同的情緒而立體了起來。其實那天阿Van跟著陳昇走進來，那是我第一次見到他，黝黑精實站在昇哥的旁邊是真的小了一號，但個小的排灣族青年，眼神卻銳利很有神，昇哥眼神看起來，才是慢慢地在瞌睡中甦醒，也不能怪他們，從台北公司開車下來，第一個電台現場通告幾乎都是先來到我這，而那也是我第N次見到昇哥，我原是想要昇哥先開麥說話的，可是我開場講了好大一段想等他接話，卻一直沒接收到他想先說話的訊號，急得我腦筋突然一轉，再看到阿Van兩眼炯炯的直視著我，殷切熱血般的蓄勢待衝模樣，索性讓我史上第一遭，沒先讓大牌說話，而先給了阿Van開口的機會，然後我再轉頭直衝著對他笑，希望他

能理解我想做好節目的心，想起之前過於緊繃的訪談，後來的我謹慎了些，知道他接話總會慢個好幾拍，我乾脆自己也放鬆，叮嚀自己別太緊繃，節目不需要每一個空檔都要填滿話語，對聽眾也是種壓力，放鬆的閒聊，沒想到效果更好。

聽陳昇的音樂作品算是很早很早以前了，除了一般人熟悉的〈把悲傷留給自己〉、〈恨情歌〉之外，更早之前就注意到這位總能寫出細膩情愛絮事的音樂人，我喜歡他各個階段詮釋情歌的方式，從一九八九年《放肆的情人》中的〈最後一次溫柔〉、《貪婪之歌》中的〈半生情〉，那幾年發片量甚大的他，幾乎每張專輯都締造了無比的傳唱點播率，我所說的傳唱點播率跟當時興起的ＫＴＶ娛樂文化有很大關係，傳唱度高，創作者的名氣也跟著水漲船高。

難得的電台現場節目，我試圖開放 call-in 讓聽眾打電話進來，我用意是希望讓他直接與聽眾歌迷對話，我其實也想知道一般人對陳昇的關注在哪？有位女性聽眾問了很多人也好奇的，她說最喜歡陳昇的〈把悲傷留給自己〉，便想問他當年是在怎樣情況之下有了寫這首歌的動機，我以為他會閃躲，想替他解圍，沒想到他認真回答：「我其實有點忘了，只記得是那年冬天，同事們要求我在專輯中多放首情歌，我就在辦公室拿著吉他隨意彈，突然想起有次旅行曾寫在菸盒上的旋律，趕快把它找出來，當時覺得這首歌很俗氣，還差

點把它丟到垃圾桶去。」

「歌詞是在辦公室寫的，進錄音室前又改過一次，這歌就是說啊！男人有時候面對感情，還要學著獨自去面對、舔舐自己的悲傷。」

他抱著胸坐直了身體繼續說：「這是逞強的一種，其實你也知道男人好面子，嘴巴通常未說出真正的心底話，騙來騙去痛的還是自己，男人療傷的能力其實很差，怎會卑微的去乞求女人，這時候能想起自己？」

他說了好大一段，聽得我入神不忍打斷他，然而我也聽懂了那個故事，其實我耳聞聽說這是他為失戀所寫的歌，曾經有過一位漂亮的女朋友，談不上劈腿卻移情別戀的要求跟他分手，他看著她漂亮的臉蛋，並從她嘴中說出殘忍的決定，他知道緣盡了，所以要她在離去時連美麗也一起帶走，就讓她把悲傷留下吧，他曾公開說這歌詞很俗氣，卻受到普羅大眾的喜愛，可見在愛情面前，不是每個人的感情都是順利的一次到位，而緣份沒了，也不代表下次不會再來。

而我在訪談時發現他的回應會有點拖拍，後來才知道他會將你的話認真的聆聽、瞭解、消化之後再回答你的問題，果然是個文字工作者與情感專家，光聽故事就覺得也太精彩了吧？這應該是跟生活的歷練有關，問他是不是經常去旅行？他說旅行也是一種方法，

若要多點觸覺則需要去流浪。

其實台灣以前所聽到的「流浪」一詞，大多是從作家三毛去撒哈拉之後，寫下許多神秘又精彩的流浪生涯故事而來的，三毛寫的〈橄欖樹〉後來交給有天籟之聲的齊豫去尋找，鄭華娟、王新蓮〈往天涯的盡頭單飛〉告訴我們旅程本來就可以獨行，那陳綺貞〈旅行的意義〉就是尋找浪漫愛情的方向，然而在這條流浪的路上，怎能少了陳昇，他讓男人在流浪的路上有了無限的可能，幻化成他歌裡的風箏、海豚或者是燕子。

他喜歡在簽名時多寫幾個字，並在送我的專輯封面上寫下「要去流浪」，因為那次跟他聊到自我放逐的旅行，他簽名簽到一半，正經地抬起頭定地看著我說：「那不是叫放逐，而是一種你把自己種在一個新的環境，或是彈出規律的平淡生活，但也不要期望在流浪的過程中可以獲得到什麼？因為走出去就是不一樣了。」隔年再來他看到我，竟然脫口說出：「要去流浪！你怎麼都沒去？」

他竟然都記得，當下的我羞愧的說不出口。

他鼓勵人去旅行，不用事先計畫，他說路上的風景都是美麗的。

我不知道自我放逐跟流浪之間的差別到底在哪裡，或許我真的駑鈍，想起了三十歲那年工作跟感情的挫敗，全都結束之後，鎖上門就流浪去了。

風箏

那趟旅程去了澎湖，在我工作最灰暗、個人感情處於剛分手階段，所有的理由都值得踏上那個「自我放逐」（自我毀滅）的旅程，而當年為了要體驗通過台灣海峽的感覺，從台灣的去程還刻意搭乘輪船的方式前往，我專程跑到嘉義碼頭搭乘當時才有的「快樂公主號」，它類似大型鐵殼渡輪規格的輪船，它的座艙座位區雖有窗戶，但許多人怕暈船，紛紛在甲板上迎著海風的站著，我跑到最船頭的甲板上，微微凸出的船身可見到破浪的速度感，以及衝擊後翻滾成雪白的浪花，當船駛離嘉義港口漸漸進入到台灣海峽，往下一探頭，原本深綠的海水，突然變成層次漸深的湛藍海水，以及像無底洞般深不見底的世界，我本身有點懼怕海洋，開始覺得暈眩，幻想著要是有個海中怪物突然衝出，像殺人鯨般躍出水面張嘴把我整個人拖進海底吃掉，那正合了我這趟旅程的心意，接下來也不用去什麼澎湖吉貝七美島散心啦！

隔天在馬公沒有目的的租了輛摩托車，依著幾個知名景點四處的逛，在到達澎湖有名的「跨海大橋」之前，耳聞說車輛不得在橋上停車熄火的規定，不知道現在這樣的規定是不是還存在，有一說是有些二人特意來這一躍而下，當時我騎著車看著好長的橋那端，像沒

有盡頭似的，我不自覺地車就停了下來，下了車趴在比人高的橋欄杆邊往下望，橋底下橋墩是裸露的立在岩石上的，或許是接近中午退潮時間，一波一波的海浪拍打在橋墩上，浪濤聲大的出奇，一旁的湛藍海水深不可及，我看得出了神一直望一直望，發現一直有個聲音在喚我，一直跟我說這裡好美好美。

不知道這幻覺是因為早餐沒吃，還是海風海浪吹得呼呼響，八月底的天氣熱氣狂冒，正想要往下再探頭看時，忽然我聽到旁邊幾位觀光客大聲的交談聲音，才把視線拉回到馬路上，臉紅紅的我腦子白暈暈的，跨上機車沒特別加速的離去，剛過了橋找了家冰店喝涼水，想清清腦想想剛剛是怎一回事？

在馬公時不知道要去住哪，在路口隨口問，有路人給了建議，「澎湖青年活動中心」，便宜又乾淨，果然如路人所言，閩南式三合院磚瓦建築像是座大迷宮，走來走去也沒瞧見其他房客人影，原本還幻想著，晚上住這會不會被大學生拉去，參加他們的營火晚會，然後一起大合唱李翊君的〈萍聚〉……

天氣太熱我昏頭的想，這暑假期間活動中心遊客也太少了吧？我開始擔憂澎湖的觀光啊！

馬公的印象至今存留在我腦中的，都是蒙上一層淡藍色的畫面，不管是在大橋、活動

中心或是小吃店，且不知怎的那段日子，特不想聽到流行音樂，那有如驅魔的旋律，一再告誡我們這些剛恢復單身的男人，是犯了多大的業障需要受鞭罰。

而我其實是要去吉貝島看看，曾經有人跟我推薦那白色的海岸線有多美，像是有天上星星掉落凡間的海灘，原本要結伴同行的最後只剩孤鳥我一人，暑假最後一個週日剛過，遊客及學生明顯少了許多，要從澎湖本島再到吉貝島的人並不多，幾個在碼頭上剛認識的年輕人，七、八個人一起租了快艇，就前往吉貝島上去了，中午過後的吉貝異常炎熱，街道上也沒啥好逛，店家也不愛招呼，索性就開始搜尋當地特產，準備大買特買。

我也尋找晚上住的地方，路上隨便一問有無飯店，只見店家一愣，然後對我哈哈大笑，原來吉貝島沒有飯店全都是民宿，當地人將家裡的房間整理出來，提供來玩的旅客有個歇息的空間，絕大都是多人通鋪，可見來玩的客群還是學生居多，我挑選了一家，也算是附近規格算大的住家，門口還掛上好幾個河豚的標本，氣鼓鼓的跟每位旅人打招呼。

怕熱的我再次體驗到海島的熱，連午後的海風都挾著海鹽的熱氣，嘴一張彷彿吸收了一整年的鈉含量，再多住個幾天回台灣可能就要洗腎，除了不斷地補充水份之外，更想全身脫光光跳進百米之遙的大海之中，那清澈淺綠的海水光看就覺得很心曠神怡啊！可惜吉貝島不讓人隨便下海，說是中午太熱又危險。

我想起之前自營的小便利店，有一次空調冷氣壞了，維修師父叫了兩個鐘頭還沒有來，店內溫度不斷的上升，已快跟戶外溫度差不多熱了，每個踏進店內的客人，先是一愣然後快速買好東西離去，也有幾位客人直接轉頭離開，要我說那感覺還真像「背叛」，完全沒有顧及站在櫃台已經一身熱汗還要強顏堆著笑臉迎客的我們，這「背叛」就像跟我一起開店的夫妻檔合夥人，只因他倆無理的情緒，不計多年友誼斷然拆夥，還搞黑道來嚇唬，當年差點連車都保不住了，最後還是用錢解決了事，後來想想那不是我要的生活，沒多久就把生意給收了。

關於男人

我激賞陳昇為陳淑樺打造的歌曲，陳昇說他在與陳淑樺幾番對談後，發現她多愁的情感，所以讓她成為一位頗有情緒的都會女子，「她個人特質的聲線其實就是一個控訴，然後再加上言語的旋律，就變成一種糾纏，是一種對你不可原諒的糾纏與控訴，好像你作一

位男性聽她的歌，你會說，好……好……都是我的錯。」他才說完，你會懷疑如此粗獷的大男人怎會瞭解如此多的女人心，又怎會以控訴情愛的方式，溫婉的拉鋸與男人之間牢不可破的情愁。

他總能抓出女人柔情欲語的那一面，尤其他激發出歌手未經開發的音色與情感，有一度我懷疑是因為陳淑樺隱退了，他便把他拿手的女性溫柔的控訴那一面，放在其他女歌手身上，像是潘越雲的〈純情青春夢〉以及葉璦菱的《相信》專輯當中的〈春水〉、〈陀螺〉，當年陳昇還特別進錄音室與葉璦菱合唱，寫曲的是才女鄭華娟，而〈陀螺〉這首台語歌，當年還搭上八點檔的片尾曲，他說：「我是透過音樂的眼睛，在窺探女人的內心世界。」

聽著他訴說音樂製作的想法，這麼細微的觀察，怎麼我們都看不到、感受不到，反倒是透過陳昇，才瞭解男女間的悲喜愁情，當聽眾說比較喜歡他早期的歌曲時，他耍寶似地在節目上噗嗤一聲，「哎呦！你嘛幫幫忙！換聽一些新歌啦！」希望大家也去聽聽他新的作品，我試圖在節目上圓場。

「這個邏輯是這樣的……」這話聽得熟悉，他抱胸，右手搓著剛刮過沒鬍渣的下巴說：「如果有了後期跟中期好聽的歌曲，像是〈鼓聲若響〉、〈恨情歌〉這些歌，才會有人想去聽聽我早期的作品，像最近歌迷就跟我說，他買了我以前的專輯，那我其實是希望

大家能夠全盤地去聽這個音樂人他所有的作品，因為這樣你才能瞭解歌手音樂的深度，這是我真正的想法！」

子夜二時，你做什麼？

晚餐後回到吉貝的民宿，進到通鋪大房間發現，十多人的上下通鋪，竟然只有我一位旅客，我驚奇這澎湖的觀光業也蕭條的太不像話，在這擁有白沙灘環繞的小島，還有無光害星斗滿天的夜晚，與大海對映**辰唏**波光，不少網友們推崇的渡假勝地，未見到旅客就只有我這浪子，得到了難得的靜謐，想起隔天流浪的行程，該來去預訂回馬公的船班，這時對於自己愛計畫的個性，又啞然失笑了。

沒想到我聽到民宿老闆說隔天不會有船，大後天也沒有，大大後天也沒有，這週都不會有了，這是怎麼一回事？我有些慌了，追問之下才知道這兩天沒有旅客的原因了，我誤解了澎湖的觀光業了。

原來吉貝島回馬公的這條航海水域，遇上陰曆七月中元普渡盛事，這條水域將在明天要燒「王船」，所以不會有船班往來，我不解什麼意思？他們就說「王船」是要燒給這些孤魂野鬼，因為陰陽兩隔，所以航道上就無法有陽間的船隻運行，當地人也不願打破這條禁忌，我聽了一身的冷汗，吉貝這下瞬間成了孤島，難怪我覺得遊客少，除了是鬼月之外，人家廟會做醮要燒王船，大家都知道就我不知道。

又看到新聞說是颱風又要來了，難怪風越來越大，入夜後我離開民宿走到碼頭邊，依稀就看到一輪明月，碼頭上一盞路燈暈黃，亮度不足的閃，照著碼頭邊的船只剩下輪廓可見，這越晚風越吹越狂，迎著風把襯衫都吹鼓了起來像風帆，連人都悲壯了起來，當時我心裡想，這應該是老天的意思？那我就待在島上吧，反正也沒人等我回去，不是說這一切都回不去了？

回到民宿遇到同船過來的情侶，急著明天要回去，後來民宿老闆晚上來敲門，說隔天有一艘出海捕魚的漁船，可以繞遠道回到馬公，但船費比來時多了將近四倍的價錢，問我需要搭船回去嗎？需要的話隔天一早七點前到碼頭邊搭船。

怕睡過頭，那晚幾乎也沒再睡了，吉貝島的海風吹了一整晚，不知哪間民宿的窗戶沒

關好，啪啦啪啦地敲打著一整晚，想出門看看是哪家，索性再去走走，風小了許多，抬頭看雲都不見了，沒有光害的夜空很神奇，前後左右像沒盡頭似的海平面，沒有鄉野的蛙鳴，

我站立在防波堤上只剩海浪濤聲的拍打，翻開手機沒有新的未讀訊息，也有可能這裡訊號太差，但這樣的夜晚，是還想等誰的來電，分手是自己提的，快四年的感情自己終結，歸咎原因仍舊是觀念的差距與認同，手機播著陳昇，總覺得那晚他唱得有些哽咽。

隔天漁船開了一個多小時回到了馬公，途中我試圖往後看漸遠的吉貝，想著下次來會是何時，或者還會有重遊的機會嗎？看著凶猛顛簸的浪攻擊漁船，像是在坐「大怒神」想要不暈都很難，回台一個星期後在電視上看到一則新聞，也就是往吉貝島的這條水域，一艘載客的觀光船遇上可怕未知的海象，在這翻覆時帶走了七、八位年輕的生命。

那次渴望被帶走的我，夢遊在一個全然未知的旅程，縮小了自己看這世界，才驚覺「懷憂喪志無法終結悲傷」，那陣子開始覺得自己長得不好看，不愛照鏡子，覺得該把分手怪在外貌頭上，也真是夠蠢的，這沒讓人判死的話，也就該把自己給判生。

決定要換一張臉，我沒動刀也沒動針的變臉，是留起了「鬍子」，攬鏡一照過去的那個我，與現在的自己劃清界線，因為那個我，是個連說再見也沒有勇氣的人。

節錄歌詞 〈子夜二時，你做什麼？〉

又一天要結束　猜想你現在做什麼

是否想我　也許什麼都沒有

點一根安慰自己的香煙

準備去迎接　那種不願告人的心慌

午夜二時我凝望著沈默的電話

已經是我不能自主的習慣

仰望著幽暗無語的夜空　回憶著往事

忍受刀割一般的心疼

子夜二時我猜想你現在做什麼

不再想我　也許身旁有別人

仰望著幽暗無語的夜空

孤獨的走向　那種不願告人的心慌

流星小夜曲

我知道他也在寫書，在廣播電台中我特別介紹了他的文字作品《布魯塞爾的浮木》，或許是我急躁了些，唸他的書名時吃了點螺絲，他轉身向旁邊的阿Van說：「要是沒唸好，人家會以為是哪來的布魯克雪德絲之類的！」我聽出來他話中的情緒，趕快哈哈兩聲乾笑，被他打臉之後接續往下問他關於寫作的事，尤其是跟寫歌之間的不同。

「寫作是一件很沉靜的事，好比這事你沒辦法在很吵雜的環境，或是像音樂集體創作的方式來完成它，寫作是一件很私密的事。」

談到文字創作，那天訪問還有個插曲，當時教育部執行「教改」有可能將來考試不再考「作文」跟「計算題」，那則新聞讓他在節目中爆了氣，他認為面對「創作」是需要經過嚴厲的苦練與訓練，無法一蹴可幾，他說自己就是經過這些辛苦的過程，才能有今日的養成，如果現在又不考「作文」了，他擔憂下一代如何創作，他甚至不誇飾的舉例，他曾經製作過某位歌手，歌手要求他幫忙寫簡譜，他氣噗噗的說：「吼！拜託你是歌手耶！這是你自己的功課耶！我是你的製作人，不是你的助理，你搞清楚！」

這段插曲聽得我起立鼓掌，哇靠！也太精彩了！當天因為是現場節目「直播放送」，

早聽聞他大砲的性格，但話說回來，昇哥說的「一點都沒錯」，任何成果都是經過很多的訓練或是努力累積來的，我想起自己的字跡受到不少人讚賞好看，卻少有人知道，我打從三歲就開始習字寫書法，全年無休直到國小畢業每天五百字，當我想偷懶、怠惰、僥倖、曚混時，結局通常都是一頓藤條挨打再繼續寫，為了書法不知哭上多少回。

專輯豐富度我推崇《SUMMER 夏》這張專輯，我這樣說，他大概又要生氣犯嘀咕了，我承認這是個人喜歡，我相信他在音樂上撩撥情緒的功力，卻沒想到他這張讓我中招最多，包括有〈鏡子〉、〈南風〉還有〈關於男人〉，因為有許多這樣的符號，我便問他，你覺得「男人」到底是什麼？才問完我懊惱的直捏大腿，不是問題不好，而是我感覺丟了一個太快的直球，我覺得他應該有準備這樣的答案？他並沒有覺得問題膚淺，卻給了一個邏輯的說法：「男人是一個不完整的個體，在不同的時代有不同的蠢男人的存在。」

聽他這樣一說才發現，陳昇常在歌曲中為男人投射某種缺憾，或是無助，看似蠢或簡單其實只是無趣，仍受檢視，純真不說謊，真心才能換得不悔等待？

我問陳昇：「在音樂的路上一直走下去，將會走向哪裡？」

如今想來心一驚，對照這問題放在我身上好熟悉啊，好似我曾問過分手的對象，我倆一路上都在妥協中循環，走走停停不知將會走向哪裡？終點會有良善的結局嗎？那人聽完沉默了……

在節目上陳昇先說了，「我覺得每天都是一個困境！」我倒吸了一口，讚許他用詞真的好棒！

「我不覺得我能給多少，到現今我個人也才出十來張專輯唱片，說真的我也是最近才真正稍微懂一點，表演到底是怎麼一回事？但若不繼續做音樂，或是在這就停止，那當初怎沒先想清楚，所以我覺得對我來說，持續的一直往下走，不管是音樂或是創作，至於到何時？我想就是一輩子了吧！」

陳昇當年這段音頻被我完整保留下來，說得清晰且動容，也想到當年我從澎湖回到台灣之後，帶著旅程中累積的寸草恩露，我打了通電話，跟分手的那人說……

「我從不因為看不見未來，才要求以任何形式約束任何人，而是當我們因為阻礙而停下腳步，在我用了很長的一段時間去努力，也不見你勇敢的去面對，事出必有因，來這一遭我們都明白各自的課題，我不是為了你、你也不是為了我。」

節錄歌詞 〈關於男人〉

其實我也經常討厭我自己　或者我怪罪我生存的時代

努力的找理由　解釋男人的驛動　也常常一個人躲藏起來

我聽說男人是用土做的　身子裡少了塊骨頭

他們用腦子來思考　有顆飄移的心

妳知道男人是大一點的孩子　永遠都管不了自己

張著眼睛來說謊　也心慌的哭泣

面對著不言不語的臉孔　誰也不知道男人是怎麼了

沒有玩具的孩子最落寞　可是沒有夢的男人是什麼

慾望的門已開　夢的草原沒有盡頭

風裡有些雨絲沾上了眼眸

其實陳昇這樣一位音樂人，你無從去區分究竟是他「陳昇」的創作專輯精采，還是「新寶島康樂隊」音樂性較豐富，而我認為任何形式都是。這方面他也給很多新人機會，像劉若英或是金城武，跟他跑了許多地方去找靈感創作，帛琉島、大陸漠河、日本石垣島等等，《六月》專輯中收錄了一首金城武填曲、他填詞的〈路口〉，陳昇說一九九七年金城武那時才二十四歲，跟他學音樂，有一天金城武躺在沙發上，彈著吉他嘴裡哼著這調子，陳昇聽見覺得旋律好聽，就為他填上了歌詞：「夕陽淹沒就告別了今天，你的名字我已想不起來，別怪我，生命太匆忙。」

我在成為大叔後，才體會了陳昇的當年，中年就像是不再為抉擇而困擾，不再為老兜著放不掉，開始學會了放手練習灑脫，也無懼任何發生的結果，金城武音樂旋律扣人心弦，彷若北國大雪紛飛的無聲畫面，白茫茫的沒有視野。

一九八八年陳淑樺在滾石唱片成功轉型成為「都會女子」的新形象，那年她發行了兩張專輯，年初的《女人心》專輯製作人是音樂大師李宗盛，主打歌〈那一夜你喝了酒〉、〈別說可惜〉，李宗盛讓她成為不受男人牽絆的單身都會女子，大獲市場驚艷與好評。

年底陳昇在滾石老闆的欽點下，成為陳淑樺《明天，還愛我嗎？》專輯製作人，也是

陳昇在滾石擔任製作人的第一次，找來小蟲、王新蓮、鄭華娟寫歌，也是一張精彩的不得了的專輯，像是〈明天，還愛我嗎〉、〈美麗與哀愁〉、〈孤單〉、〈傷心旅店〉傳遞出女人的情感控訴與自主情事，當年的黑膠唱片現在依舊是二手市場上的搶手貨，價高又難尋，這兩張重量級專輯，讓陳淑樺踏進歌壇天后之列，成了經典暢銷女歌手。

一九八八年陳淑樺她三十歲，李宗盛也三十歲，陳昇那年也是三十歲。

卅歲流浪到沒有你的城市，
好想跟你說聲 "好久不見"。

14

復出的大明星

：費翔

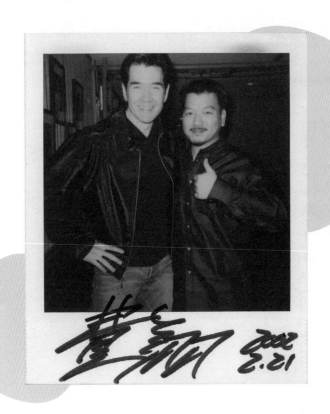

愛麗絲夢遊裡探險與冒險的青春，
勇敢來自一是夢境一是現實。

這天我知道要訪問一位大明星，他的專輯歸納在「國語老歌」那個類別，有段時間還是禁歌，不但電台不能播，媒體上也嚴禁討論他，但他的確是演藝圈有顏值又有想法的男藝人，因為我不知道說他腦筋好該從什麼樣的角度看，但起碼他所做的，都是自己開心喜歡的，在百老匯歌舞著稱的環境中，白人在四字頭的男人身材竟然舞台總能有較大的曝光機會，他出眾的顏值連西方人都贊同，編寫過《貓》、《歌劇魅影》的安德烈韋伯看見了費翔，不是讓他跑跑龍套而已。當陶子在《超級星期天》想起了他，台灣早已解嚴，正進入「戒急用忍」的寒冬，他復出後的現象仍舊令人咋舌，他當年的粉絲儘管都已是大媽了，在他面前個個都獻出少女心，新世代的女孩全都冒了出來，見到帥大叔被暈得神魂顛倒，「時勢造英雄」這話說得一點都沒錯。

雖說俊俏外型進演藝圈絕對加分，但在台灣光靠臉蛋闖蕩，路是走不久，費翔修完紐約的戲劇學分才踏進演藝圈的，先演戲再當歌星，標準的「演而優則歌」，早期國片在瓊瑤小說改編成電影後，「浪漫愛情」成了票房的最佳類型片，票房成績亮眼帶動電影產業，甚至外銷海外華人市場，他的名字總是與當紅女明星掛「領銜主演」，他曾與鍾楚紅合作《竹籬笆外的春天》飾演軍官，林青霞看到譽他電影圈閃亮的鑽石，二十年後張孝全在電影《淚王子》所散發的光芒，也讓林青霞稱讚不已；但費翔不願待在舒適圈，當台灣、星

馬地區耕耘開始有了成績，卻在最敏感時刻率先踏進大陸市場，當大陸市場如火如荼的時候，又毅然跑去百老匯參與歌劇、舞台劇演出，十多年後竟又紅回台灣，再巡迴演唱轉進大陸新電影產業。

這麼厲害的大明星，在二〇〇二年帶著一本有關他的養生書，以及在豐華的第二張新專輯《野花》來我節目，當時電台二十出頭的年輕助理問我，何以這樣慎重看待他？不說別的，在演藝圈橫跨三個年代，認識他的人超過幾十億人，一再跨界歸零的表演方式，就令人讚嘆佩服。

他到的時間剛巧整點正在報新聞，我起身邀請他入座，見他小皮衣外套搭牛仔褲，在播音室門口我順便跟他比了一下身高，在等待廣告空檔時的閒聊，我問啥他就答啥，我笑問說今天都可以聊嗎？不設防嗎？他大笑說不用，也跟我說其實唱片公司宣傳早跟他介紹過我，他也覺得今天應該會聊得很有趣，偶像散發的親切感很難防，光這點就已經大大的收買我了。

這個高挑的台美混血兒實在是長得好看，演藝圈明星其實也是有分等級的，有人土根性強很接地氣、有人知性美去征服別人、有人細細維護像個瓷器娃娃，當他一坐下來就說他小時候是個醜胖子，都沒啥在保養的，我看他一身肌肉標準身材，皮膚白皙不泛油光，

我不信。

我驚訝這手長腳長的、四字頭的男人身材竟然保持得這樣好，他說多年來都是這樣，

我提到他這次來又要宣傳書、又要宣傳專輯，時間會不會搞得太緊湊了？「Well……你說到重點了，這張專輯在台灣的宣傳期也到尾聲了，做完明天飛上海開記者會，待兩三個禮拜再飛美國，然後再回大陸，Well！也還好時間都剛好，還可以。」他說得輕鬆，對於自己的工作表一清二楚，完全不用助理提點，我問他應該沒料想到再從台灣復出、再享受到爆紅的滋味，他先給了我意味深遠的微笑，跟我提起了兩年前電視台去找他的故事。

「那是小燕姐《超級星期天》的節目，節目中有一個尋人單元，阿亮受陶子的委託，希望見到我，他們就輾轉透過一些人找到我，我當初其實是很感謝找我的人，但其實我沒有特別的想法，也沒想要出來。」

費翔在去了大陸發展後，在台灣的演藝圈似乎大家就相當有默契的「淡忘」這個人了，說好聽點是淡忘，其實就是被台灣當局封殺。在費翔之前還有一位很有名的民歌手侯德健，寫出經典歌曲〈龍的傳人〉一炮而紅，而原唱者還是王力宏的舅舅，侯在去了大陸之後，遭台灣媒體全面封殺消息，直到兩岸開始三通，老兵返鄉之後，陸陸續續有許多歌手到對岸發展了，媒體開放也就抹去了那條看不見的紅線了。

一九八七年台灣那年解除戒嚴，各行各業完全敞開大門做生意，也直接打開台灣國際商業往來之管道，該說是更暢通更便捷，台灣百業蓬勃發展的不可思議，股市上萬點，解嚴的是那時的蔣經國總統，才沒半年他就在隔年一月撒手人寰，也許他是不想見到一個巨大的變動在醞釀著。

我其實不太敢問他一九八七年的動機，有一說是當年他在台灣演藝事業正值瓶頸，另一說是那時有許多人都想去，卻礙於政治因素，想到這裡都開口問了，我只好拐個彎的私下問他那年春晚的演出，他先說了去的事，「Well我會去是當時我其實是有美國護照的，有美國人的身分，再加上我姥姥人還在那邊，我覺得應該影響不大，但……還是有的。」

上春晚那晚他竟然沒有唱他自己的招牌主打歌，反而是唱了高凌風的〈冬天裡的一把火〉、文章的〈故鄉的雲〉這都不是他的招牌歌，而〈流連〉、〈問斜陽〉、〈吻別〉、〈愛你不是謊言〉這些才是他的經典歌，若是他選歌考量大陸觀眾的熟悉度，這倒是可以理解的，而〈故鄉的雲〉原唱是文章，台灣早期的華僑歌手，聲樂式唱腔咬字卻異常端正，我曾在節目中訪問過他一次，後來據說也很早就到大陸各城市發展去了。

春晚是年夜飯後的電視節目，沒其他的了就這一台，在當時的收視率幾乎是百分之九十以上，就跟我們當年每天中午瘋史艷文的程度一樣，中午十二點一到，學生不上課、

農夫不下田、媽媽不煮飯，全都圍在電視機前看布袋戲史艷文的傳奇故事。所以啊！挑選〈故鄉的雲〉是遊子思念故鄉的煽情歌曲，這歌就是不管在何時唱、何時聽，只要是情緒搭上了就觸動了，何況在除夕夜唱，那一句「歸來吧！歸來呦！」像聲納回彈再回彈，直到自己無力招架，想念的淚包覆想念的心，任何人都一樣，這歌在台灣本就很紅，現在到了對岸，很多人已經不知道這原本是台灣歌。

而另外我不敢問費翔的還有一個原因，這原因其實有待考究是假設性問題，他是第一位登上春晚的台灣藝人，大陸開心說他回歸祖國，所以啊！欽點這首歌時是否故意唱給台灣當局聽的呢？我不敢問也沒問，我還是俗辣，倒是他自己說了他那晚在舞台上的舞步。

費翔當年並非沒沒無聞，在台灣其實拍了電影、電視，也是在星馬發片的歌手，算是台灣培養出來的國際男藝人，大陸觀眾是把他與劉文正、高凌風擺在同一個等級，一個份量這樣厲害的明星來了，電視機前的觀眾自然期待，因為當時大陸對台灣演藝圈還是有份仰望的高度，就像我們崇拜日本東京或是美國好萊塢，道理是一樣的。

大陸電視台的有關當局很緊張，據他說這一靜一動的歌曲，讓電視台很難下抉擇挑哪首，結果彩排時費翔完整表演一次，決定讓他全唱，〈故鄉的雲〉才唱完，他馬上接著〈冬天裡的一把火〉，才一轉身《週末夜狂熱》的約翰屈伏塔上身，脣紅齒白的大帥哥眨眼放

電回眸，全身上下散發出來的美式潮流，我說只差袖口的流蘇就到位了，他聽完哈哈大笑，但在場的大陸當局官長們嚇壞了，彩排一結束就把導播叫去開會，後來下令說歌可唱但舞不能跳，還規定導播鏡頭畫面只能卡到脖子以上，只拍人頭。

我一聽大笑跟他說這也太逗了吧？你會屈服嗎？

「Well……我當天還是完成我的表演，後來導播說不管了就按照下午的彩排不改。」

等到當晚費翔挾著台灣最當紅的影歌星身分登場時，收視率達到高峰，就聽到導播一直在主控室大喊『全身給我全身！』」那晚的春晚評價之高直接炸翻，費翔紅了。

有人說費翔那個時間進去了大陸，趕巧改革開放，那時鄧麗君的歌聲早已征服許多人，而在民歌之後，台灣流行音樂也讓大陸歌迷驚喜，他在星馬發了好幾張口水歌專輯，果真不同的時空產生不同的結果，而他在隔十四年回到台灣，問他一切都還適應嗎？他像打開話匣子，竟開始跟我聊起有關於宣傳曝光之事，這有趣極了，距上次陳昇跟我大嘆教育的盲點後，費翔是第二位。

節錄歌詞《吻別》

還有誰　像你一樣

那麼讓我難忘記

海依舊　浪也依舊

但是我已失去你

噢！多少無奈　深藏在我心海

用甚麼讓你瞭解我的愛

雖然還有傾訴離別時候

但是我知道　溫馨已不再

愛你不是謊言

費翔上春晚那年，台灣很少人知道這消息，因為當年新聞被封鎖。我那時正值氣血方剛的高中生，儘管同樣讀的是升學班，但骨子裡流著叛逆的元素，有如費翔不顧他人之勸的反骨。入學的那年台灣教育史有個重大的改革，高中生解除髮禁、解除單調的軍訓卡其色校服，容許各校可以自行的設計校服，「教科書改版」也是大新聞，幾十年不變的高中教科書在那年改版，該說教育單位也並非食古不化，還是說時代的與時俱進不得不變。

我讀的是公立高中，新校服設計出來頗有日式的風格，以湛藍色的色系為主，男女生外套像是日式中山軍裝改良款，女生則領口還有小領結，現在想來不能怪學校這樣設計，當時東洋娛樂佔據整個亞洲市場，若你說現在各大頻道的韓流佔據眼球，「大韓民國」想將文化傳遞到全世界，當年的日本野心也是更不小，二戰過後的日本軍國主義退場，全國反戰浪潮全民齊力拚經濟，揚名世界的國際電子品牌都是那時打下的江山。

但公立高中設計的新穎校服就是怪，忘了考量台灣高中生不是每個人都有標準身材，但有幾位同學走在校園異常的出眾，不是穿新校服，依舊是卡其制服，而且那些卡其制服都無比的貼身，重點是臉蛋多點成熟感，跟我們同班的其他人比起來，鬍渣真的比較多。

我跟這幾位一起混時只有我穿新校服，他們幾位都是「留級生」的關係，據說他們跟學校爭取後，同意可以繼續穿舊校服，這倒好了反而讓他們更出眾。高中生有留級生？現在聽來該覺得不可思議吧，以前聯考制度下，除非你讀專科學校，要不然進入高中就是準備要讀大學，大學窄門錄取率不到二十學校自然管得緊，尤其又是關係著公立高中升學率啊！學期終了不及格的科目超過一半，學校還是會先給個補考的機會，補考再不過就只好多準備一年的學費，再吃一年的牛肉麵。

「史丹」是有著深邃混血五官，天生一頭捲毛的男孩，「阿邦」有個象徵男人的大鼻子，一米七八的標準身材，有輛代步的ＤＴ，「阿福」擁有男人少有的鬢角，成績還不錯的他看起來有明星氣質，即便有稍嫌瘦扁的骨架也沒人在意，「阿龍」壯碩的外表就像日本柔道漫畫裡的高手，一臉的憨，還有位同鄉的「阿義」不多話但透著黑道界的霸氣，我與他們投緣是因為我喜歡這些人，儘管留級讓人不開心，還是要天天學校報到，等自己的畢業文憑，但假日活動總是比其他同學來的精彩，也是我愛跟著鬼混的原因。

那時軍訓服還有軍訓帽，一定要把帽子折得彎出點船型弧度，戴的時候要壓眉露出一雙女生愛看的電眼，老師會說那是吊兒啷噹，我的解讀卻是「玩世不恭」，卡其制服要燙得筆挺，背後還要有拉出三條線，就像三軍儀隊制服的模樣，當年流行喇叭褲緊得不能再

緊，大腿撐出肌肉的線條要異常明顯，撐起翹臀外，卡其褲更會把男性的特徵撐得鼓鼓的，驕傲地走在校園散發誘人的荷爾蒙，完全是青春期孩子會做的事，褲子磨地也沒關係的屌，在學校仰慕者的信件收不完。

書包一定要壓得扁扁的夾在腋下，裡面放不放書無所謂就是要帥，寬大的書包帶要縮得短短的，若有靈感書包布面跟背帶還會有藍色原子筆的塗鴉，一行人走在校區那條木棉道的石板路上，堪比周潤發電影那般一排名模的氣勢，尤其放學時刻暈黃的冬日夕陽把身形拉得修長，頗有日系漫畫灌籃高手流川楓的韻味，也難怪每個人在校園外，一大本的風流史。

高中時有摩托車的學生並不多，我當時還是只騎單車，史丹他們幾乎每個人都有輛摩托車，只是摩托車的車型五花八門，尤其當時飆車的風氣在台灣各地出現，自然會帶動許多高速摩托車的銷售，像是「追風」就類似競賽摩托車的外型，而亞洲地區就屬日本摩托車競賽最為熱烈，所以幾乎都是那樣的車種，而「DT」也就是所謂的登山越野車，適合爬山越野在崎嶇的道路上，外型誇張的車輪擋泥板，還有手把都適合身高較高的人騎乘，這兩種都是打檔車，那幾年也出現無需換檔變速的機車像是「名流」，因為無需換檔成了許多新購車族的首選，口耳相傳加上許多電視電影的推波助瀾。我還記得當年侯孝賢導演

的電影《南國再見，南國》裡面林強騎的正是名流，車晃在滿是檳榔樹的產業道路上，長鏡頭蜿蜒在南國叢林之中，那是八○年的代表，外型之所以好認是因為大燈下有個斜面的導流板，這在當時台灣少年的審美觀中，可說是夯到不行的設計。

外地來的學生為了讀書方便，會選擇就附近的房舍租屋，不住家裡少了大人管，要去哪就去哪，這完全符合我往外跑的心，儘管我還是天天回家，但跟著他們會有種已經不是高中生的錯覺，一起玩時還有女生會跟著一起。因為有車出去玩的機會變多，女生都樂得「抽鑰匙」，追風摩托車的坐椅特別窄，雙人搭載隔著衣料的緊貼，車會越騎越快，被載的女生因為害怕總會抱得特緊，男孩們總會起哄著對於這種情愛之事，刺激程度如嗅到血味的動物，亂點鴛鴦譜的曖昧行徑在空氣中流動。

當時的阿義原本也是跟我一樣搭乘公車到學校上課的，那時學校跟家的距離，僅僅也只是跨一溪水的臨鎮，甚至於騎個單車多花個十五分鐘也是可以到的，有時阿義會騎台舊野狼一二五到學校外緣的菜市場邊停著，留級生基本上都已經十八歲了，那個年代學校仍舊是有教官的，大剌剌的騎到學校算是有點誇張，阿義常唸叨的想換部新車，像史丹那一類的，儘管留級晚上仍舊會去打工，高中生有許多想買的奢侈品，像是音響、機車、衣服、我偶而也央求他介紹打工機會給我，「拜託！那種打工不適合你啦！」他吃著檳榔總是這

樣回絕，要不就是說：「人家要十八歲成年的，你十八歲了嗎？你老師的崽ㄋㄟ，怕碰碎了你這金枝玉葉。」聽他的台灣國語就很想打他，我總是猜打工的內容是啥？因為過沒多久，他在史丹的租屋前，停了輛追風系列的新機車，「哇靠！你發達了喔！架裏厲害？」

他依然沉默的笑，原本每週三下午都會翹課的他，下學期翹得更兇了。

當然不只是單純的聯誼活動，大家最愛的就是飆車，或是去看飆車，那時在中部地區總有幾條通往台中市區的省道，除了紅綠燈少之外還特別的筆直，經常成為許多飆車族試車或是競賽的好路段，那時除了機車外還有汽車加入，台灣車商剛引進日本新的貨運車，也就是前座兩人座之外，後座載貨區之間再多兩個座位，而誇張的四輪把車子撐成不符比例的高度，露出避震器的彈簧，零件頭一目瞭然，這類型的也常加入飆車的競賽行列，後無頂棚的貨車空間，常有男女站在車上隨車叫囂引人側目，臉上總有一絲驕傲的表情，我想那是年輕人才特有的神情。

那晚剛過午夜，我們一行人早先原是在史丹的租屋處玩撲克牌丂大老二的，後來聽到消息說是那晚有一場很盛大的飆車活動，大家開心的就一窩蜂地騎車出發了，我一向都是坐史丹的車，史丹的馬子那天剛好不在，到了省道路段邊已有不少人聚集了，轟轟地引擎聲炸得震天響，阿邦那天騎著DT，跟史丹那天騎的追風，也都一副想加入飆車的陣線

的感覺。

「我看等下再過去，不知道他們是多少人？會是怎樣飆？」

「對啊！感覺今天好像是有賭錢的？」

「先去看看再說啦！」

大家你一言我一句的聊著，轟！說話的同時，約有二十多輛車呼嘯過去，我們全站起來往車道望去，每個人都像是一隻會站立的非洲狐獴，「要是今天有賭錢我們就下去。」跟阿義一起來的陌生朋友這樣說，這人有個特徵，跟你說話的眼睛會失焦，老覺得他在看我的額頭，「今天我看還是賣哩，我看這情形怪怪的。」阿龍說話了，他老是提醒著這幫孩子尤其是留級生，在必要的時候會跳出來踩剎車。

前方一輪一輪的競賽在省道上狂飆，大家跟著人群都往前去觀看，史丹的機車這時出了點問題，我就跟他在路邊修著他的車，折騰了一段時間，又一大隊的車隊呼嘯而過，後座有人拿著煙花邊騎邊放，看來今晚的飆車有戲可看，這情形我曾經見過，通常都是坐在後座的人拿著，那年代還未有強制戴安全帽的規定，前座後座都沒戴，風呼呼強烈地吹著撲在臉上，落後的就會被前面的煙花塵煙給噴個整臉，那天我看到拿著煙花的女子，從我身旁過去，喜孜孜的臉上映著大家歡呼的聲音揚長而去，我低頭繼續幫史丹鎖著螺絲，看

來還需要一陣子。

就在這時警車在省道那頭攔截，原本競賽的車子全都鳥獸散，我跟史丹推著他的車先繞進旁邊的小路，我們再衝出來看看出了啥事，史丹要我先顧著車他自己先跑去看了，過沒多久折回來，「快走！」

坐著他的車回到了學校附近的深夜麵攤，見到原本看飆車的大家，都有默契的在哪集合會面，只是這時大家都不說話了，默默地吃著夜宵，席間老闆過來問說有人叫「豬血排骨湯」嗎？大夥都搖頭，然後就有人在旁邊的草叢邊開始嘔吐了起來，我輕聲的問史丹是怎麼回事？他搖頭，「待會回去再說。」

「其實剛剛去看到車禍現場是散成各地，可能是車速過快，或是那時警察有在追，因為都沒有戴安全帽的關係，摔落地上時頭部著地，加上車速超快往前滾都縮成一團，每個都骨頭外露，還好你沒看到，就像剛剛小吃店的大骨湯。」他驚懼不堪的看著我，還真沒法想像那畫面，剛過完三月去春暖的時節，入夜後的涼讓人不寒而慄。

接下來的課業壓力包覆著畢業考與聯考，大家似乎都沒再提那晚的事，那晚過後阿邦幾位都把租屋處的房舍給退了，阿義的車沒了，原來當時因為急著買車，他那幫兄弟假標會法詐財的弄走一大堆錢，後來被識破也就是後來的網路詐騙的前身，儘管阿義沒有參與，

但買車是屬實，車還是充了公。

畢業後大家各奔前程，當完兵後再聯絡的幾乎是零，有人因為那晚轉出了不同的人生，有的因此成了老師、有人直接去考警校、有人從商成了大老闆，這種種的變化是不是都因為那晚，我不知道，但即便多年後我仍舊難忘，而求學時期的精彩不止如此，日後再續，看著費翔與我學生時期的同一年，為何有如此大的轉變，人說天機不可洩漏，當年的星宿會不會是影響的主因之一？

流連吻別

費翔雖然離開台灣許久，他仍保有台灣傳統藝人的觀念，像是他不喜歡麻煩別人、像是重視個人隱私，沒新作品的時候本該就沒有宣傳活動跟新聞，但再回到台灣後他發現變化蠻大的，甚至說是不可思議。

「我一直覺得現在的媒體產業跟記者很奇怪，兩岸都一樣，跟當年的娛樂圈環境很不

一樣，以前的那個年代，藝人發新聞主要是有新的作品問世，需要媒體管道宣傳才會發新聞，現在的媒體生態是，一個藝人或是明星，若沒有新聞見報或是曝光，在他人眼中表示你不夠紅，有人三天兩頭的就在製造這些新聞，現在連放個屁都要發新聞。」他形容的有趣。

我聽完大笑，他個頭高給我的反應表情都很逗，心想那種不解的表情也太直率了吧？挺不搭的，本想跟他暗示說，費翔你是在上現場節目喔！但後來一想，他滔滔不絕的表情很精彩，就不想打斷他了。

這些年台灣的媒體生態環境不一樣了，現在的媒體曝光平台不像以前那樣的封閉了，也不再是只有三家電視台，或是幾家報社，這是一個資訊平台爆炸的年代，許多媒體新聞產業也都是二十四小時的狀態，各家媒體記者都在找新聞，長久下來，也就會有記者與藝人之間的默契——「你提供我就發」。

某綜藝天王說過，在這資訊爆炸的年代，搶版面曝光已成了手段，有新聞就是好新聞，管你好或壞。

還記得那幾年，自家電台曾經受到大成報邀約合作，由電台DJ每週分時段將不同的娛樂新聞或是電台新聞趣事，提供給報社記者，再由記者彙整潤飾，看是要做成花絮，

或是可以延伸成為一個帶標題的娛樂新聞，只要有曝光，對於電台無形就增加了許多在區域相競爭的影響力，在話題不斷的撞擊下，慢慢則會捏出些新聞哏，而我本就不愛在公開平台吹捧自己，便開始找來上我節目的歌手藝人，都以年輕歌手也需要多個媒體曝光的那種，所以有近半年的時間，我每個月最少會有兩次見報的機會上娛樂版面新聞。

但是有次卻栽了個跟斗，某剛脫離男孩團體的原民歌手，得知有這樣的模式，這樣的新聞必登，便跳過我直接找上報社、找上記者，爆料受我主持專訪不小心說出來的獨家，大意是說在我追問之下，他在夜店被女粉絲近距離吃豆腐，讓他困擾不知該如何之事，但他根本沒在我節目上說過。

水能載舟、亦能覆舟，我開始佩服單純正向的人。

我問了費翔所以你這十四年也沒指望台灣的媒體會去找你？

「Well！當然沒想過，而且我在紐約百老匯，那地方演出根本沒啥人會打擾，而且那時我也沒啥作品，要宣傳啥？要出來做啥？我心想時間這樣久了，該是沒有人會記得我了！所以那時小燕姐跟我說了好久⋯⋯」我突然發現他那雙湛藍色的大眼睛，透澈地像湖水。

來頭這樣大的大明星，不問感情好像說不過去，放過他聽眾應該也會罵我吧？當時我

問費翔感情的事，在所謂單身不寂寞的生活裡，如何看待？難道不想嗎？

「Well！我沒有不想啊，也想啊！其實我過去也交過幾個伴，也都覺得她們不錯啊！」我可以問其中一位嗎？來不急等他回話，我竟然連女明星的名字都衝出口了，多年後再聽自己的訪問，聽到這我只想拿把刀先戳自己幾刀，當年我是在白目啥啊？但接下來我竟然聽到他不急不徐的跟我說起這段初戀，完全沒有想要迴避或裝傻的痕跡。

「Well！葉蒨文啊！一九八兩位都是剛入行的新人，我們也都是國外回來的，我跟她受到媒體高度的關注，談了一小段現在聽來是短暫、甜甜的戀情，欸！我覺得現在想起來都還不錯。」

我反覆的聽了幾次，我突然明白自己當年的用意語法，首先在當時我一定知道拿捏的尺度在哪才會大膽的問，該是我當年的資料顯示的訊息夠多，再來！我其實也是藉由初戀對象，讓聽眾大概明瞭，這樣一位巨星他當年的感情對象，大概是具備何種條件，才是列在他的考量之中。

他的養生之道，也就是他當時宣傳的「不老傳說」，「我其實因為這書，把多年的菸戒了，酒也是，還是會喝咖啡。」我故意促狹拿起書問他，保有不老的方法，據說性生活也是很重要，所以你覺得呢？然後我看著他，我在等他的答案，他無法藏，便笑著直說他

也覺得很重要，然後就說出了這集訪談很厲害的一段話。

「其實我現在說我單身，是說我沒有結婚，但並不代表我身邊沒有人，愛和性對我來說都很重要，若能結合那就更好，要是那種沒有情感的性，只有肉體的交流，很快就會沒勁了啦！」

哇賽！你講得好直接，我愛逗來賓，他竟然嘟嚷我嫌他話說直接。

這樣摩羯座的巨星，也挺會照顧人的，我有位演藝圈的好友Ｖ是名舞蹈老師，曾經與許多當紅藝人合作的他，受邀一同在費翔的上海演唱會上演出，有一半是台灣的舞蹈老師，據說是費翔的意思，近兩個月的巡迴演出，碰巧遇到耶誕節，費翔便只請台灣的舞蹈老師到家裡去過節，原因是費媽媽很久沒見到台灣的朋友，很久沒聽到台灣腔，滿心歡喜的以上海菜招待他們，費翔在家跟媽媽都是以軟語呢喃的上海話交談，好友Ｖ回想起，因為緊湊的工作導致他落枕，費媽媽當下即差使家中的司機，送他去上海最厲害的中醫診所治療，這舉動讓好友Ｖ永誌難忘。

儘管兒子已是超級巨星，但費媽媽仍舊穿著樸實，也沒有太多首飾傍身，更沒藝人星媽的排場與奢華，飯後費翔透露費媽媽還有項興趣，愛研究批字流年算命，卻少有機會在外人面前展現，大家一聽更是圍著費媽媽長呼短請的央求算命，把她老人家逗得心花怒

放，她一個個的問結婚了沒啊？有沒有對象？仔細的提點每個人未知的運勢與姻緣，舞群中有個女孩姓曾，費媽媽仔細瞧著她的姻緣，預測說將來會嫁得好，會有個很疼她的老公，天注定的姻緣早安排好似的，果真如料的嫁給了富可敵國的郭先生，成了令人欽羨的「郭太太」。

費翔看著大家熱絡的圍著費媽媽，他一個人悄悄地溜回了房間，那天下午費媽媽因為舞群的到來，重溫了好多台灣的往事，開心了好一陣子。

訪問費翔是一次有趣的交流，感覺專訪時間短了點，或許留點空間才能有日後的火花，聽完他在世界各地精彩的工作，或許這是他所追求的方式，不管在哪裡若緣份未盡，終點未必在他方。

節錄歌詞〈問斜陽〉

問斜陽　你為誰發光為誰隱沒

問斜陽　你燦爛明亮為何短促

問斜陽　問斜陽　問斜陽

你能否停駐　讓光芒伴我孤獨

問斜陽　問斜陽　問斜陽

你能否停駐　讓光芒伴我孤獨

問斜陽　你由東而西為誰忙碌

問斜陽　你朝升暮落為誰匆促

問斜陽　你自來自去可曾留戀

問斜陽　你閃亮如此誰能抓住

這個世界，有時候，外表決定一切。

哥訪的不是音樂，是人生

作　　者　崔狄安（狄安）

照片提供　崔狄安（狄安）

發 行 人　林育申

總 編 輯　曾而汶

專案管理　王玫瑜

文字內容　周玉娟、鍾巧芸

視覺設計　陳晏秋、鍾巧芸

行銷統籌　黃婉慈、林俐妤

ＩＳＢＮ　978-986-97159-5-9（平裝）

定　　價　新台幣 380 元整　2020 年 3 月 出版

出版發行　台灣遊讀會股份有限公司

電　　話　02-22999770

電子信箱　service.youduworld@gmail.com

地　　址　新北市五股區五權三路 22 號 6 樓

版權所有・翻印必究
Printed in Taiwan

國家圖書館出版品預行編目（CIP）資料

哥訪的不是音樂，是人生 / 崔狄安作 . -- 新北市：
台灣遊讀會，2020.03　376 面；14.8×21 公分
ISBN 978-986-97159-5-9（平裝）

1. 演員 2. 歌星 3. 訪談

981.7　　　　　　　　　　　　　　109000351

加州陽光 十 純情青春夢 丫頭 被遺忘的時光 She 加州陽光

無字的情批 把握 那一夜，我們說相聲 心痛的感覺 把自己敲醒

綠光

京戲啟示錄 桂花巷 你是我的眼 愛不持久 無眠

可不可以不勇敢 原來的我 未央歌 天黑黑 宣誓愛情 我帶你回家

人生的歌 我懷念的 See You 阿羅哈

無言的歌 在你背影守候 風箏 然而 候鳥

恰似你的溫柔 未來第一天 夜夜夜夜

悲傷留給自己 變態少女想人記 把悲傷留給自己 摩手

一樣的月光 十

馬不停蹄的憂傷 恬恬 首實 今生愛過的人

國 阿嬤的話 被遺忘的時光 She 加州陽光

純情青春夢 丫頭 She 加州陽光

字的情批 把 那一夜，我們說相聲 無字的情批

心痛的感覺 把自己敲醒 綠光 京戲啟示錄 桂花巷

海波浪 可不可以不勇敢 你是

勇敢 愛不持久 未央歌 我懷念 子夜二時，你做什麼？ 原來的我 天黑黑 未央歌

人生的歌 的 See You 阿羅哈 無眠 人生的

的歌 在你背影守候 風箏 然而 無言的歌 在你

似你的溫柔 未來第一天 夜夜夜夜 恰似你的溫柔

態少女想人記 第一天 狼 變態少女

傷 把悲傷留給自己 摩手 一

一樣的月光 恬恬 首實 今生愛過的人 馬不停蹄的憂傷 恬恬

被遺忘的時光 阿嬤的話 被遺忘的時

加州陽光 十 純情青春夢 丫頭

那一夜，我們說相聲 無字的情批 把 那一夜，